뭉크의
별이
빛나는
밤

STARRY NIGHT
EDVARD MUNCH

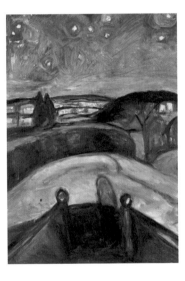

뭉크의
별이
빛나는
밤

이미경 지음

**고독 속 절규마저
빛나는 순간**

다블북

차례

IV　생의 프리즈

인생 교향곡 · 《생의 프리즈》를 읽는 순서

V 은둔의 삶

일러두기

- 이 책에 실린 글은 저작권법에 의해 보호를 받는 저작물이므로 무단 전재와 복제, 변형, 송신을 금합니다.
- 인명, 지명 등의 표기는 국립국어원 외래어표기법 규정을 따랐으나, 현지 발음과 차이가 큰 경우는 현지 발음에 가깝게 표기했습니다. 또한 원어는 주요 인명에 한해 병기했습니다.
- 외국 인명의 경우 성을 쓰는 것이 관례이나 인물을 특정하기 위해 편의상 성 또는 이름으로 표기했습니다. 뭉크의 경우 성으로, 뭉크 가족은 이름으로 표기했으며 다른 인물들 역시 특정하기 쉬운 이름을 명기했습니다.
- 도판 표기는 작가, 〈작품명〉, 제작연도, 재료, 크기(세로×가로cm), 소장처 순서로 작성했습니다.
- 작품명은 〈 〉으로, 전시명은 《 》로, 서명은 『 』로 표기했습니다.
- 이 책에 실린 도판 대부분은 저작권 사용이 자유로운 이미지이며, 일부 이미지는 저작권 사용 허가를 받았습니다.
- 이 책에 포함된 일부 글은 저자가 예술의전당, KBS 이슈픽 쌤과 함께, 서울신문, 안과의사협회에 기고한 글을 수정, 보완한 것입니다.

프롤로그

에드바르 뭉크Edvard Munch, 1863~1944는 오슬로의 화가, 더 나아가 노르웨이 사람들의 국민화가다. 그리고 현재 그는 노르웨이를 넘어 세계인들에게 사랑받는 화가로 자리매김했다. 이를 증명하듯 뭉크의 대표작 〈절규〉는 2012년 뉴욕에서 열린 소더비 경매에서 미술품 경매사상 최고액인 1억 1,990만 달러(약 1,355억 원)에 낙찰되었다.

뭉크가 세계적인 작가로 인식되면서 그에 따른 부작용도 나타났다. 그의 작품이 절도범들의 단골 표적이 된 것이다. 1988년에는 〈뱀파이어〉가 도난당했고, 1994년에는 국립미술관이 소장하고 있던 뭉크의 대표작 〈절규〉가 도난당했다. 이뿐 아니다. 뭉크 미술관이 소장한 〈절규〉와 〈마돈나〉가 2004년 또 한 번 도난

당하는 수모를 겪었다. 이 도난 사건은 BBC와 CNN의 속보를 통해 대대적으로 방송되며 세상을 떠들썩하게 했다. 그 바람에 토옌에 있는 뭉크 미술관은 세계적 거장 뭉크의 작품들을 지킬 능력이 없다는 사실이 온 세상에 드러나고 말았다.

뭉크 미술관은 취약한 보안을 보완하기 위해 부랴부랴 보호 유리막을 설치하고 공항 수준의 보안 검색대를 마련했다. 그러나 뭉크의 작품을 아끼는 오슬로 시민들은 여전히 새로운 안식처를 염원했고, 그에 따라 2021년 10월 22일 비요르비카에 새로운 뭉크 미술관이 세워졌다. 그리고 그곳은 뭉크 작품을 위한 최고의 집이 되었다.

뭉크의 작품을 위한 미술관을 '집'이라 부르는 이유는 무엇일까? 평생 독신으로 산 뭉크는 자신의 작품을 자식이라 여겨 "나는 내 자식인 작품들이 뿔뿔이 흩어지지 않도록 돌볼 의무가 있다네."라고 말하곤 했다. 실제로 뭉크는 집을 여러 채 사기도 했는데, 한때는 작품을 위한 방이 40여 개에 달한 적도 있었다.

뭉크의 작품에 대한 사랑은 작품 판매 번복으로도 이어졌다. 그는 "내 자식들을 팔 수 없네."라고 말했는데, 어쩌다 작품이 팔리면 다음 날 구매자를 찾아가 돌려 달라고 사정하곤 했다. 돌려받는 경우도 더러 있었지만 매몰차게 거절당하는 경우가 다반사였다. 끝내 작품을 돌려받지 못하면 뭉크는 그 작품을 다시 그렸다. 이런 이유로 뭉크의 작품은 같은 작품이 여러 시기에 걸쳐 여러 버전으로 존재하게 된 것이다.

뭉크는 나치 점령 후 자식과도 같은 작품들이 흩어질 것을 우려해 1940년 오슬로 시에 작품과 관련 기록물을 모두 기증했다. 뭉크의 이 작품들은 현재 오슬로 뭉크 미술관과 노르웨이 국립미술관에서 영원히 살고 있다.

그렇다면 뭉크의 예술은 왜 21세기에도 여전히 힘을 발휘하는 것일까? 뭉크 이전의 미술은 외부 세계를 화면 안에 재현하는 데 치중했다. 뭉크는 1880년대 중반 잠깐 접한 프랑스 인상주의에 별 흥미를 느끼지 못했다. 오히려 그는 보이지 않는 인간의 감정을 그리는 일에 흥미를 느꼈다. 뭉크는 예술에 씌워진 규칙을 걷어내면 내면으로부터 가장 본질적인 것을 포착해 낼 수 있다고 믿었다.

뭉크의 가족, 연인, 지인 등과 그가 직접 경험한 일들이 뭉크 예술의 모티브이자 출발점이다. 따라서 뭉크가 그린 세상에는 인간관계에서 오는 불안, 공포, 환희, 두려움, 질투, 고독 등 미묘한 감정의 변화가 담겨 있다. 바로 이 점이 미술사에서 뭉크를 인간의 내밀한 감정을 그리기 시작한 화가로 평가하는 이유이며 영혼의 해부학자라 부르는 이유다.

뭉크는 그의 대표작 〈절규〉의 영향 때문인지 광기의 화가, 고독과 절망의 화가로 알려져 있다. 많은 이들이 그가 광기에 사로잡히고 늘 죽음과 술을 가까이하는 불안한 삶을 산 화가로 알고 있다. 그러나 뭉크는 절망 속에서도 희망을 보았으며 새로운

세기에 희망을 전하고자 했다. 뭉크는 세기말의 데카당스한 분위기를 반영하는 〈절규〉로 19세기를 정의했으며, 〈태양〉으로 새로운 20세기에 대한 희망을 담아냈다. 뭉크는 자신의 삶, 사랑, 환희, 광기, 죽음 등을 보편적인 인간의 감정으로 변화시켰다. 뭉크의 예술은 모두를 공감하게 만드는 힘이 있다. 뭉크는 삶에 대해 누구보다 진지하고 간절했다. 그는 가장 강력하고 긍정적인 희망을 그린 화가로 기억되어야 한다.

STARRY NIGHT

EDVARD MUNCH

I

질병,
죽음,
광기

죽음과 함께한
어린 시절

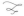

노총각의 늦은 결혼

뭉크는 학자와 종교인, 예술가를 배출한 노르웨이의 명망 있는 관료 가문 출신이다. 그의 할아버지는 목사였으며, 숙부는 노르웨이의 역사학자였다. 아버지 크리스티안 뭉크Christian Munch 는 의사였다. 1840년대까지만 해도 의사는 존경받는 직업이 아니었다. 의사에 대한 노르웨이 사람들의 생각은 여전히 돌팔이, 만병통치약 장수, 사기꾼이라는 중세적 시각에서 벗어나지 못했다. 뭉크의 아버지는 의사 중에서도 하급 지위인 군이 고용한 말단직 의사였다.

고집스럽고 완고한 크리스티안은 마흔이 넘도록 혼자였다.

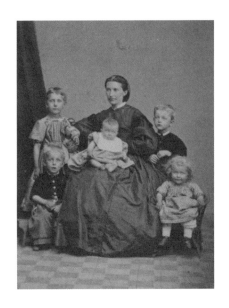

뭉크의 가족들. 엄마가 막내 잉게르를
안고 있다. 왼편에 서 있는 아이가 소피에,
앉은 아이가 안드레아스이고, 오른편에
뭉크와 라우라가 있다.

그러다 그가 머물던 숙소를 관리하는 라우라 카트리네 비욀스타
Laura Catherine Bjølstad를 만났다. 수줍음이 많았던 그는 마흔이 넘
어 처음으로 사랑에 빠졌고 용기 내어 고백했다. 그는 당시로서
는 적지 않은 마흔여섯 살이라는 나이에 23년 연하인 스물세 살
의 라우라와 결혼했다. 그때가 1861년이었다. 크리스티안과 라
우라는 그 후 한두 해 터울로 다섯 남매를 두었는데, 그중 뭉크는
1863년 12월 둘째로 태어났다.

비극의 서막

　뭉크 가족의 비극은 예술적 감성이 풍부했던 어머니 라우라의 죽음으로부터 시작했다. 라우라는 1868년 12월 다섯 남매를 남겨두고 죽음을 맞았다. 그날 새벽 누군가 소피에와 뭉크를 깨워 엄마에게 마지막 인사를 하게 했다. 라우라는 두 아이에게 마지막 말을 남겼다. "얘들아, 엄마는 곧 떠난단다. 내가 멀리 떠나면 너희들은 슬플 거야. 하지만 우리는 곧 하늘에서 만날 수 있을 거야. 신께서 너희와 함께하기를." 다섯 살의 뭉크는 이 말의 뜻을 몰랐지만 무서웠다고 술회했다. 몸이 약했던 라우라는 고작 서른 살에 다섯 아이를 남겨두고 세상을 떠났다. 어린 나이에 경험한 어머니의 죽음은 평생 뭉크를 괴롭혔다.

　뭉크의 어머니가 사망한 후 카렌 이모가 어린 조카들을 돌보기 위해 같이 살게 되었다. 카렌 이모는 언니의 빈자리를 대신해 아이들을 돌보고 형편이 좋지 않은 뭉크 집안의 안살림을 도맡았다. 그러나 일곱 식구를 책임져야 하는 말단 군의관인 아버지의 벌이는 시원찮았다. 경제적 어려움은 늘 뭉크 가족들을 힘들게 했다.

　엄마 라우라를 잃은 뭉크 가족은 웃음을 잃었다. 특히 뭉크는 자신의 곁을 떠도는 죽음에 대한 불안과 가난으로 인한 고통으로 괴로워했다. 어머니를 잃은 어린 뭉크의 무의식 속에는 주변 사람들이 언제든 나를 떠날 수 있다는 강박이 자리 잡았다. 이

강박은 불필요한 집착을 만들었고 집착은 주변 사람들을 지치게 했다. 이런 상황은 뭉크의 생애 내내 반복되었다. 뭉크가 여성들과의 관계에서, 친구들과의 관계에서 조금씩 어긋나게 된 것이 어린 나이에 어머니를 잃은 후 얻은 분리불안 증상 때문이라는 견해도 있다.

뭉크는 불행한 유년기의 기억을 엄마의 사망 이후로 보고 있다. 아버지의 외로움은 슬픔을 넘어 광기로 변했다. 아버지는 시간이 갈수록 종교에 의지하고 병적으로 집착했다. 그는 아이들이 장난을 치거나 말썽을 부리면 엄마가 하늘에서 지켜보고 있으며 잘못을 하면 큰 벌을 받을 것이라고 무섭게 혼냈다.

그의 종교에 대한 강박적 신념과 정서적 학대는 아이들에게 큰 영향을 미쳤다. 뭉크는 밤마다 악몽에 시달렸으며, 마음이 연약했던 넷째 라우라는 어려서부터 종교에 광적으로 의지하게 되었다. 아버지는 아이들에게 자상하게 책을 읽어주기도 했다. 그런데 죄를 지은 인간이 가는 지옥을 설명할 때는 발작과 광기를 보이곤 했다. 뭉크의 어린 시절은 어머니의 죽음과 아버지의 종교적 엄격함, 불안정한 가정 환경에 의해 지배되었다.

평생 우울증을 앓았던 뭉크는 "나는 가장 유명한 적들을 물려받았지. 질병과 광기에 대한 유전 말이야. 질병과 광기와 죽음은 내 요람 곁에 서 있던 검은 천사들이었어."라고 그 시절을 회고했다.

뭉크를 찾아온 죽음의 악마

뭉크는 태어날 때부터 몸이 약했던 탓에 생후 4개월이 되어서야 세례를 받았다. 그는 어려서부터 기관지염이나 류머티스성 관절염 등 병치레가 잦아 학교보다는 집에서 지낸 날이 더 많았다. 그러나 가정교사를 둘 형편은 못 되어 뭉크는 한 살 터울의 누나 소피에와 함께 많은 시간을 보냈다.

병약했던 뭉크는 자신의 주변을 맴도는 죽음을 두려워했다. 그는 훗날 "내가 태어난 순간부터 내 곁에는 공포와 슬픔과 죽음의 천사들뿐이었어. 죽음의 천사들은 놀 때도, 잘 때도 어디든 나를 따라다녔지. 내가 있는 곳은 늘 지옥이었어."라고 당시를 회상했다. 그가 두려워하던 죽음의 공포가 어느 날 어린 뭉크를 찾아왔다.

열세 살 무렵 뭉크에게 어지럼증과 함께 온몸에 열이 나면서 경련 증상까지 나타났다. 그는 열이 나서 침대에 누워 있는데 속에서 울컥울컥 뭔가가 올라왔다. 뭉크는 입 안에 고인 무언가를 손수건에 뱉어냈다. 카렌 이모는 뭉크가 보지 못하도록 손수건을 얼른 뒤로 숨겼다. 어린 뭉크는 이 증상이 정확히 무엇을 의미하는지 몰랐다. 그러나 자신이 죽을 수도 있다는 사실을 어린 뭉크는 본능적으로 알았다.

그날 밤 뭉크는 울면서 신에게 기도했다. 아버지가 말한 지옥이 떠올라 무서웠던 그는 필사적으로 신에게 매달렸다. 지금

죽고 싶지 않다고, 오늘 밤만 넘기게 해달라고, 단 하루만이라도 죽음을 준비할 수 있게 해달라고.

뭉크는 그날 밤 고열로 인해 환각 증상을 겪었다. 그는 헛것이지만 뚜렷한 형체를 보았다. 그들은 분명 뭉크를 하늘로 데려가기 위해 온 마귀들이었다. 뭉크는 창가에 앉아 밖을 내다보았는데, 말의 발과 꼬리를 달고 이마에 큰 뿔을 가진 악마가 창문 밖에 서 있었다. 그날 밤의 환영은 뭉크의 기억 속에 오래도록 남았다. 뭉크는 죽음 직전까지 갔던 그날의 기억을 도저히 떨쳐낼 수 없었다.

뭉크가 앓은 병은 결핵이었다. 뭉크는 밤새 입으로 피를 쏟았다. 기침과 발작이 교대로 일어났다. 카렌 이모가 밤새 뭉크를 세심히 돌봤고, 어린 누나 소피에도 이모를 도왔다. 소피에는 침대에 기댄 채 훌쩍이며 밤새 뭉크를 위해 기도했다. 고열로 인해 뭉크는 헛것을 보기도 하고 헛소리를 하기도 했다. 그러나 카렌 이모와 소피에의 극진한 간호와 기도 덕분인지 뭉크는 그날 밤 고비를 간신히 넘길 수 있었다.

죄의식은 마음의 빚이 되고

뭉크를 떠나간 죽음의 악마는 얼마 지나지 않아 누나 소피에에게 찾아왔다. 소피에가 엄마와 뭉크가 앓았던 그 병을 앓게

된 것이다. 그때는 그 병이 정확히 무엇인지 아무도 몰랐다. 결핵은 1882년이 되어서야 학계에서 알려진 병명이었다. 하지만 사람들은 입으로 피를 쏟는 그 병에 걸리면 죽을 수밖에 없는 병이라는 사실을 잘 알고 있었다. 카렌 이모도, 소피에도 엄마를 떠나보내며 그 사실을 직접 경험한 바 있었다.

온몸에서 기운이 빠진 소피에가 힘겨운 목소리로 의자에 앉고 싶다고 말했다. 카렌 이모는 소피에를 고리버들 의자에 앉혀주었다. 어린 소피에는 의자에 앉아 조용히 죽음을 맞았다. 뭉크와 달리 소피에는 병을 견디지 못하고 열다섯 살에 숨을 거두고 말았다. 뭉크 가족은 그렇게 또 한 번 비극을 맞았다.

뭉크는 다섯 살에 잃은 엄마를 대신해 자상한 소피에 누나에게 엄마의 정을 느끼곤 했다. 누나의 죽음은 사춘기를 맞은 뭉크에게 엄청난 충격으로 다가왔다. 열네 살 뭉크의 정서와 감정은 더욱더 불안정해졌다. 그는 언제고 죽을 수 있다는 공포에 사로잡혔고, 두려움과 불안감 그리고 죄의식에 휩싸였다.

소년 뭉크는 자신의 병이 소피에에게 전염되었다고 자책했으며, 자신을 대신해 누나가 죽은 것이라는 극심한 죄의식을 느꼈다. 이 마음의 부담감은 9년 후 〈아픈 아이〉로 탄생했다. 뭉크는 의지하던 누나 소피에를 잃은 정신적 충격에서 영원히 벗어나지 못했다.

커튼이 무겁게 내려앉은 방 안에 아픈 소녀와 어머니가 있다. 호흡이 곤란한 소녀는 창백한 얼굴과 공허한 시선으로 창밖

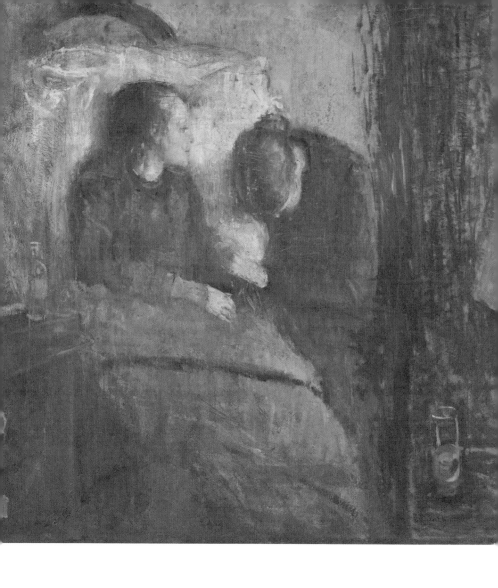

에드바르 뭉크, 〈아픈 아이〉, 1885~1886,
캔버스에 유채, 119×120cm,
노르웨이 국립미술관

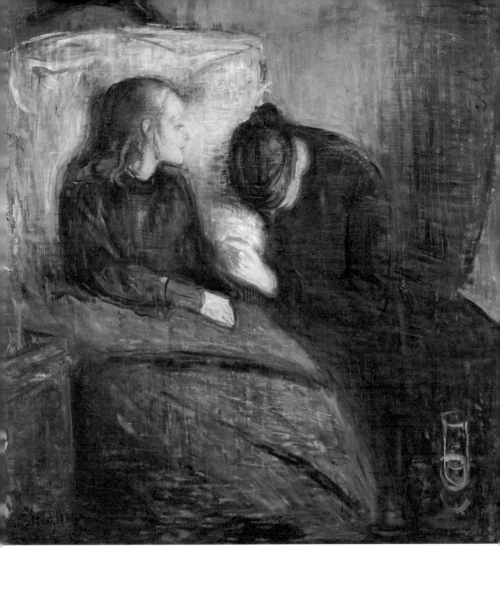

에드바르 뭉크, 〈아픈 아이〉, 1927,
캔버스에 유채, 117.5×120.5cm,
뭉크 미술관

을 바라본다. 이 소녀의 병세는 너무 깊어 호전될 희망이 없어 보인다. 어머니가 고개를 떨군 모습은 바로 이 절망감을 표현한 것이다. 고작 열다섯 살의 소녀는 의연하게 어머니를 위로한다. 창문 사이로 들어온 바람은 커튼을 살짝 흔들고 소녀의 붉은 머리칼을 무심하게 흩뜨려놓는다.

사실 〈아픈 아이〉에 등장하는 여성은 어머니가 아니라 이모 카렌이다. 카렌 이모는 뭉크의 어머니가 세상을 떠난 이후 남겨진 다섯 조카를 잘 키우겠다는 언니와의 약속을 지켜왔다. 그런데 얼마 지나지 않아 어린 소피에가 병이 든 것이다. 〈아픈 아이〉에서 소피에의 생명이 얼마 남지 않았다는 사실은 절망하는 카렌 이모의 자세를 통해 알 수 있다.

소피에는 생명이 꺼져가는 순간에도 카렌 이모를 위로하고 있다. 겨우 열다섯 살 소녀가 건네는 위로는 죽음의 공포와 두려움을 뛰어넘는다. 소피에는 죽음을 앞둔 소녀가 아니라 마치 성모와 같은 숭고한 모습이다. 소피에는 세워진 베개에 기대어 간신히 앉아 이모의 손을 잡고 애써 옅은 미소를 지어 보인다. 떠나는 자가 남겨진 자를 위로하는 모습이다. 이 작품은 그래서 더 슬프다.

방 안의 무거운 공기를 드러내는 것은 오른편에 있는 두꺼운 커튼이다. 학자들은 이 커튼을 가까이 다가온 죽음으로 해석한다. 소피에는 창 너머에서 불어오는 바람을 느끼기 위해 의자에 앉았다. 그녀는 얼마 후 고리버들 의자에 앉은 채 사랑하는 가

크리스티안 크로그,
⟨아픈 소녀⟩, 1881,
판지에 유채, 102×58cm,
노르웨이 국립미술관

족을 영원히 떠났다.

　당시는 '베개의 시절'이라고 불릴 만큼 많은 어린아이가 결핵과 이런저런 병으로 사망했다. 뭉크의 스승이었던 크로그 역시 결핵으로 죽어가는 아이를 그린 적이 있다. 크로그가 사실주의 화풍으로 그린 ⟨아픈 소녀⟩는 병약한 소녀의 죽음을 섬뜩하리만

치 생생하게 전달한다. 그는 전체적으로 흰색을 사용해 아픈 소녀의 창백한 얼굴과 연약한 이미지를 만들어냈다.

사실 크로그도 여동생 나나를 결핵으로 잃었다. 크로그와 뭉크는 결핵으로 누이를 잃었다는 점 외에도 닮은 점이 많았다. 크로그도 여덟 살에 엄마를 잃었으며 고모가 와서 남겨진 조카들을 돌봤다. 그는 엄마와 누이를 잃은 뭉크를 만났을 때 왠지 외로워 보이는 뭉크에게서 사신의 모습을 보았던 것 같다.

뭉크는 1886년부터 1927년까지 40여 년에 걸쳐 유화로 여섯 점의 〈아픈 아이〉를 제작했다. 이 작품은 그가 가장 많이 반복한 모티브 가운데 하나다. 뭉크가 40여 년 동안 어렸을 때 죽은 누이의 그림을 반복해 그린 이유는 무엇일까? 엄마와 누나뿐 아니라 뭉크 역시 결핵에 걸린 적이 있었다. 당시 소피에는 뭉크의 곁에서 그를 극진히 간호했고 얼마 지나지 않아 결핵으로 목숨을 잃었다. 뭉크는 한 살 터울의 누나가 더는 자신의 곁에 있지 않다는 상실감과 자신만 살아남았다는 죄책감 때문에 죽은 누이를 그리는 일에 병적으로 집착했다.

〈아픈 아이〉를 그리다

엄마와 누나의 죽음을 지켜본 뭉크는 죽음에서 오히려 삶을 찾았다. 뭉크는 〈아픈 아이〉에 집착한 이유에 대해 나중에 "이 작

품은 내 예술의 새로운 돌파구였으며, 나는 이 작품으로 새로운 지평을 열었다."고 술회했다. 이처럼 이 작품은 뭉크 예술에서 중요한 의미를 갖는다.

뭉크는 〈아픈 아이〉를 1886년 10월《추계전》에 출품했다. 스승 크로그의 호평과 달리 이 작품은 노르웨이 미술계로부터 혹평을 받았다. 죽은 누나를 그린 이 작품에 대해 얼룩이나 쓰레기를 그렸다는 냉혹한 평가가 쏟아졌다. 비평가들은 마무리되지 않은 드로잉을 뻔뻔스럽게 완성작으로 내놓았다는 점을 지적하기도 했다.

비평가들은 특히 주제와 테크닉이 낯설고 난해하다고 평가했다. 그들은 〈아픈 아이〉는 주제가 기분 나쁘고 손도 하나 제대로 그리지 못할 정도로 테크닉이 미숙하다고 비웃었다. 가장 비난받은 요소는 눈물을 흘린 것처럼 얼룩진 표면이었다. 사실 지저분하게 흘러내린 얼룩은 뭉크가 흐르는 눈물을 표현한 것이다. 19세기 말 유럽의 화단은 캔버스에 빈 곳이 보일 정도로 엉성하게 색을 칠하는 뭉크에 대해 못마땅해했으며 여전히 정성스레 칠한 고운 캔버스를 원했다.

그러나 뭉크는 이 작품을 그리면서 덧칠하고 긁어내고 물감을 흘러내리게 하는 등 물감의 성질과 색채를 실험했다. 뭉크는 훗날 이 작품에 대해 이런 기록을 남겼다.

나는 1년 동안 긁어내고, 첫인상을 얻기 위해 몇 번이고 시도

했다.

캔버스에 닿은 창백한 피부, 떨리는 입, 떨리는 손.

나는 마침내 피곤해서 멈췄다.

그것은 옅은 회색이었다.

그림은 납덩이처럼 무거웠다.

[...]

내 예술에서 내가 나중에 한 많은 것들이

이 그림에서 '태어난' 것을 볼 수 있다.

— MM N 77, 1928~1929년 메모 (2024-5-14)

뭉크는 소피에의 창백한 피부, 눈꺼풀의 떨림, 속삭이는 듯한 입술, 꺼져가는 숨을 그리려 노력했다. 그는 팔레트 나이프를 사용해 물감을 바르고 벗겨내기를 반복했다. 소피에가 죽었을 때 표현하지 못했던 미안한 마음과 슬픈 마음을 눈물로 표현한 것이다. 뭉크는 물감을 수평과 수직으로 수없이 교차시켜 살려고 애썼던 어린 자신의 몸부림을 표현하는 한편 물감을 흘러내리게 하여 자신의 눈물을 그림에 담았다. 그리고 희미하고 얇은 물감층으로 꺼져가는 소피에의 창백한 피부를 나타냈다.

뭉크는 누나 소피에가 죽은 그날의 기억을 끄집어냈으나 아픈 소피에를 대신할 모델이 필요했다. 마침 이웃 동네에 사는 빨간 머리 소녀 베치 닐슨이 눈에 들어왔다. 당시 베치 닐슨은 영양실조 때문에 몸이 왜소하고 창백했다. 뭉크는 바로 그 소녀를 모

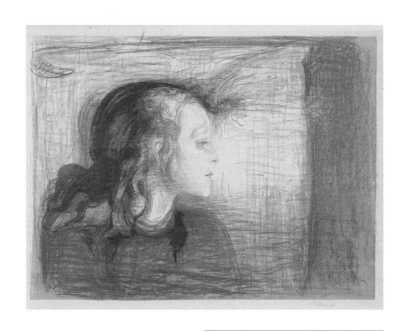

에드바르 뭉크, 〈아픈 아이 I〉, 1896,
석판화, 43.2×57.1cm, 뭉크 미술관

델로 〈아픈 아이〉를 그렸다. 영양실조 때문에 창백하고 눈이 퀭한 베치 닐슨은 10여 년 전 베개에 기대 말없이 창밖을 바라보던 소피에의 모습 그대로였다.

　뭉크는 소피에의 머리 부분만을 확대해 여러 번 변주해서 판화로 작업했다. 물병과 좌절하는 카렌 이모를 제거하니 남은 것은 소피에의 창백한 얼굴뿐이다. 뭉크는 소피에의 얼굴에서 뿜어져 나오는 빛과 어딘가에서 불어오는 바람의 신비한 힘에 초점

을 맞췄다. 열린 창문으로 들어온 바람에 소녀의 머리카락이 살짝 흔들린다. 소피에의 가느다란 숨은 붉은 머리카락을 날리는 바람보다 약하다. 소피에의 생명은 말없이 꺼져가고 있다.

뭉크는 적색, 녹색, 청색, 갈색 등 6개 본으로 석판화를 찍었다. 그가 이 작품을 여러 색채의 석판화로 제작한 것은 이 모티브가 얼마나 중요한지 보여준다. 희미하게 찍힌 판화본은 남아 있는 소피에의 희미한 숨을 의미하는 듯해 더 슬프다.

소피에가 사망하고 웃음기가 사라진 뭉크의 집은 적막하기 그지없었다. 집에서 대화가 사라졌다. 가족들은 더 이상 서로 얼굴을 마주보고 이야기하지 않았다. 특히 사춘기에 접어든 장남 뭉크와 아버지의 관계는 늘 평행선을 달렸다. 아버지는 아이들에게 종교에 헌신적으로 매달리는 순종적인 삶을 강요했다. 그러나 뭉크는 아버지처럼 종교에 집착하는 삶을 원치 않았다. 게다가 그렇게 빌었건만 신은 야속하게도 의지하던 누나 소피에를 데려갔다. 뭉크는 더 이상 종교에 의지하지 않았다.

아!
아버지, 아버지

화가의 길로 들어서다

뭉크는 아버지와 진로와 진학 문제로 사사건건 부딪쳤다. 그러다 1879년 가을 아버지의 뜻대로 공업학교에 진학했다. 그러나 잦은 병치레로 얼마 다니지도 못한 채 자퇴하고 말았다.

그 후로 뭉크는 집에서 드로잉을 하며 시간을 보냈다. 그는 드로잉을 하면 할수록 점점 더 흥미를 느끼고 깊이 빠져들었다. 그리고 마침내 뭉크는 화가가 되기로 결정했다. 그는 일기에 "내가 화가가 되기로 한 것은 순전히 내 결정이야."라고 기록했다. 아버지는 몸이 약한 뭉크가 화가가 되는 것에 특별히 반대하지는 않았다. 카렌 이모는 뭉크의 꿈을 격려했다. 1880년 뭉크는

왕립 미술 디자인 학교Royal School of Art and Design에 입학했다. 그곳에서 뭉크는 실물 모델 드로잉을 접하며 자신의 재능이 깨어남을 느꼈다.

이 시기 뭉크는 자화상을 세 점 선보였다. 이 자화상들에는 예술가로 첫발을 내딛는 뭉크의 불안함과 긴장이 서려 있다. 뭉크는 자신의 내면과 세상을 면밀히 관찰하기 시작했고, 그가 앞으로 그려나갈 세상을 그 속에 담았다. 이 자화상을 시작으로 그는 평생 80여 점에 달하는 자화상을 그렸다.

1882~1883년에 그려진 〈자화상〉은 프랑스 인상주의의 영향을 받은 작품이다. 뭉크는 빛을 받아 반짝이는 부분을 거칠게 칠함으로써 햇빛을 표현했는데 이는 당시 유행하는 인상주의의 세련된 느낌을 만들어냈다. 정면을 바라보는 시선과 턱을 치켜올린 모습에서 뭉크의 자신감이 엿보인다. 그러나 살짝 돌린 고개와 꽉 다문 입술, 미간의 주름, 떨리는 시선에는 미래에 대한 불안함과 긴장이 어려 있다. 뭉크는 인상주의의 빛의 효과를 실험하면서 동시에 아카데미 화풍에서 벗어나고자 했다. 그는 더 이상 화면을 매끈하게 다듬는 노력을 들이지 않았다. 대신 화면에서 불필요한 부분을 제거해 점점 본질만 남기려는 노력을 기울였다.

뭉크가 처음으로 서명한 작품인 1886년의 〈자화상〉은 화가로서 뭉크의 자의식이 자리 잡은 그림이다. 3년 전의 자화상보다 표정이 부드러워졌으며 몸에 대한 묘사는 사라졌다. 더 이상 눈썹이나 머리카락 등 세부 묘사에 공을 들이지 않고 본질만 남기

에드바르 뭉크, 〈자화상〉, 1882~1883,
패널에 유채, 43.6×35.4cm, 오슬로 시립미술관

려는 시도가 돋보인다. 특히 얼굴 전체에 팔레트 나이프로 덧칠하고 긁어낸 흔적이 보인다. 뭉크는 물감을 덧바르고 마르기 전 긁어내고 다시 덧바르고 긁어내며 회화의 물질성을 실험했다.

얼굴 부분의 갈라지고 손상된 피부 표현은 뭉크 내면의 표현이었다. 피부 아래로 파고 들어가는 이러한 방식은 내면을 탐구하기 위한 기초 단계였다. 사실 뭉크는 여전히 불안했다. 그는 긴장하지 않은 듯 부드러운 표정을 유지하려 애썼으나 불안한 마

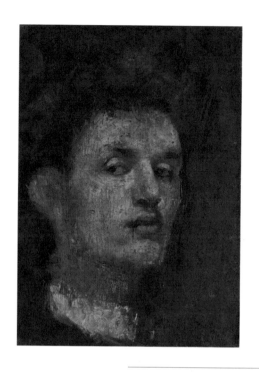

에드바르 뭉크, 〈자화상〉, 1886, 캔버스에 유채,
33×24.5cm, 노르웨이 국립미술관

음을 감추기 어려웠다. 오히려 얼굴에만 집중하니 그 불안감과
긴장은 더 두드러졌다. 뭉크는 어머니와 누나의 죽음이 남긴 슬
픔 그리고 자신도 죽을지 모른다는 두려움을 무의식적으로 피부
에 나타냈다. 이처럼 고갱과 반 고흐가 그랬던 것처럼 뭉크 역시
내면의 세계로 눈을 돌리고 있었다. 스물세 살의 뭉크는 아직도
해야 할 게 많았다.

아버지의 마지막 배웅

　　뭉크와 아버지와의 관계는 여전히 서먹서먹했다. 그래서인지 뭉크의 그림에서 아버지는 신문을 읽고 있거나 등을 보인 무뚝뚝한 모습으로 등장한다. 1883년 아버지가 카렌 이모와 함께 커피를 마시는 일상 장면을 그린 〈커피 테이블에서〉를 보면 아버

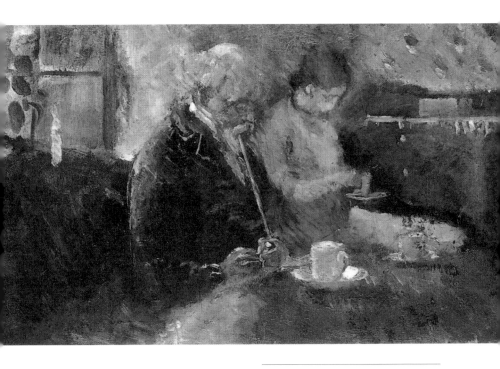

에드바르 뭉크, 〈커피 테이블에서〉, 1886, 캔버스에 유채, 33×24.5cm,
노르웨이 국립미술관

지의 어깨와 커피잔 위로 햇살 한 줌이 내려앉아 있다. 빛이 닿은 곳은 밝게, 그 빛이 만들어낸 그림자는 어둡게 칠해 실내가 얼룩덜룩해 보인다. 뭉크 예술 초기에 그려진 〈커피 테이블에서〉는 인상파적 테크닉으로 담배 연기와 한 줄기 햇살을 그려 실내 분위기를 묘사했다. 밝은 햇살이 내리쬐는 집 안이지만 왠지 모르게 그 안을 채운 공기는 무거워 보인다.

이모 카렌은 뭉크의 어머니가 사망한 후 조카들을 돌보기 위해 함께 살기 시작했다. 그녀는 미혼이었으며 좋은 혼처 자리가 여러 번 들어왔지만 어린 조카들을 위해 모두 거절했다. 시간이 흘러 뭉크의 아버지도 그녀에게 청혼한 적이 있다. 그러나 카렌 이모는 아이들을 돌보는 데 온전히 마음을 쏟겠다며 형부의 청혼을 거절했다. 그렇게 그들은 형부와 아이들을 돌보기 위해 온 처제로 끝까지 함께 살았다.

뭉크는 1889년 여름 노르웨이 국비 장학금을 받아 프랑스에서 공부할 수 있게 되었다. 아버지도 이 소식을 듣고 무척 자랑스러워했다. 그러나 겉으로 내색하지는 않았다. 아버지는 뭉크가 프랑스행 배를 타고 떠나는 날 그를 배웅하기 위해 항구에 나왔다. 낡았지만 가장 좋은 양복을 꺼내 입고 아들을 배웅했다. 아버지는 "배 안에서 추울 테니 따뜻하게 입어라."라며 몸이 약한 아들을 걱정했다. 순간 뭉크의 마음에는 짜증이 밀려왔다. 정작 뭉크는 일흔이 넘은 아버지의 노쇠한 몸이 걱정되었기 때문이다. 뭉크가 배에 오르자 백발의 구부정한 노인이 손을 흔들었다. 그

게 아버지의 마지막 모습이었다. 그러나 그땐 그 사실을 서로 몰랐다.

아버지의 죽음

뭉크의 아버지는 뭉크가 화가로서 막 기지개를 켤 무렵 사망했다. 당시 뭉크는 노르웨이 국비 장학금을 받아 프랑스에서 유학 중이었다. 그는 콜레라를 피해 파리 서쪽 외곽의 생 클루에 살고 있었다. 차가운 바람이 부는 1889년 11월 동료 조각가 킬란이 손에 종이를 들고 뭉크를 찾아왔다. 뭉크는 그게 자기에게 온 편지라고 직감했다. 집에 있는 가족들에게 무슨 일이 벌어졌음이 틀림없었다. 뭉크는 심장이 쿵 내려앉고 손이 떨려 편지를 쉽게 열어볼 수 없었다. 아버지, 이모, 동생들에게 아무 일도 일어나지 않았기를 간절히 빌었다. 그는 편지를 본 순간 얼어버렸다.

뭉크는 혼자 조용히 있고 싶었다. 뭉크는 홀로 카페에 들어가 편지를 읽고 또 읽었다. 종업원이 힐긋힐긋 쳐다보았다. 뭉크는 흐르는 눈물을 감추려 모자를 푹 눌러썼다. 그는 어찌할 바를 몰라 카페에서 나와 차가운 생 클루의 밤거리를 걸었다. 그곳은 사람들로 붐볐다. 뭉크는 사람들을 피해 길을 가로질러 걸었다. 반대편에서 구부정한 노인이 다가왔다. 뭉크는 선착장에서 헤어지던 날 손을 흔들던 구부정한 아버지를 생각했다. 그는 길거리

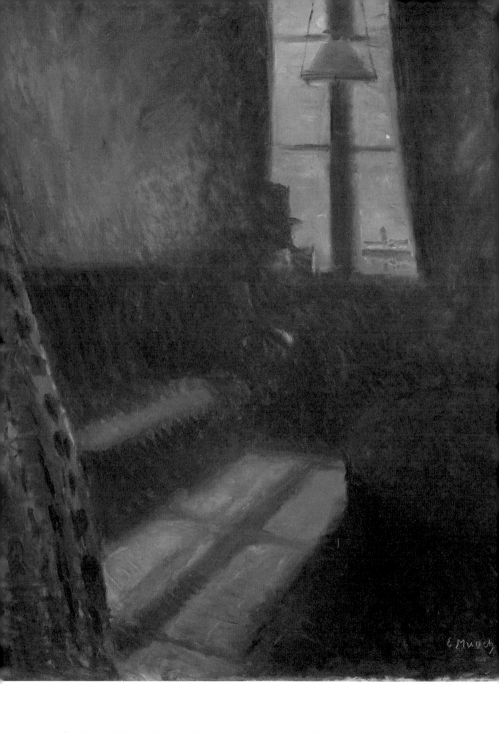

에드바르 뭉크, 〈생 클루의 밤〉, 1890, 캔버스에 유채, 64.5×54cm, 노르웨이 국립미술관

에 주저앉아 멀어져 가는 노인을 하염없이 바라보았다.

뭉크는 "아버지는 늘 나에게 꾸중과 잔소리만 했어. 난 그런 아버지를 이해하지 못했지."라며 아버지를 원망했다. 아버지와 살가운 사이가 아니었지만, 그는 엄마와 누나에 이어 또 한 번의 큰 상실감을 느껴야만 했다. 뭉크는 이 상실감을 〈생 클루의 밤〉으로 표현했다.

창가에 앉은 노인은 생각에 잠겨 있다. 창틀의 십자가 모양과 바닥에 비친 십자가는 광적으로 신앙에 집착한 뭉크의 아버지를 연상시킨다. 뭉크는 항구에 배웅하러 나온 아버지의 쓸쓸한 마지막 모습을 기억해 냈다.

뭉크는 방으로 돌아와 난로 앞에서 몸을 녹였다. 난로의 불은 벌겋게 달아올랐지만 그의 몸과 마음은 여전히 꽁꽁 얼어 있었다. 뭉크는 아직도 아버지의 죽음이 실감 나지 않았다.

그날 밤 뭉크는 온통 아버지 생각뿐이었다. 어렸을 때 아버지와 즐거웠던 한순간이 생각났다. 어느새 뭉크는 어느 성탄절 저녁 아버지와 함께 크리스마스트리를 장식하던 행복했던 그 옛날로 돌아가 있었다. 그러나 아버지와 즐거웠던 일을 생각하는 것이 오히려 그를 더 괴롭게 만들었다. 뭉크는 아버지의 죽음을 잊기 위해서 포도주를 마셨다.

끝없이 어긋나던 두 사람

　뭉크와 아버지 사이가 결정적으로 멀어진 것은 뭉크가 오슬로 사회를 발칵 뒤집은 문제적 인물 한스 예게르와 가까이 지낸다는 사실을 아버지가 알고 난 이후였다. 사실 뭉크는 크리스티아니아 보헤미안 그룹의 사람들과 교류하기 시작하면서 점점 귀가 시간이 늦어졌다. 아버지는 특별한 이유도 없이 매일 밤 늦게까지 돌아다니는 뭉크를 이해할 수 없었다. 그리고 급기야 뭉크의 용돈을 끊어버렸다. 그렇게 둘 사이는 점점 멀어졌다.

　두 사람의 관계는 되돌릴 수 없어 보였다. 하지만 사실 아버지도, 뭉크도 모든 것을 포기한 것은 아니었다. 어느 날 아버지는 뭉크와 함께 마실 요량으로 와인 한 병을 꺼내 식탁으로 가져왔다. 아들과 한잔하며 허심탄회하게 속마음을 나누기 위해서였다. 그런데 아버지가 준비한 그저 그런 와인에 뭉크가 실망하는 모습을 보이자 그는 버럭 큰소리를 내고 말았다. 모처럼 용기를 낸 마음은 몰라주고 와인에만 신경 쓰는 아들에게 화가 났기 때문이다. 순간 분위기가 싸늘해졌다. 두 사람은 어떻게 해야 할지 몰라 입을 굳게 닫았다. 순간의 정적을 깨기 위해 아버지는 괜히 어젯밤 무엇을 하다 늦게 왔냐고 다그쳤고 뭉크는 아버지에게 대들었다. 두 사람 모두 이런 상황을 원한 것은 아니었지만 관계를 회복하려는 노력은 매번 보기 좋게 물거품이 되었다.

　뭉크는 자신을 이해하지 않고 일방적으로 종교와 순종을 강

요하는 아버지와 더욱더 멀어졌다. 그는 아버지의 얼굴을 마주할 자신도, 갈등을 해결할 자신도 없었다. 그런 뭉크가 선택할 수 있었던 해결책은 오직 술뿐이었다. 아버지를 피해 매일 밤 술을 마시는 아들, 술을 먹고 늦게 들어오는 아들을 꾸짖는 아버지, 다음 날 숙취로 정신이 없는 아들을 다시 꾸짖는 아버지, 그런 아버지를 탓하며 다시 술을 마시는 아들. 이렇게 아버지와 아들의 관계는 계속 악화되었다.

아버지의 죽음을 알게 된 그날 밤, 뭉크는 아버지와의 관계에 대해 생각했다. 그는 자신을 이해해 주지 않고 일방적인 순종만을 강요했던 아버지가 여전히 몹시 미웠다. '아버지는 왜 그렇게 냉혹했던가. 왜 그렇게 차갑고 냉랭하게 나를 대하셨던가.' 그러나 아버지에 대한 원망은 점점 자신을 향한 원망으로 바뀌었다. '먼저 사랑한다고 손을 내밀걸. 조금만 더 다정하게 대할걸. 한 번만이라도 따뜻하게 안아줄걸.' 뭉크는 아버지에게 걱정만 안겨주었던 자신이 미웠다. 아버지와의 불화를 부추긴 예게르도 미웠다.

아버지가 더 이상 이 세상에 없다는 사실은 뭉크 가슴 한편에 커다란 구멍을 만들었다. 그렇게나 마음속에서 밀어낸 아버지였건만 아버지는 뭉크 가슴에 그 누구보다도 크게 자리하고 있었다. 뭉크 가족에게 또 한 번의 죽음이 찾아온 그날은 그렇게 저물었다.

아들 뭉크의 마지막 선물

중절모를 쓴 신사가 달빛 창문 아래 쓸쓸히 앉아 있다. 이곳은 생 클루에 있는 뭉크의 방이다. 달빛이 빛나는 창밖으로 파리센 강이 흐르는 모습이 보이며 야경이 펼쳐져 있다. 그러나 불빛이 없는 어두운 실내에는 달빛으로 생긴 창틀의 그림자만 길게 드리워 있다.

〈생 클루의 밤〉에서 남자는 불도 켜지 않은 채 창가에 기대앉아 있다. 달빛은 십자가 모양의 창틀을 지나며 방바닥에 긴 십자가 그림자를 만들었다. 뭉크가 아버지가 돌아가셨다는 소식을듣고 그렸기 때문에 이 작품 속 인물은 뭉크의 아버지로 해석되곤 한다. 그러나 사실 이 작품의 모델은 뭉크의 친구인 덴마크 작가 엠마누엘 골드스타인이다.

뭉크의 아버지는 중절모와 낡은 양복을 입은 마지막 모습으로 뭉크의 기억 속에 남아 있다. 아버지는 뭉크가 열여섯 살이 되었을 때 뭉크에게 기도서를 선물했다. 기도서 표지에 "아직 젊었을 때 너를 지으신 이를 기억하여라."라는 성경구절을 적어 아들이 바른 삶을 살기 바라는 마음을 전했다.

한편 뭉크는 종교에 심취한 아버지를 이해할 수 없었다. 아버지는 끝없이 아들에게 신의 말씀을 강요했다. 하지만 그럴수록 뭉크는 신으로부터, 아버지로부터 벗어나고자 했다. 그러나 아버지를 그토록 원망하던 뭉크는 이제는 아버지에게서 벗어날 수 없

게 되었다. 어두운 방 안에 외롭게 앉아 있는 남성을 그린 〈생 클루의 밤〉은 종교적 신념에 일생을 바친 아버지를 향한 헌사다.

아버지의 죽음은 생각보다 많이 뭉크의 마음을 흔들어놓았다. 파리에서의 생활은 엉망이 되었다. 허약한 체질 때문에 늘 달고 다니는 감기와 몸살도 더욱 심해져 쉬이 낫지 않았다. 거기다무절제한 술과 담배, 매춘행위로 그의 삶은 완전히 망가졌다. 뭉크는 사람들과 어울리는 것이 힘들어져 대인기피증까지 생겼다.

이 무렵 뭉크의 몸과 마음은 되돌릴 수 없을 만큼 쇠약해져있었다. 때로는 강한 자살 충동에 시달렸다. 그는 어머니, 누나, 아버지가 모두 함께 있었던 먼 과거에 사로잡혀 지냈다. 뭉크는과거에서 헤어나오지 못했다.

이런 뭉크에게 동생 라우라에 관한 절망적인 소식까지 전해졌다. 그녀의 상태는 나아질 기미가 보이지 않으며 오히려 더 나빠질 것이라는 내용이었다. 뭉크는 점점 광기의 씨앗이 자라는라우라를 보며 자기 속에서도 광기가 자라나고 있다고 생각했다. 그는 훗날 이 광기가 예술가로서의 삶에는 도움이 되었지만 개인의 삶은 지옥으로 만들었다고 술회했다.

뭉크는 당시의 절망적인 상황을 낙서로 끄적였다. 죽음의공포에 시달리는 자신이나 상태가 점점 더 심해지는 라우라를 떠올리면 모두가 죽은 나무의 열매라는 생각을 지울 수 없었다. 그는 이 불길한 나무의 수액을 먹고 자라는 자신의 몸에 점점 더 죽음의 기운이 퍼지는 것 같은 기분을 느꼈다.

시간은 지구를 휩쓸었다.

세대가 왔다가 사라졌다.

그리고 고통이 태어났다.

작은 희망 (그리고) 작은 미소

목소리가 들렸다.

[...]

한숨과 울음이 태어났고

고통이 사라졌다.

미소가 사라졌다.

한숨이 사라졌다.

그리고 시간은 지구를 덮쳤다.

세대는 세대를 짓밟았다.

— MM T 2890, 날짜 표기 없음, 메모 (2024-6-19)

뭉크는 죽음의 나무에 가족의 얼굴들을 걸쳐놓았다. 〈가계도〉에는 뭉크의 아버지, 어머니, 누나 소피에 말고도 뭉크의 마음을 아프게 한 라우라가 있었다. 아버지의 광기로부터 자라난 죽음의 씨앗은 엄마에게로, 누나에게로, 그리고 라우라에게로 점점 가지를 뻗고 있다.

뭉크는 자신이 언제 죽을지 모른다는 생각에 사로잡혀 늘 삶을 비관적으로 다뤘다. 그러나 이 〈가계도〉에는 삶에 대한 간절함도 담겨 있다. 바로 창틀로 묘사된 십자가다. 그 창틀 십자가 뒤

에드바르 뭉크, 〈가계도〉, 1890~1892,
종이에 펜, 18×11.3cm, 뭉크 미술관

에서 누군가 조용히 기도를 드리고 있다. 이것은 신과 멀어지려
했던 뭉크가 처음이자 마지막으로 신에게 기도한 단 하나의 기도
그림이다. 뭉크는 아버지에게 간절한 기도를 보냈다.

버팀목이 되어준
가족

삶의 무게에 흔들리다

지독한 뭉크 가족의 비극은 여기서 끝나지 않았다. 아버지가 돌아가시고 6년 후, 동생 안드레아스가 서른 살 젊은 나이에 폐렴으로 급작스럽게 사망한 것이다.

안드레아스는 아버지의 뒤를 이어 의사가 되었고. 덕분에 뭉크 가족 중 유일하게 안정적인 수입을 가진 사람이었다. 평소 매우 건강한 그였기에 가족들은 그의 죽음을 받아들이기가 어려웠다. 게다가 안드레아스는 한창 신혼 생활을 즐기던 무렵이었고, 아내의 배 속에는 아이가 자라나고 있었다. 그는 1895년 4월에 결혼했고, 같은 해 11월에 폐렴으로 사망했다.

에드바르 뭉크, 〈독서하는 안드레아스〉, 1882~1883, 판지에 유채, 36×29cm, 개인 소장

아버지에 이어 안드레아스마저 세상을 떠나자 뭉크는 실질적인 가장의 역할을 떠맡게 되었다. 이 시기에 제작된 뭉크의 자화상을 보면 그 무게감이 고스란히 느껴진다. 뭉크는 석판화로 삶을 뚫어지게 응시하는 자화상을 제작했다. 이 자화상은 뭉크의 얼굴이 검은 배경에 그려져 있는데, 특이하게도 위에는 묘비석처럼 뭉크의 이름과 연도를, 아래에는 팔뼈를 그려 넣었다.

〈팔뼈가 있는 자화상〉에서 무표정하게 앞을 바라보는 뭉크의 표정에서 밝지만은 않은 현실을 읽을 수 있다. 실질적 가장이 되어야 하는 책임감은 무거웠고, 여동생 라우라의 상태는 도무지 나아질 기미가 보이지 않았다. 그의 얼굴에서 삶의 활기와 미래에 대한 기대감이 사라졌다.

검은 배경에 마치 떠 있는 듯한 창백한 얼굴은 유령과도 같은 모습이다. 텅 빈 눈동자는 앞을 향하고 있지만 초점을 잃어 어느 곳도 바라보지 않는다. 〈팔뼈가 있는 자화상〉 속 뭉크는 삶에 대한 의지를 잃은 채 죽음에 더 가까운 모습이다. 뭉크는 80여 점에 이르는 많은 자화상을 남겼는데, 그 가운데 이 작품은 가장 무거운 표정의 자화상이다.

뭉크는 실질적 가장으로서 남아 있는 가족을 부양하기 위해 돈이 절실히 필요했다. 특히 아픈 손가락 라우라를 생각하면 앞이 캄캄했다. 그는 마냥 손 놓고 슬퍼할 수만은 없었다. 전시회를 통해 뭉크의 얼굴과 이름은 꽤 알려졌으나 전시들이 대부분 논란을 일으켰던 탓에 작품 판매로 이어지지는 못했다.

에드바르 뭉크, 〈팔뼈가 있는 자화상〉, 1895,
석판화, 45.7×36.8cm, 뭉크 미술관

뭉크는 이즈음 생계를 위해 판화를 대중적 판매 전략으로 삼았다. 그러나 단순히 대중적인 매체라서 판화를 선택한 것은 아니었다. 뭉크는 판화를 전문적으로 배우지 않아서 전통에 얽매이지 않을 수 있었다. 오히려 그는 판화라는 매체를 실험하고 기존에 없던 판화 기법을 만들어냈다. 예를 들어 유화본에는 없는 요소들을 판화에 새겨 넣는 것은 뭉크가 발전시킨 판화 기법이다. 〈팔뼈가 있는 자화상〉 역시 팔뼈가 있는 버전과 없는 버전이 동시에 존재한다. 이런 이유로 뭉크는 판화사에서 중요하게 다루어진다.

뭉크는 판화를 시작하고 초반에는 몇 가지 작은 실수를 저지르기도 했다. 판화는 좌우가 바뀌는 특성 때문에 유화본과 동일한 결과물을 얻기 위해서는 처음부터 끝까지 세심한 작업이 필요하다. 특히 글자를 새길 때 조심해야 한다. 그런데 뭉크는 〈팔뼈가 있는 자화상〉에서 자신의 이름을 쓸 때 D와 N의 좌우를 뒤집는 것을 잊었다. 이 실수가 이 우울한 자화상에서 유일하게 어둡지 않은 부분이다.

뭉크는 아버지가 돌아가신 이후 자살 충동에 시달렸다. 또 동시에 죽음에 대한 공포도 그를 괴롭혔다. 필요 이상으로 자신의 건강을 염려하게 된 그의 삶은 지옥과 다르지 않았다. 거기에 가장의 역할을 해야 하는 상황이 되자 삶의 무게가 더욱 버거워졌다. 뭉크는 나이가 서른이 넘었지만 이뤄놓은 것이 없다는 생각이 들었다. 또 가장으로서 책임을 다하지 못하고 있다는 죄책

감에 시달렸다. 그는 거대한 작품을 의뢰받을 만큼 예술가로서 성공했지만, 가장으로서 재정 상황은 그렇지 못했다.

끝나지 않은 비극

시간이 갈수록 라우라는 점점 가족들의 짐이 되었다. 그녀는 어린 시절 책을 많이 읽는 영특한 아이였고, 뛰어난 기억력을 가진 똑똑한 아이였다. 그녀의 꿈은 선교사였다. 그러나 라우라는 다혈질적인 기질 때문에 또래 아이들은 물론이고 가족들과의 관계에도 어려움을 겪었다. 그녀는 감정 기복이 심했고 누구와도 정상적인 의사소통이 불가능했다. 라우라는 질책받는 것을 참지 못했고 분노를 조절하지 못했다. 게다가 아버지가 읽어주신 지옥, 악마, 죽음에 대한 이야기는 라우라의 마음에 큰 상처를 남겼다.

라우라는 점점 식구들과 대화하는 일이 줄어들었고 혼자 있는 시간이 길어졌다. 그녀는 혼자 생각에 잠겨 있다가 벌떡 일어나 움직이며 알 수 없는 말을 되풀이했다. 또 거짓말을 아무렇지도 않게 하고 가족들이 조금이라도 자신에게 관심을 보이지 않으면 자해로 시선을 끌었다. 1886년 중학생이 된 라우라는 시험에서 부정행위를 저지르다 적발되었다. 그때만 해도 가족들은 라우라의 상태를 정확하게 알지 못했기 때문에 거짓말을 밥 먹듯 하

는 그녀를 부끄럽게만 여겼다.

라우라는 오락가락하는 기분 때문에 일상생활이 어려웠다. 자작극과 자해 등으로 불안한 나날을 보냈고 돌발 행동은 더욱 걷잡을 수 없이 악화되었다. 그녀는 길거리에서 자기도 하고 망상에 사로잡힌 행동으로 가족들을 곤란하게 했다. 사실 이런 행동들은 전형적인 조현병 증상이다. 그러나 19세기 사람들은 이 증상을 광기에서 비롯된 것으로 여겼다. 사람들은 뭉크의 아버지에 이어 라우라까지, 뭉크 집안에 정신병이 깃들었다고 수군거렸다.

라우라의 상태는 아버지가 사망한 이후 더욱 급격히 나빠졌다. 아버지가 아이들이 말썽을 부릴 때마다 "엄마가 하늘에서 지켜보신다."라며 쏟아낸 엄한 질책은 라우라의 정신을 잠식했다. 라우라는 집에서는 가족들과 거의 대화를 나누지 않았고, 밖에서는 반복해서 사고를 쳤다. 그렇게 라우라는 점점 더 세상과 단절되었다.

가족들은 늘 라우라를 걱정했다. 뭉크는 장남으로서 라우라에 대한 부담을 내려놓을 수 없었다. 안드레아스가 살아 있을 때는 안드레아스와 부담을 나눌 수 있었다. 그러나 이제 뭉크는 라우라에 대한 책임감을 홀로 감당해야 했다. 뭉크는 라우라를 끝까지 책임지리라 속으로 다짐했다.

그러나 야속하게도 라우라의 상태는 끝내 나아지지 않았다. 그녀는 성인이 된 후에도 절도를 저질러 경찰서 신세를 지곤 했

에드바르 뭉크, 〈라우라〉, 1882,
판지에 유채, 18×15cm, 뭉크 미술관

다. 라우라는 29세의 나이에 정신질환을 판정받았다. 그 후 정신
병원에 입원과 퇴원을 반복했고 시간이 갈수록 가족들의 심리적,
경제적 부담감은 가중되었다.

　　정신적으로 아픈 동생에 대한 부담감을 뭉크는 전쟁에 비유

하기도 했다. 제1차 세계대전으로 많은 이들이 고통받던 시절에 뭉크는 자신의 인생에는 심한 정신병을 앓는 라우라의 문제가 언제 터질지 모르는 전쟁처럼 잠복해 있다고 했다. 그는 또 라우라 때문에 겪는 삶의 전쟁이 실제 전쟁터만큼이나 두렵고 끔찍하다고 회상했다.

뭉크가 그린 라우라의 초상화는 얼마 되지 않는다. 그중 〈라우라〉를 보면 그녀는 한 곳을 응시한 채 눈을 깜박이지 않는다. 이런 자세는 뭉크가 주문한 것이 아니다. 평소 가만히 한 곳을 뚫어져라 바라보는 라우라를 그렸을 뿐이다. 그녀의 초상화에서는 10대 소녀의 밝은 모습을 전혀 찾을 수 없다.

막 화가로 발돋움하던 시절, 뭉크는 모델 비용을 지불할 만큼 여유롭지 않았다. 때로는 물감을 살 형편조차 되지 않아서 어떻게든 돈을 아껴야 했다. 그래서 뭉크의 인물화는 대부분 가족들이다. 특히 막내 잉게르는 뭉크 초기 예술의 단골 모델이다. 잉게르는 라우라와 달리 뭉크의 말을 이해하고 모델로서 그가 원하는 자세를 취해주었다.

한 살 터울의 라우라와 잉게르 자매는 라우라의 정신질환 때문에 잘 지내지 못했다. 통상 자매들은 자라면서 투닥거리다가도 철이 들면 제일 가까운 친구가 된다. 그러나 〈여름 햇살 아래 라우라와 잉게르〉를 보면 두 사람은 한여름 햇살 아래서 눈길조차 마주치지 않고 따로 서 있다. 차가운 푸른색 옷을 입은 두 사람을 통해 냉랭한 뭉크 가족의 분위기를 짐작할 수 있다. 특히 감정

에드바르 뭉크, 〈여름 햇살 아래 라우라와 잉게르〉,
1888, 캔버스에 유채, 84.2×62cm, 개인 소장

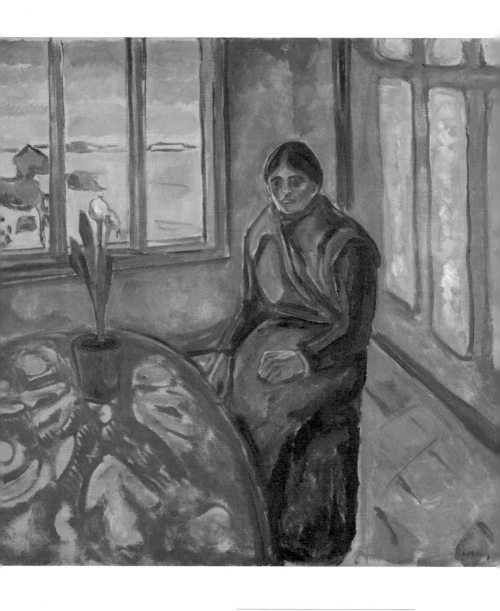

에드바르 뭉크, 〈멜랑콜리, 라우라〉, 1900~1901,
캔버스에 유채, 110.5×126cm, 뭉크 미술관

을 드러내지 않기 위해 모자를 깊게 눌러쓴 라우라의 불안한 모습에서 이후 정신질환의 판명을 예상할 수 있다.

30대의 라우라를 그린 작품 〈멜랑콜리, 라우라〉에서 라우라는 초점 없이 앞을 보며 가만히 앉아 있다. 평소 동생 잉게르가 다정하게 말을 걸어도 라우라는 어떤 반응도 보이지 않았다. 라우라 앞에 있는 빨간 탁자는 뭉크가 당시 의학잡지에서 본 신경증을 앓는 뇌의 단면도를 그린 것이다. 이것은 어떻게든 동생의 병을 고쳐주고 싶은 뭉크의 마음을 담은 것이다. 〈멜랑콜리, 라우라〉는 의학잡지까지 읽어가며 동생을 이해하고 고쳐보려 했던 뭉크의 간절함이 엿보여 슬픈 초상화다.

라우라의 폐쇄적이고 방어적인 태도는 창문 너머로 보이는 화사한 계절에 어울리지 않는 어두운 색상의 옷과 꽁꽁 여민 앞섶에서 드러난다. 그녀는 오빠의 요청대로 테이블 앞에 앉았지만 이 상황이 어색하고 낯설다. 라우라는 빨리 혼자만의 공간으로 가고 싶은 듯하다.

라우라는 자신만의 어두운 세계 속에 갇혀 살다 1926년 사망하고 말았다. 라우라는 인생의 반을 정신병원에서 보냈다. 뭉크가 예술가로서 명성을 얻고 작품도 잘 팔리게 되자 가장 먼저 한 일은 1892년 라우라를 위해 병원에 독방을 마련해 준 일이다. 비록 시간이 오래 걸렸지만 뭉크는 라우라를 끝까지 책임지겠다는 자신과의 약속을 지켰다.

남겨진 가족들

안드레아스를 떠나 보낸 후 뭉크가 의지할 수 있는 가족은 이모 카렌과 막냇동생 잉게르뿐이었다. 카렌 이모와 잉게르는 뭉크에게 부담이 되지 않도록 둘이 의지하며 수공예와 음악 레슨으로 어떻게든 생활비를 벌고자 애썼다. 카렌 이모는 뭉크가 화가로서 성공을 서두기까시 늘 격려 편시와 함께 약산의 돈을 보내주곤 했다. 그 돈은 뭉크에게 정말 소중하게 쓰였다. 뭉크 역시 돈만 생기면 두 사람에게 보냈다. 그들은 자신보다 서로를 먼저 생각했으며 몇 푼 안 되는 돈도 너무 많이 보냈다며 매번 감사해 하고 미안해 했다. 남겨진 가족들은 서로를 아끼고 보살펴주었다. 이들의 유대감은 누구보다도 강력하고 끈끈했다.

카렌 이모는 결핵으로 젊은 나이에 죽은 언니와 달리 1931년 92세까지 살다 세상을 떠났다. 그녀는 조카들을 정성껏 키웠으며 뭉크 가문의 안주인으로서 검소하고 소박하게 살림을 유지했다. 카렌 이모는 뭉크의 재능을 가장 먼저 알아본 사람이었다. 뭉크는 어렸을 때 도화지 살 돈이 없어 아버지의 병원에서 쓰는 처방전 뒷면에 그림을 그리며 놀곤 했다. 그녀는 일곱 살인 뭉크가 바닥에 누워 예전에 보았던 그림을 기억만으로 그려내는 것을 보고 그의 재능을 격려해 주었다.

카렌 이모는 뭉크가 올바르게 행동하고 옷을 제대로 갖춰 입는지 세심하게 살폈다. 몸이 약한 뭉크가 감기에 걸리지 않을

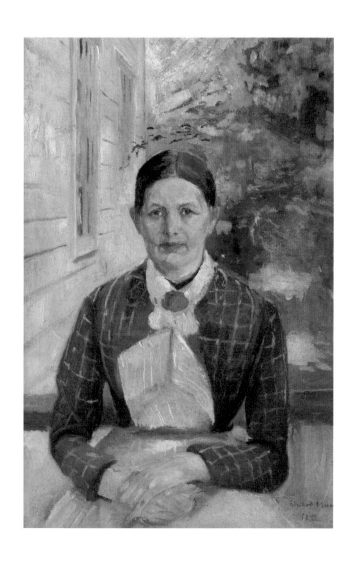

에드바르 뭉크, 〈카렌 이모〉, 1888,
캔버스에 유채, 54.5×36.5cm, 뭉크 미술관

까 늘 걱정했던 것이다. 한번은 베를린에 머물던 뭉크가 카렌 이모에게 코트 값을 보내 달라는 편지를 보낸 적이 있다. 전시회를 앞두고 몇몇 위원들에게 초대를 받았는데 입고 갈 옷이 마땅찮았기 때문이다. 카렌 이모는 곧장 뭉크에게 돈을 송금했고, 뭉크는 보내주신 돈을 곧 갚을 수 있을 거라고 답신했다. 하지만 카렌 이모는 넉넉히 돈을 마련해 주지 못해 미안하다고 했다. 뭉크도 이모의 마음을 잘 알고 있었지만 평소에는 무뚝뚝하게 대했고 편지도 자주 쓰지 않았다. 그러나 편지가 뜸해도 이들이 서로를 걱정하는 마음은 늘 따뜻했다.

카렌 이모는 뭉크와 아버지 사이를 조율하기도 했고 아픈 라우라를 돌봤다. 그녀가 없었다면 뭉크 가족의 삶은 더 삭막하고 막막했을 것이 분명하다. 카렌 이모는 때로는 조력자로 때로는 조언자로 뭉크 가족을 돌봤다.

뭉크는 잉게르를 모델로 많은 그림을 그렸다. 처음 미술 교육을 받았을 때도 사실적이고 전통적인 아카데미 테크닉으로 초상화 〈잉게르〉를 제작했다. 검은색 드레스를 입고 검은 바탕을 배경으로 서 있는 잉게르는 고전주의적 구도 속에서 단단한 형태감을 보여준다.

잉게르를 그린 또 다른 그림은 〈여름 밤, 해변의 잉게르〉다. 이 그림에서 잉게르는 커다란 화강암 바위 위에 밀짚모자를 들고 조용히 앉아 있다. 여름에 해가 늦게 지는 북유럽의 시간을 고려하면 이 그림이 그려진 시각은 오후 10시 무렵이다. 잉게르의 흰

에드바르 뭉크, 〈잉게르〉, 1884, 캔버스에 유채,
97×68cm, 노르웨이 국립미술관

색 드레스는 푸른 이끼가 낀 돌과 이제 해가 지고 있는 바다의 색
과 대조를 이룬다. 뭉크는 화강암 바위로 가득 찬 오스고르스트
란 해변의 풍경을 외로움, 우울, 불안을 표현하는 배경으로 삼았
다. 오스고르스트란 해변은 오슬로의 시민과 예술가들이 많이 찾
는 인근의 여름 휴양지였다. 이곳은 뭉크의 인생에서 아주 중요

에드바르 뭉크, 〈여름 밤, 해변의 잉게르〉, 1889, 캔버스에 유채,
126×161cm, 베르겐 라스무스 마이어 컬렉션

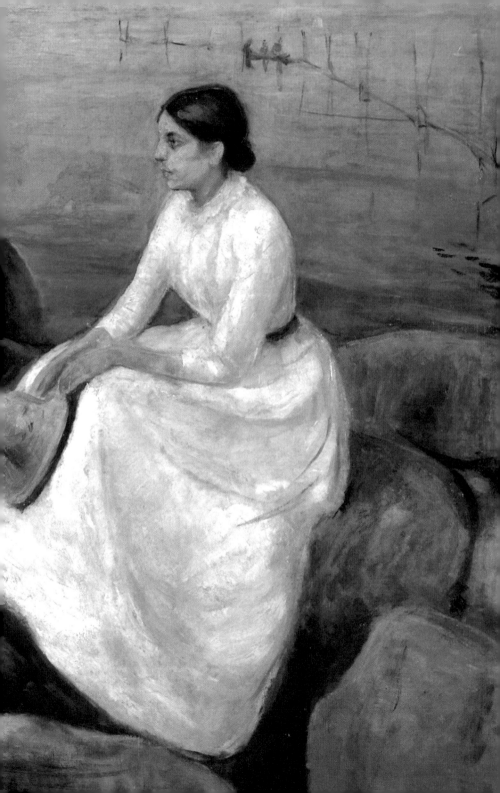

한 곳이다. 이곳에서 첫사랑을 만났고 생애 처음 마련한 집도 이 근처였다.

뭉크는 〈검정과 바이올렛의 잉게르〉에서 두 손을 가지런히 앞으로 모은 자세를 통해 잉게르가 매사 행동과 표정을 조심하는 사람임을 표현했다. 또한 옷깃을 바짝 여민 옷차림은 수동적이나 사려 깊고 절제할 줄 아는 여성임을 보여준다. 뭉크는 잉게르의 표정, 눈빛, 자세에만 초점을 맞추기 위해 주변의 모든 깃을 제거했다. 똑바로 선 잉게르의 자세는 그녀의 강한 독립심을 잘 드러낸다.

잉게르는 피아노 교사로 일하며 전시를 위해 자주 해외에 머물던 뭉크를 대신해 가장 역할을 도맡았다. 그녀는 결혼하지 않았으며 뭉크의 작품은 물론 그와 관련된 편지, 메모들까지 관리했다. 뇌졸중으로 쓰러진 아버지의 임종을 지킨 것도 잉게르였다.

뭉크의 가족 중 잉게르만 뭉크보다 오래 살았다. 그래서 잉게르는 뭉크 사망 이후 그의 작품을 관리하는 역할을 담당했다. 잦은 이사로 유실되거나 손상된 작품들을 찾아 관리하고 작품의 제작연도를 바로잡았다. 그녀는 뭉크 작품들의 연대기를 작성하거나 제작일지 등의 서류를 보완함으로써 뭉크 작품의 아카이빙의 기초를 다졌다.

뭉크의 비극적인 가족사를 들여다보면 질병, 죽음, 광기의

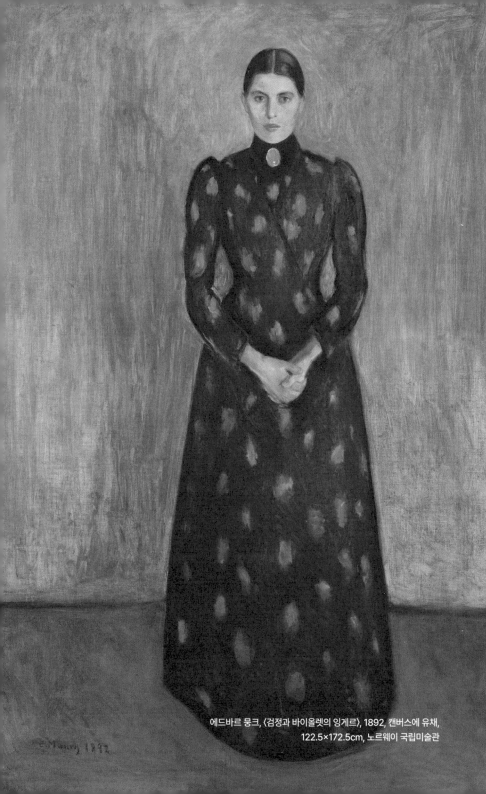

에드바르 뭉크, 〈검정과 바이올렛의 잉게르〉, 1892, 캔버스에 유채,
122.5×172.5cm, 노르웨이 국립미술관

연속이다. 그러나 뭉크는 이에 굴하지 않았다. 그는 평생 자신을 따라다닌 질병, 죽음, 광기를 덮어두거나 외면하지 않고 이를 정면으로 마주하는 삶을 택했다. 뭉크의 일기를 보면 그가 이러한 고통을 자기 삶의 일부로 받아들인 것을 확인할 수 있다.

> 내 고통은 나 자신과 예술의 일부이다.
> 고통은 나와 하나이기에 그것이 파괴되면 나도, 예술도 파괴될 것이다.
> ― MM T 2748, 1927~1934년 스케치북 (2024-6-14)

뭉크가 기록한 대로 그의 예술은 고통의 연속이었다. 그리고 고통을 외면하지 않은 뭉크의 삶은 고통의 해결책이자 인생 사용 설명서였다. 뭉크 예술의 위대함은 고통을 자신의 삶으로 받아들여 예술로 승화시켰다는 데 있다.

STARRY NIGHT

EDVARD MUNCH

Ⅱ

방황
하는
청춘

오슬로의
은인들

ろ

뭉크는 오슬로에서 태어나 파리에서 교육받았으며 베를린에서 예술 활동을 시작했다. 크리스티아니아 보헤미안 그룹(오슬로), 생 클루 선언(파리), 검은 새끼 돼지 그룹(베를린)은 뭉크 예술의 핵심이다. 특히 뭉크가 오슬로에서 1880년대 미술을 처음 시작할 때 큰 영향을 끼친 세 사람이 바로 프리츠 테울로브Frits Thaulow, 크리스티안 크로그Christian Krohg, 한스 예게르Hans Jæger다. 이들은 뭉크의 초기 예술을 형성한 핵심 인물들이다.

뭉크는 1881년 오슬로 왕립 미술 디자인 학교에 입학했다. 그리고 이듬해 친구들과 함께 카를 요한 거리에 들어선 신축 건물에 스튜디오를 하나 임대했다. 그 건물에는 뭉크 인생에 지대한 영향력을 행사한 두 예술가의 스튜디오가 있었다. 하나는 프

리츠 테울로브였고, 다른 하나는 크리스티안 크로그였다.

프리츠 테울로브는 뭉크의 먼 사촌으로 뭉크가 노르웨이 국비 장학금을 받을 수 있도록 도와준 인물이다. 프리츠는 자연주의 화풍을 선보인 화가로서 고갱과 동서지간이기도 하다. 그는 가까이에서 뭉크의 재능을 알아보고 1885년 뭉크에게 3주간의 프랑스 연수 기회를 마련해 주었다. 이때 뭉크는 살롱, 루브르 미술관, 파리 풍경을 통해 최신 미술을 접할 수 있었다. 뭉크는 스물두 살에 처음으로 노르웨이 너머의 큰 세상을 만났다.

프리츠는 또한 뭉크가 1889년, 1890년, 1891년 연속해서 노르웨이 국비 장학금을 받을 수 있도록 안팎으로 애를 썼다. 이 기회를 통해 뭉크는 프랑스의 선진 미술을 접하면서 인상주의 기법으로 여러 풍경 습작들을 그리기도 했다. 그러나 그는 인상주의에 큰 흥미를 느끼지 못했다. 대신 뭉크는 이 무렵 자신만의 독자적인 화풍을 발전시켜 나갔다.

뭉크보다 열한 살 많은 크리스티안 크로그는 그에게 예술의 기초를 가르쳐준 스승이다. 크로그는 같은 건물에 작업실을 마련한 신출내기 미술학도들에게 무료로 강의하며 그림 작업을 지도해 주었다. 크로그는 뭉크의 예술에 대해 "그는 다른 화가들과 다른 방식으로 그림을 그린다. 그는 본질적인 것만 그린다."라고 평했다. 크로그는 사회주의 성향의 예술가로서 예술로 사회의 부조리한 면을 드러내는 데 관심이 많았다. 뭉크는 크로그에 대해 훌륭한 스승이며 그로부터 많은 것을 배웠다고 고백한 바 있다.

크로그와 교류하던 뭉크는 그의 소개로 자연스럽게 크리스티아니아 보헤미안 그룹 사람들과 어울리게 되었다. 바로 이 그룹의 수장이 한스 예게르다. 크로그가 뭉크의 미술 스승이라면 예게르는 그의 인생 스승이다. 예게르는 외설적이고 선정적인 문학작품으로 징역형과 벌금형을 선고받은 노르웨이의 문제적 인물이었다. 그의 급진적인 사고, 자유로운 사상 등은 뭉크 초기 예술의 핵심을 이룬다. 크로그와 마찬가지로 예게르는 1880년대 초반 뭉크의 예술적 능력을 간파한 인물이다.

프리츠, 크로그, 예게르는 경제적, 예술적, 정신적으로 뭉크의 초기 예술이 탄생하도록 도와준 인물들이다.

오슬로:
크리스티아니아 보헤미안 그룹

～

1880년대 오슬로의 젊은 작가, 비평가, 예술가 사이에서는 문화적 저항 운동인 크리스티아니아 보헤미안 운동이 벌어지고 있었다. 크리스티아니아는 오슬로의 옛 지명이다. 크리스티아니아 보헤미안 그룹은 한스 예게르를 중심으로 크리스티안 크로그와 그의 부인 오다 크로그, 야페 닐센 등 젊은 예술가와 문학가 등 20여 명이 활동하는 단체였다.

크리스티아니아 보헤미안 그룹은 무정부주의 성향이 강한 저항 문화 클럽이었다. 이들은 모이면 허무주의, 무정부주의, 마르크스, 예술, 자유연애에 대해 밤새 토론했다. 이 그룹은 특히 19세기의 전통적 도덕과 관습에 반대하며 자유연애와 함께 가부장적 체제 속에서 여성의 해방과 성평등의 실현을 주장했다.

크로그, 은인에서 악연으로

1884년 크로그는 뭉크에게 예술인 그룹인 크리스티아니아 보헤미안 그룹을 소개했다. 뭉크 작품에 대한 세간의 비평에도 불구하고 크로그는 뭉크의 잠재력을 확신했고, 뭉크에게 크리스티아니아 예술가들의 모임을 주선했다.

크로그는 뭉크가 이룬 초기 예술의 정신적 기둥이었다. 크로그는 특히 뭉크의 초기작 〈아픈 아이〉를 극찬했는데, 뭉크는 고마운 마음에 그에게 이 작품을 선물하기도 했다. 이들은 사제 관계를 넘어 개인적으로도 매우 가까웠다. 크로그가 뭉크에게 아들의 대부를 부탁할 정도로 둘의 관계는 가족 그 이상이었다.

그러나 시간이 지나자 크로그와의 관계는 삐걱거리기 시작했다. 훗날 뭉크는 크로그에 대해 처음에는 자신에게 의미 있는 인물이었지만 후에는 별 도움이 되지 못했다고 말했다. 실제로 뭉크는 크로그에게 실망한 이후 의도적으로 그와 거리를 두었다. 그가 실망한 이유는 크리스티아니아 보헤미안 그룹 내에서 보여준 그의 사생활 때문이었다. 그는 크로그의 사생활에 대해 실망을 넘어 경멸의 감정을 느꼈다. 그로 인해 둘의 사이는 점점 멀어졌다.

뭉크와 크로그의 관계는 손을 쓸 수 없을 지경으로까지 악화되었다. 그렇게 된 결정적 계기는 1908년 노르웨이 정부가 뭉크에게 성 올라브 훈장Order of St. Olav을 수여한 일이었다. 당시 노

르웨이 사회 내에서는 말썽과 논란만 일으키는 뭉크에게 노르웨이 국민 훈장을 수여할 수 없다는 여론이 지배적이었다. 그런데 이 부정적 여론을 부추긴 인물이 다름 아닌 크로그였다. 크로그는 뭉크보다 8년 먼저 1900년에 성 올라브 훈장을 받았다. 그는 자신이 받은 명예로운 훈장을 뭉크도 받는다는 사실에 화가 났다. 노르웨이 예술계의 영향력 있는 두 사람의 반목과 무시는 점입가경으로 치달았다.

크로그는 자신을 비방하는 뭉크를 배은망덕하다 비난하며 뭉크에 대한 서운함을 토로했다. 이로써 스승과 제자는 서로에게 등을 돌리고 완전히 결별하게 되었다. 뭉크는 크로그가 세상을 떠난 후 1930년대에 자신을 크로그의 제자라고 생각하는 것은 잘못이라고 분명하게 말했다. 그는 크로그와의 인연을 지워버렸다.

크로그는 노르웨이 예술 아카데미의 초대 원장으로서 노르웨이 예술에 기여한 공로로 1925년 우리 구세주 공동묘지에 안장되었다. 그러나 운명의 장난처럼 뭉크는 사후에 그의 옆에 안장되었다. 뭉크 역시 노르웨이 예술에 혁혁한 공로를 세웠으므로 정부가 이곳에 그를 안장하기로 한 것이다. 뭉크는 철저하게 혼자였던 사람이다. 그는 가족 옆에 묻히길 간절히 바랐으나 뭉크의 장례식은 노르웨이 국장으로 치러져 유명인사들 곁에 묻히게 되었다.

한편 뭉크가 크로그에게 선물했던 〈아픈 아이〉는 크로그 사

후에 크로그 부인 오다가 헐값에 팔아 남은 생을 유지하는 데 사용했다. 크로그와 뭉크의 인연과 악연은 죽어서까지 이어졌다.

네 삶을 기술하라

뭉크는 1884년 크로그를 통해 크리스티아니아 보헤미안 그룹을 알게 되었고, 1888년부터 이 그룹의 실질적 수장인 한스 예게르와 교우했다. 뭉크보다 일곱 살 위인 예게르는 노르웨이 사회에서 스캔들메이커이자 당국이 주시하는 문제적 인물이었다.

예게르는 세기말 미술의 변화를 감지했고 이러한 변화를 이끌 인물로 뭉크를 지목했다. 뭉크는 크리스티아니아 보헤미안 그룹 사람들과의 교류를 통해 예술의 동향을 파악하고 토론을 통해 사회적 문제에 관심을 갖기 시작했다. 크리스티아니아 보헤미안 그룹은 뭉크의 예술을 성장시킨 중요한 자양분이었다.

아나키스트였던 예게르는 크리스티아니아 보헤미안 그룹 활동을 통해 전통적 가치관을 파괴하고 전복시키는 것을 목표로 했다. 그는 여성과 남성이 똑같은 권리를 갖고 사회적 속박과 구속에서 벗어난 진정한 자유연애를 해야 한다고 주장했다. 그리고 사회가 개인의 성적 결정권을 억압하는 것은 시대착오적이라고 보았다. 따라서 불륜, 간통과 같은 사회적 제약은 진정한 사랑을 방해하는 낡은 것으로 취급되었다. 사회적 구속과 속박을 병적으

로 혐오하던 예게르는 사회가 억압하면 할수록 더욱 강력한 사회적 도발을 일삼았다. 그러나 그룹의 수장인 예게르의 주장이 늘 옳은 것은 아니었다.

도발적이고 냉소적이고 폭력적이기까지 한 예게르의 사상은 아홉 개의 크리스티아니아 보헤미안 행동 강령에서도 확인할 수 있다.

1. 네 삶을 기술하라.
2. 가족의 뿌리를 부정하라.
3. 네 가족과 주변인들을 불쾌하게 만들어라.
…
7. 반드시 스캔들을 만들어라.
8. 절대 후회하지 마라.
9. 스스로 목숨을 끊어라.

아홉 개의 행동 강령 중 뭉크가 철저히 따른 것은 첫 번째 강령인 '네 삶을 기술하라' 단 하나였다. 예게르의 가르침대로 뭉크는 자신의 감정과 심리 상태를 기록으로 남기고 그림으로 그렸다. 덕분에 우리는 뭉크의 일기, 편지, 메모, 스케치 등 무수히 많은 기록을 통해 그의 삶을 들여다볼 수 있다. 뭉크의 그림과 일기, 그리고 편지와 메모 등은 뭉크의 영혼을 들여다보는 현미경인 셈이다.

뭉크는 예게르가 주장한 크리스티아니아 보헤미안 행동 강령에 모두 동의하지는 않았다. 그는 단 두 가지 행동 강령만은 끝까지 거부했다. 그것은 가족의 뿌리를 부정하는 것과 스스로 목숨을 끊는 것이었다. 이 행동 강령은 너무 급진적이고 반사회적이어서 예게르에게 호감을 가진 뭉크조차도 이를 따르지 않았다.

저승에서 온 파괴자

자기 파괴적이고 건전하지 못한 크리스티아니아 보헤미안 그룹의 행동 강령은 오슬로 사회의 악의 축이었다. 그럼에도 불구하고 언변이 좋은 예게르 주변에는 늘 그를 따르는 젊은이들로 북적였다. 급기야 그룹의 일원이었던 스물세 살의 청년 문학가가 자신의 능력을 비관해 자살하는 사건이 벌어졌다. 노르웨이 사회는 즉각 자살을 조장한, 적어도 묵인하고 방조한 예게르를 비난했다. 예게르는 그가 일으킨 사회적 물의로 재판에 회부되어 실제로 60일간 감옥에 투옥되어 실형을 살았다. 이 사건으로 그는 '저승에서 온 파괴자'라는 호칭을 얻었다.

예게르는 냉소적인 나르시시스트였다. 뭉크가 그린 〈예게르 초상〉의 비스듬하게 앉은 자세는 예게르의 냉소적인 성격을 드러낸다. 그는 눌러쓴 모자와 안경으로 눈을 가리고 코트 깃을 당겨 입음으로써 자신의 속마음을 숨기고 있다. 안경 너머로 보

에드바르 뭉크, 〈예게르 초상〉, 1889,
캔버스에 유채, 109×84cm, 노르웨이 국립미술관

이는 냉정한 눈빛에서는 예게르의 리더로서의 카리스마를 느낄 수 있다.

예게르는 부르주아의 도덕관념을 비꼬았다. 당시 부르주아들은 매춘을 부도덕한 것으로 비난하면서도 숨어서 매춘을 즐겼다. 예게르는 이들의 이중적인 도덕관념을 비판하면서 자유로운 연애를 주장했다. 크리스티아니아 보헤미안 그룹 내 여성들은 가부장적인 남성들을 거부하며 실제로 자유연애를 즐겼다. 그들은 수시로 남자친구를 갈아치웠다.

크리스티아니아 보헤미안 그룹의 핵심 인물이었던 크로그, 오다, 예게르, 세 사람은 자유연애를 주장하며 사회의 모든 구속을 벗어버리자고 했다. 크로그와 오다는 부부 사이였으며 예게르는 오다와 불륜 관계였다. 셋은 자유 의지로 삼각관계를 형성했고, 이 삼각관계는 그룹 내에서 문제가 되지 않았다. 오다는 남편 크로그과 함께 있는 모습보다 다른 남성들에 둘러싸인 모습이 더 많았다. 그녀는 자유연애를 실천하느라 남편 크로그가 어디 있는지 전혀 신경 쓰지 않았다.

오다의 자유로운 연애사와 남성 편력은 〈크리스티아니아 보헤미안 II〉에 잘 드러나 있다. 뭉크는 오다의 행동을 주의 깊게 관찰하여 연인들에게 둘러싸인 그녀를 여러 번 변주해 그렸다. 이 작품에 등장하는 남성들은 뭉크를 제외하고 모두 오다와 과거에 연인 관계였거나 혹은 현재 연인 관계인 인물들이다. 왼쪽에 가장 크게 묘사된 인물은 오다의 첫 번째 남편 에르겐 엥겔하르

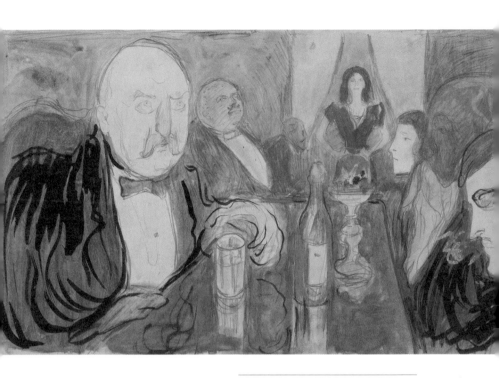

에드바르 뭉크, 〈크리스티아니아 보헤미안 II〉,
1895, 수채, 25×41.5cm, 뭉크 미술관

트다. 그리고 그 옆에 군나르 헤이베르그와 아주 조그마하게 표
현된 예게르가 있다. 가운데 위치한 오다의 오른쪽에는 새로운
연인 야페 닐센이, 그 옆에 남편 크리스티안 크로그가 있다. 가장
오른쪽의 인물이 바로 뭉크다.

　　뭉크는 이 그룹에서 오다의 유혹에 넘어가지 않은 유일한
인물이었다. 스승의 아내인 오다가 유혹할 때마다 뭉크는 정신을

바짝 차리고 깍듯하게 대했다. 왜냐하면 뭉크의 마음 속에는 첫사랑을 향한 감정이 가득했기 때문이다. 게다가 뭉크는 크로그, 오다, 예게르가 즐기는 삼각관계에 끼어들고 싶지 않았다.

뭉크는 크로그, 오다, 예게르가 만든 삼각관계를 이해할 수 없었다. 게다가 자유연애를 주장한 이들은 후에 시궁창 싸움을 벌였다. 오다와 예게르가 자신들이 주고받은 연애편지를 서로 갖겠다고 싸움을 벌인 것이다. 이 편지들은 자신들의 자유연애를 입증하는 증명서였으므로 상대방이 가진 편지가 반드시 필요했던 것이다. 이 진흙탕 싸움의 승자는 예게르였다. 예게르는 1890년 12월 오다와 나눈 편지들을 기초로 소설을 출간했다. 한때 뭉크가 존경했던 예게르는 때로는 치사하고 파렴치하기도 했다. 뭉크는 크리스티아니아 보헤미안 그룹 사람들의 역겨운 싸움에 신물이 났다.

크리스티아니아 보헤미안 그룹은 후에 삼각관계, 치정, 음모, 재산싸움, 자살 등 온갖 구설수로 해체되었다.

예게르의 초라한 죽음

크리스티아니아 보헤미안 그룹 사람들은 각자 뿔뿔이 흩어졌다. 뭉크는 1897년경 파리에서 예게르를 다시 만났다. 두 사람은 꽤 오랫동안 파리에 있었지만 만날 생각조차 하지 않았다. 둘

사이는 이미 멀어질 대로 멀어져 있었다.

예게르는 파리에서도 여전히 아나키스트로서 활동 중이었다. 그는 자신이 꿈꾸는 무정부주의 국가를 건설하기 위해 돈을 모으는 데 혈안이 되어 있었다. 그런데 일이 뜻대로 되지 않자 마음이 급해진 그는 허무맹랑한 계획을 세웠다. 바로 도박이었다. 워낙 언변이 뛰어났던 예게르였기에 꽤 많은 사람이 현혹되어 도박자금을 마련해 주었다. 그의 계획은 당연히 실패했다. 그는 더 이상 카리스마 있는 리더로서의 존재감을 보여주지 못했다. 오슬로 시기 뭉크에게 큰 영향을 미친 예게르는 크로그처럼 서서히 잊힌 존재가 되었다.

예게르는 1910년 오슬로에서 쓸쓸한 죽음을 맞았다. 그의 주변에는 아무도 없었다. 집주인은 암으로 시한부 삶을 살고 있는 예게르를 차마 내쫓지 못하고 있었다. 예게르를 따르던 옛 지인들이 그의 사정을 알고 십시일반으로 돈을 모아 몇 달치 집세를 마련해 주었다. 한때 오슬로의 사회면과 문화면을 떠들썩하게 장식했던 유명인사이자 오슬로 지식인들 사이에서 이름을 떨쳤던 인물의 죽음이라기에는 허무하리만치 초라한 마지막이었다. 예게르는 모든 체제를 부정했으며 어느 체제에도 속하지 않는 진정한 고독인이었다.

크리스티아니아 보헤미안 그룹은 뭉크의 초기 예술에 강력한 영향력을 발휘했다. 왜냐하면 엄격한 청교도적인 삶과 종교적 교리를 강조하는 집안에서 자란 뭉크에게 극단적인 자유를 부

르짖는 그들은 그야말로 신선한 충격이었다. 크리스티아니아 보헤미안 그룹에서 횡행하는 삼각관계 혹은 불륜 등의 자유연애 사상 때문에 뭉크는 당시 여성들이 마주한 사회적 현실을 인식할 수 있었다. 또한 부르주아들의 도덕적 관습에 대한 비판적 시각도 키울 수 있었다. 뭉크는 이렇게 당시 오슬로에서 활약하던 많은 예술가들과의 교류를 통해 자신만의 예술을 만들어나갈 준비를 마쳤다.

파리:
생 클루 선언

≈

인상주의를 만난 뭉크

뭉크가 노르웨이를 떠나 프랑스의 예술을 처음 접한 것은 1885년 4월부터 3주간 예술의 도시 파리를 방문했을 때다. 이후 그는 3년 동안 가을에 프랑스로 떠나 이듬해 봄에 귀국하는 여정을 반복했다. 이는 《추계전》에 출품하여 3년 연달아 장학금을 수상한 결과였다.

뭉크는 1889년 파리 만국박람회 방문을 계기로 프랑스 인상주의와 신인상주의를 접했으며, 1890년에는 고갱과 툴루즈 로트레크를 만나 후기 인상주의를 경험했다. 이 시기 뭉크의 작품을 보면 프랑스 인상주의 및 신인상주의의 영향이 감지된다.

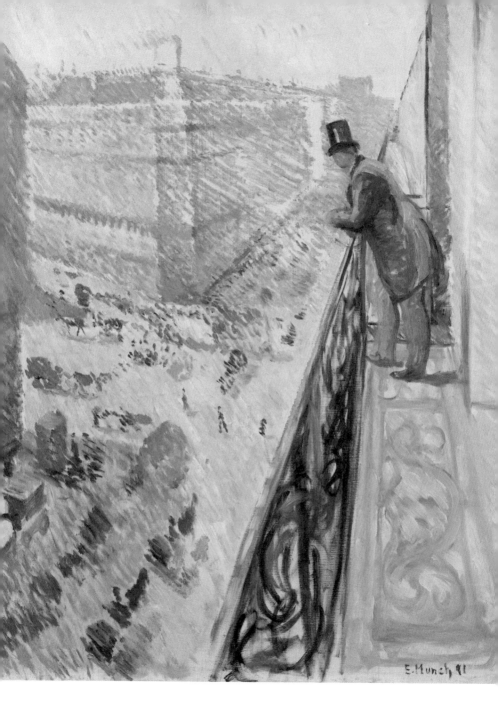

에드바르 뭉크, 〈라파예트 거리〉, 1891, 캔버스에 유채, 92×73cm, 노르웨이 국립미술관

뭉크는 1891년 한번 더 장학금을 받아 파리에서 유학할 기회를 얻었다. 그는 라파예트 49번지의 집을 임대했다. 이곳에서 뭉크는 화사하고 밝은 인상주의 색채로 이제 막 새롭게 태어난 파리를 그렸다. 그는 마차와 사람들이 분주하게 오가는 파리 거리와 이를 발코니에 서서 한가로이 지켜보는 사람의 모습을 〈라파예트 거리〉에 담았다.

생 클루 선언

뭉크는 3년 간의 유학 생활 동안 큰일을 잇달아 겪었다. 첫 번째 악재는 파리 유학 첫해에 아버지가 돌아가신 일이었다. 아버지의 죽음은 뭉크의 화풍에도 큰 변화를 안겼다.

사실 그 무렵 뭉크는 돈이 떨어져 파리에서 생 클루 외곽으로 이주한 상태였다. 그는 춥고 습한 아파트에서 하루하루를 버티며 살았다. 11월 아버지가 뇌졸중으로 사망했다는 소식을 듣고 깊은 슬픔에 빠진 것도 이곳에서였다. 뭉크는 아버지의 죽음을 생각하며 삶, 예술, 살아 움직이는 것에 관심을 가졌다. 뭉크의 이러한 심경 변화는 1890년 '생 클루 선언St. Cloud Manifesto'에 잘 나타나 있다.

나는 지금 내가 본 것을 그대로 그릴 것이다.

나는 책을 읽는 사람들이나 뜨개질하는 여성들이 있는 그저
그런 실내 풍경을 더 이상 그리지 않을 것이다.

내가 그리는 사람들은 살아 있는 생생한 사람들이 될 것이다.

나는 살아 숨 쉬고, 느끼고, 아파하고, 사랑하는 사람들의 모
습을 그릴 것이다.

[...]

― MM N 33, 1928~1929년 메모 (2024-5-9)

'생 클루 선언'은 사랑하고 괴로워하는 인간의 살아 있는 감
정을 그리겠다는 뭉크의 다짐이다. 이를 통해 뭉크는 살아 있는
인간의 감정, 즉 불안, 공포, 두려움을 그리기로 마음 먹는다. 그
는 1892년 이후 더는 자연주의나 인상주의 화풍의 그림을 그리
지 않았다. 이 무렵 고갱, 반 고흐, 로트레크 역시 색채를 자연을
묘사하는 도구가 아니라 감정을 전달하는 도구로 사용하고 있었
다. '생 클루 선언'으로 뭉크는 새로운 예술의 방향을 선언했다.
뭉크의 아버지는 보이지 않게 뭉크의 삶과 예술을 이끌었다.

류머티즘의 재발과 스튜디오 화재

뭉크가 프랑스에서 유학하던 시기에 닥친 두 번째 악재는
병의 재발이었다. 1890년 두 번째 유학길에서 뭉크는 큰 고비를

맞았다. 바다의 찬 바람을 맞으며 추운 선실에서 생활하다 류머티즘이 도져 배에서 고열에 시달리게 된 것이다. 선장은 급한 대로 프랑스 북부 르아브르에 정박해 뭉크를 병원으로 이송했다. 뭉크는 병원에서 두 달이나 누워 있었지만 병이 완치되지 않았다. 결국 그는 요양을 위해 파리가 아닌 따뜻한 니스로 목적지를 바꾸었다.

니스에 도착한 뭉크는 우선 건강의 회복에 전념했다. 그래서 호텔 바깥을 돌아다니지 않고 호텔 옥상에 올라 니스 시내를 둘러보는 간단한 산책을 즐겼다. 이때 뭉크가 본 니스 풍경은 〈니스의 밤〉에 잘 드러난다.

뭉크는 니스를 기쁨, 건강, 아름다움이 있는 도시라고 생각했다. 대부분의 유럽이 시베리아 한파에 시달리고 있을 때조차 니스는 창문을 열고 일광욕을 즐길 정도로 따스한 곳이었다. 뭉크는 니스를 눈부시게 아름다운 곳이며 지중해의 보석 같은 곳이라는 의미에서 '아름다운 니스'라고 불렀다. 그는 끝없이 펼쳐지는 해변과 그곳을 산책하는 니스 사람들의 삶을 부러운 눈으로 바라보았다.

다행히도 뭉크의 병은 니스에서 호전되었다. 그러나 계획에 없던 두 달치 입원비 때문에 안 그래도 궁핍한 뭉크의 재정 상황은 더 나빠졌다. 돈이 다 떨어진 그는 니스에서 싸구려 방을 전전해야 했다. 해를 넘겨도 장학금이 전달되지 않았기 때문이다.

그리고 세 번째 악재가 뭉크를 찾아왔다. 그의 스튜디오에

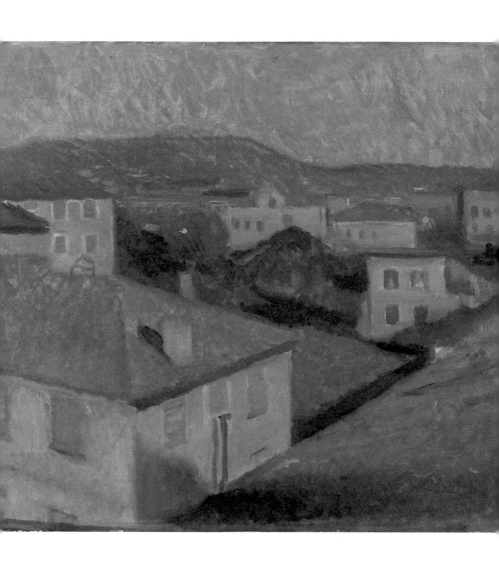

에드바르 뭉크, 〈니스의 밤〉, 1891, 캔버스에 유채,
48×54cm, 노르웨이 국립미술관

화재가 발생해 초기작 다섯 점을 잃은 것이다. 화재로 작품을 잃은 것은 생존을 위협할 만한 문제는 아니었다. 하지만 당장의 끼니 걱정은 생존이 달린 문제였다. 돈이 없던 뭉크는 굶기도 하고 가지고 있던 소지품들을 전당포에 맡겨 근근이 생활을 이어나갔다. 그는 돈을 좇는 생활을 경멸했지만 결국 그도 어쩔 수 없었다. 더욱이 며칠씩 굶게 되는 처지에 이르자 돈의 위력을 실감할 수밖에 없었다.

생활비가 절실히 필요했던 뭉크에게 솔깃한 소식이 전해졌다. 그것은 바로 카지노였다. 며칠씩 굶게 된 뭉크는 한탕이 절실했다. 도박으로 필요한 돈을 얻을 수 있다는 생각은 환상에 불과하다는 사실을 그도 잘 알고 있었다. 그럼에도 한 푼이 아쉬웠던 뭉크는 몬테카를로 카지노에 발을 들였다.

도박 중독에 빠지다

몬테카를로는 모험의 도시다. 뭉크는 몬테카를로를 '동화의 나라'라고 했다. 그 동화의 나라에는 프랑스와 이탈리아 등 여러 나라의 왕자와 공주들이 저마다 동화 속 행복을 꿈꾸며 찾아온다. 뭉크 역시 동화 속에 나오는 첨탑이 높이 치솟은 마법의 성으로 발길을 옮겼다. 그가 도착한 곳은 몬테카를로의 도박장이었다.

뭉크가 머물던 니스는 몬테카를로와 인접한 도시였다. 몬테 카를로로 향하는 직행열차들은 저녁마다 수많은 젊은이를 도박의 궁전으로 실어 날랐다. 그러나 한탕의 꿈을 좇아 온 젊은이들은 이곳에서 모두 불행한 최후를 맞았다. 자살 소식이 연일 신문한편을 차지했다. 파리 신문은 1889년의 어느 달에는 30건의 자살 사건이 있었다고, 어제만 해도 세 명이 자살로 생을 마감했다고 보도했다. 연일 젊은이들의 도박과 자살 소식이 보도되자 니스의 가장 큰 호텔 복도에는 이런 안내문이 나붙었다.

모나코에 가지 마시오.
그것은 가족의 파멸이며 모든 일의 파멸입니다.
몬테카를로의 성에 한 번 왔다면 이미 당신은 마법에 걸린 것입니다.
— MM N 22, 1891~1892년 메모 (2024-6-18)

안내문 아래에는 최근 도박으로 모든 돈을 잃고 자살한 사람들의 명단이 적혀 있었다. 그러나 도박에 빠져든 사람들의 눈에 이런 경고 문구가 들어올 리 없었다. 뭉크 역시 한탕의 꿈을 안고 도박장을 드나들기 시작했으며 이 경고를 무시했다.

뭉크는 몬테카를로 도박장에 처음 발을 내디딘 순간의 첫인상을 묘사해 놓았다. 그는 후텁지근한 공기와 침침한 분위기, 취할 것 같은 그곳의 열기에 잔뜩 겁을 먹었다. 윤이 나도록 잘 닦여

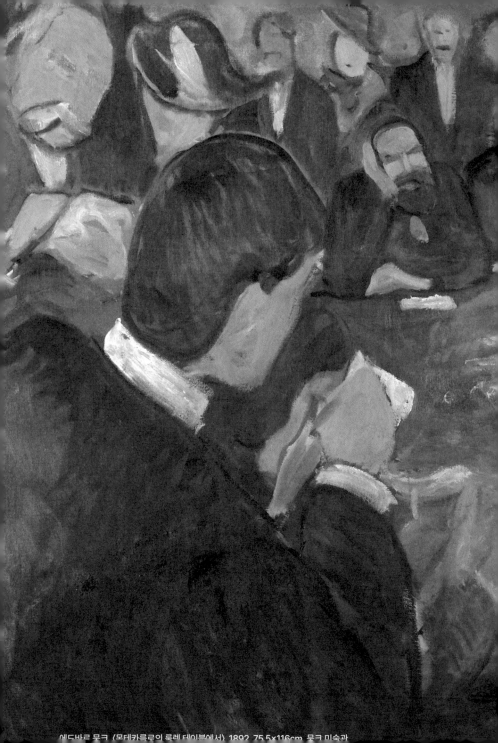

에드바르 뭉크 〈몬테카를로의 룰렛 테이블에서〉 1892, 75.5x116cm, 뭉크 미술관

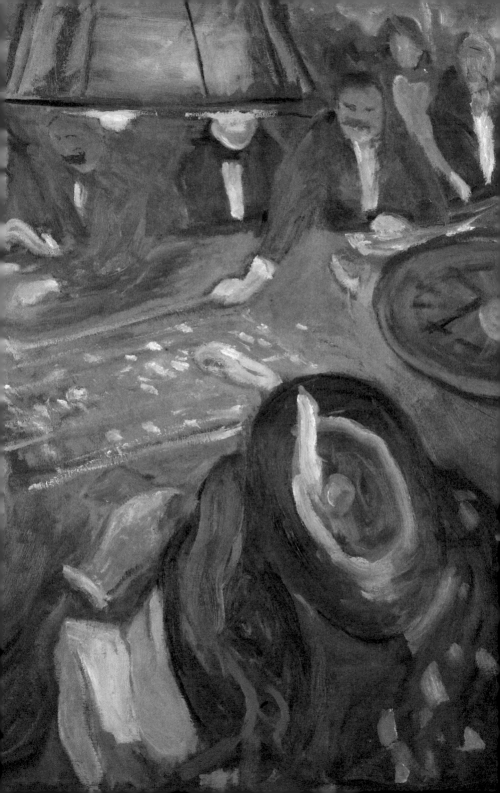

진 타일 바닥에 미끄러질까 두려웠다. 뭉크는 이날 처음으로 도박을 했다. 빠지지 말라는 도박의 함정에 발을 들인 뭉크의 심장은 방망이 치듯 요란하게 두근거렸다.

초록색 테이블... 카펫에는 금화와 지폐가 흩어져 있었다.
내 바로 맞은편에는 창백하고 뚱뚱한 사람이 검은 헝겊을 들고 앉아 있었디.
그 옆에 있는 그 노랗고 두껍게 반짝이는 벌레.
그것은 수백 프랑의 금화였다.
— MM T 2760, 1891~1892년 기록 (2024-6-20)

뭉크는 자신의 기억과 기록을 토대로 〈몬테카를로의 룰렛 테이블에서〉를 그렸다. 또한 이 그림을 토대로 기록을 남겼다.

한 남자는 딜러에게 금색과 붉은색 패를 던진다.
그러자 검정 바탕의 빨간색 룰렛 판이 돌아간다.
왼편의 한 남자는 지갑에서 1000프랑을 꺼내고 있다.
그러나 지갑 안에는 더 이상 지불할 지폐가 없다.
그것은 정말 끔찍한 광경이었다.
여기 룰렛 판 주위에 있는 사기꾼들이 그 지갑의 돈을 모두 가져간 것이다.
옆에 앉은 화려한 모자를 쓴 아내는 절망에 빠졌다.

〈몬테카를로의 룰렛 테이블에서〉의 왼쪽에 있는 사람들 틈 바구니에는 한탕을 위해 기웃거리는 뭉크가 있다. 뭉크는 몬테카를로에서 보름이나 머물며 헛된 꿈을 좇았다. 그는 베팅한 돈의 두 배를 딴 적도 있었다. 그 순간 뭉크는 너무 흥분해서 어쩔 줄 몰랐다. 정신을 바짝 차린 그는 딴 돈을 모두 들고 도박장을 나서 집으로 돌아왔다. 그러나 그 다음 날 '계속했다면 돈을 더 딸 수 있었을 텐데' 하는 후회가 밀려왔다. 지난밤 계속 베팅해 돈을 따는 상상 때문에 뭉크는 밤을 꼬박 새웠다. 뭉크는 도박 중독에 빠지지 않을 자신이 있었다. 그러나 그 자신감이 무색하게 뭉크도 서서히 도박 중독 증상을 보이기 시작했다.

뭉크는 도박장에 거의 매일 드나들었고 나중에는 그곳에서 살다시피 했다. 그는 오늘은 몬테카를로행 기차를 타지 않겠다고 여러 번 다짐했다. 그러나 시간이 지나 도박장 계단 참에 앉아 있는 자신을 발견하곤 소스라치게 놀랐다.

뭉크는 도박이 첫사랑의 열병을 앓을 때와 같이 무모하고 맹목적이라는 것을 느꼈다. 첫사랑에 빠져 있을 때는 어디를 가나 첫사랑이 생각났다. 도박에 빠진 지금은 어디를 가나 황금색 코인만 눈앞에 아른거렸다. 뭉크는 룰렛과 코인 도박에 관해 연구했다. 도박은 요행수가 아니라 확률 게임이라고 확신했던 것이다. 그러나 그는 번번이 그 확률을 비껴갔다.

뭉크는 돈을 잃자 피가 마르고 열이 올라 잠을 잘 수 없었다. 정말 남은 돈이 얼마 없었다. 이제 뭉크에게는 카페에 가서 마시는 차 한 잔도 사치였다. 또 건강을 위해 잘 챙겨야 할 식사도 가장 싼 것으로만 해결해야 할 형편이었다. 뭉크는 1891년에서 1892년으로 넘어가는 겨울 내내 도박에서 헤어나오지 못했다.

뭉크가 도박에 발을 들인 이유는 단 하나, 돈을 따기 위해서였다. 원하는 만큼 돈을 따기만 하면 도박을 깔끔하게 잊고 작품 제작에만 몰두하려고 했다. 그는 그저 돈 걱정 없이 작품 활동에 몰두하고 싶었을 뿐이었다. 그러나 뭉크의 바람은 이뤄지지 않았다.

하루는 얼마 되지 않는 돈마저 모두 잃은 뭉크가 술을 잔뜩 마시고 호텔에서 서성이고 있었다. 호텔 매니저가 진지한 얼굴로 그에게 다가오더니 조심스럽게 "괜찮으시다면 지금 호텔을 떠날 수 있으세요?"라고 물었다. 뭉크가 왜냐고 물으니 그는 이렇게 대답했다. "손님은 어제 저녁 갖고 계신 돈을 모두 잃지 않았나요? 혹시 삶을 비관하고 저희 호텔에서 마지막 선택을 할까 걱정이 되네요. 집으로 돌아갈 여비를 드릴 테니 지금 호텔을 떠나주시죠." 괜찮다고 말하는 뭉크에게 매니저는 기차 여비에 웃돈까지 얹어주며 쫓아내다시피 했다.

뭉크는 카지노에서 장학금으로 받은 돈을 모두 날렸다. 예정에 없던 병원비는 그렇다치더라도 카지노에서 장학금을 탕진한 것은 국비 장학생이 해서는 안 되는 일이었다. 불행인지 다행

인지 노르웨이 정부는 뭉크가 카지노를 들락거린 일은 몰랐다. 그러나 잦은 병치레로 학업에 전념할 수 없는 학생에게 계속해서 장학금을 지원하는 것이 옳은 일인가에 대해서는 노르웨이 장학재단 관련자들 사이에 뒷말이 많을 수밖에 없었다.

뭉크는 니스에서 힘든 시간을 견뎌내며 도박 중독을 극복하고 마침내 오슬로로 돌아왔다. 그리고 얼마 지나지 않아 뭉크에게 좋은 소식이 전해졌다. 늘 행운이 비껴가는 뭉크였지만 이번엔 달랐다. 1892년 11월 5일 베를린에서 열리는 전시에 작가로서 정식 초대를 받게 된 것이다. 뭉크가 작가로 인정을 받아 베를린에서 활동할 수 있는 좋은 기회였다. 이것은 뭉크가 그의 인생에서 만난 최고의 잭팟이었다.

베를린:
검은 새끼 돼지 그룹

❧

뭉크 스캔들의 전말

1892년 뭉크는 베를린 미술가 협회 소속의 노르웨이 화가 아델스테인 노르만Adelsteen Normann의 추천으로 베를린 전시에 초대되었다. 이 전시는 빌헬름가 9번지 '건축가의 집'에서 열렸으며, 협회 역사상 처음으로 열린 개인전이었다. 베를린 미술가 협회 관계자들은 물론이고 베를린 예술계의 모든 눈과 귀가 노르웨이에서 온 이방인 뭉크에게 쏠렸다.

뭉크는 개인전을 열어준 베를린 미술가 협회의 초청에 기쁜 마음으로 응했다. 이때 전시된 작품들은 〈봄〉, 〈키스〉, 〈그 다음 날〉이었다. 〈봄〉은 〈아픈 아이〉의 변형이었다. 그러나 오전 10시

에드바르 뭉크, 〈봄〉, 1889, 캔버스에 유채,
169.5×264.2cm, 노르웨이 국립미술관

전시장 문이 열리고 채 한 시간이 못 되어 큰 소동이 벌어졌다.

고상하고 건전한 그림을 기대했던 베를린 미술가 협회 관계자들은 〈봄〉을 보자마자 크게 실망했다. 〈봄〉의 거친 붓 터치와 조화롭지 못한 색감은 당시 예술 상식에 반하는 것이었다. 협회 관계자들은 뭉크의 작품이 미완성일 뿐 아니라 프랑스 인상주의

99

테크닉을 연상시키는 천박한 붓 터치가 문제라고 여겼다. 독일에서는 프랑스에서 비롯된 모든 것을 역겨워했다. 급진적인 뭉크의 예술은 베를린 미술계를 발칵 뒤집어 놓았다. 베를린 미술가 협회는 뭉크의 전시를 지속하자는 쪽과 철회하자는 쪽으로 정확히 반으로 나뉘었다.

뭉크가 일으킨 소요를 진화하고자 독일 문화부 장관에 이어 빌헬름 2세까지 나서서 담회를 발표했지만 소용없었다. 뭉크를 지지하는 젊은 회원들은 손님을 초대해 놓고 박대한다고 목소리를 높였다. 한편 뭉크의 전시를 철회하려는 원로 회원들의 반대 목소리도 만만치 않았다. 결국 투표로 결정하기로 했다. 투표 결과는 120 대 105였다. 그렇게 전시는 폐쇄 결정이 내려졌다. 이 결정으로 뭉크의 전시는 일주일도 못 돼 막을 내렸다.

노르웨이 화가 뭉크가 베를린 미술계에 일으킨 파란은 전시 폐쇄로 끝나지 않았다. 뭉크의 전시가 촉발시킨 싸움은 베를린 미술가 협회의 원로 대 신진의 싸움으로 비화되었다. 이 싸움은 독일 현대 미술사를 통틀어 최대의 스캔들로, 바로 '뭉크 스캔들'이다.

신진 회원들은 뭉크의 미술을 이해하지 못하는 고지식한 원로 회원들에게 실망하며 독일 미술에 미래가 없다고 판단했다. 결국 그들은 새로운 미술에 대한 염원으로 베를린 분리파Sezession를 결성, 원로 회원들과의 단절을 천명했다. 분리파는 과거의 전통과 인습으로부터 분리된다는 의미다. 베를린 분리파 회원들은

뭉크의 작품으로부터 자유로운 예술 의지를 본받고자 했으며 전통을 답습하지 않는 자유로운 표현을 목표로 했다.

뭉크 스캔들은 베를린 분리파 탄생의 도화선이었다. 뭉크는 의도하지 않았지만 세간을 떠들썩하게 한 스캔들 덕분에 독일 사회에서 유명해졌다. 사실 뭉크는 이런 소란이 싫지 않았다. 뭉크는 한 발짝 떨어져서 이 소동을 즐겼다.

얼마 후 뭉크는 입장료 수익의 1/3을 받는 조건으로 독일의 쾰른과 뒤셀도르프 같은 도시들로부터 전시회를 제안받았다. 이 수입은 독일 중산층의 1년 연봉과 맞먹는 액수였다. 이보다 더 좋은 기회가 뭉크를 찾아왔다. 베를린의 부유한 유대인들로부터 많은 관심과 후원을 받게 된 것이다. 베를린에서 일어난 뭉크 스캔들은 뭉크에게 결코 밑지는 장사가 아니었다. 하루아침에 뭉크는 베를린 예술계의 떠오르는 스타가 되었다.

'R'을 빠뜨린 실수

뭉크는 베를린 예술계에서 모르는 이가 없을 정도로 유명한 사람이 되었다. 베를린에서 그는 스웨덴 작가 아우구스트 스트린드베리August Strindberg, 폴란드 작가 스타니스와프 프시비셰프스키Stanisław Przybyszewski 같은 새로운 친구들을 사귀었다. 이들은 낯선 이방인 뭉크를 기꺼이 친구로 받아들였다.

세 사람은 베를린의 술집 '검은 새끼 돼지'에 자주 드나들었다. 이 술집의 독특한 이름은 출입구 위에 걸린 포도주를 담은 가죽 부대가 흔들리는 모양이 마치 돼지 궁둥이 같아서 붙여졌다. 검은 새끼 돼지 그룹은 노르웨이, 덴마크, 독일, 스웨덴, 핀란드 등에서 온 문학인, 예술인들이 모인 다국적 문학 예술 동호회였다. 특히 세 사람은 매일 밤 검은 새끼 돼지에 모여 밤새 술을 마시며 예술에 대해 논쟁을 벌였다. 오슬로의 크리스티아니아 보헤미안 그룹에 이어 베를린 검은 새끼 돼지 그룹 역시 뭉크가 초기 예술의 개념을 형성하는 데 많은 영향을 미쳤다.

스트린드베리는 1879년 문학가로서 명성을 쌓기 시작했다. 그는 문학가로 출발했으나 자연과학, 종교, 예술에도 깊은 관심을 가졌다. 특히 그는 독학으로 그림을 배워 화가로도 활동했다. 검은 새끼 돼지 그룹의 맏형격인 스트린드베리는 뭉크보다 열네 살이나 연상이었다. 나이 차이는 꽤 많이 났지만 두 사람은 지적인 친구 관계였다.

어느 날 두 사람이 길을 걷다가 스트린드베리가 일부러 뭉크의 발을 걸어 넘어뜨린 사건이 있었다. 뭉크는 길바닥에 나뒹굴었기 때문에 그에게 불같이 화를 냈다. 이렇게 실없는 장난을 치는 스트린드베리에게 뭉크는 어떤 존경심을 느낀 듯하며 그와 문학과 예술에 대해 깊은 대화를 나누며 영향을 받았다.

스트린드베리는 스웨덴 현대 문학의 아버지로 불릴 정도로 스웨덴 문학의 기초를 다진 인물이다. 그의 작품에서 드러나는

에드바르 뭉크, 〈스트린드베리 초상〉, 1896, 석판화,
61.2×46.2cm, 뭉크 미술관

여성 혐오적인 시각은 하층민 출신인 자신의 어머니에 대한 반
감과 새어머니와의 갈등에서 비롯되었다. 그리고 세 번의 결혼과
이혼으로 그의 여성 혐오는 더욱 강해졌다.

　　스트린드베리의 불안한 정서는 그의 삶과 예술 곳곳에 영향
을 미쳤다. 뭉크와 스트린드베리 사이에 만들어진 틈도 그랬다.
한번은 뭉크가 호의로 그에게 초상화를 그려주었다. 그런데 초상

에드바르 뭉크, 〈스트린드베리 초상〉, 1896, 석판화,
64.3×48.5cm, 노르웨이 국립미술관

화 테두리에 스트린드베리의 이름을 적다가 철자 'R'을 빠뜨리는
실수를 저질렀다. 그런데 스트린드베리는 이 단순한 실수를 뭉크
가 고의적으로 자신을 모욕한 것으로 받아들였다.

또한 스트린드베리는 초상화의 테두리에 벌거벗은 여성과
머리카락을 그려 넣은 것을 보고는 더욱 펄쩍 뛰었다. 자신이 여
성을 싫어하는 것을 알면서 뭉크가 일부러 여성을 등장시켜 자신

을 욕보이려 했다고 불같이 화를 낸 것이다. 스트린드베리의 화는 쉽게 가라앉지 않았다. 그는 사소한 실수를 이해하고 용서해 줄 만한 아량이 없었다. 그가 자신만의 세계에 갇혀버렸기 때문이다.

뭉크는 스트린드베리를 이해하고 관계를 회복하려 했다. 우선 그가 그토록 싫어하던 벌거벗은 여성의 형태를 지우고 이름에서 빠진 철자 R을 추가해 다시 초상화를 제작했다. 그러나 정신착란 증상이 심해진 스트린드베리의 마음을 돌릴 순 없었다.

스트린드베리의 정신질환은 피해망상으로 발전했다. 그는 뭉크가 자신을 독살하려 한다는 허황된 신념을 갖게 되었다. 스트린드베리의 상태가 심각하다는 것을 안 친구들이 돕겠다고 나섰지만 그는 모든 도움을 거절했다. 그는 결국 정신과 치료를 위해 고국 스웨덴으로 돌아갔다.

뭉크는 스트린드베리가 떠난 후 자신이 얼마나 그에게 의지했는지 깨닫고 괴로운 나날을 보냈다. 뭉크는 스트린드베리를 끊임없는 영감의 원천이라고 말했다. 스트린드베리는 1912년 고국 스웨덴에서 쓸쓸하게 생을 마감했다.

검은 새끼 돼지의 연인

뭉크가 검은 새끼 돼지 그룹에서 만난 또 다른 친구는 스타

니스와프 프시비셰프스키였다. 그는 호감형 외모와 부드러운 목소리로 많은 이들의 주목을 끌었다. 특히 술에 취하면 즉흥 연주로 사람들을 즐겁게 했다. 그러나 논쟁을 벌일 때 자주 비아냥거리고 빈정대고 조롱하는 투로 말했기 때문에 그를 따르는 사람은 별로 없었다.

프시비셰프스키는 심리학 연구서를 여러 편 저술할 정도로 심리학과 철학에 해박한 지식을 가졌다. 그는 뭉크의 작품을 분석한 『에드바르 뭉크의 작품』을 출간했으며, 자신의 소설 속 주인공을 뭉크로 설정하기도 했다. 뭉크는 프시비셰프스키의 분석과 평가에서 용기와 힘을 얻었다.

뭉크는 〈프시비셰프스키의 초상〉에서 그를 스물일곱 살의 청년 모습으로 재현했다. 프시비셰프스키는 늘 담배를 입에 물고 다녔다. 뭉크는 그의 버릇을 포착해 이상화된 모습이 아니라 친근한 모습을 화폭에 담았다.

한편 매일 밤 검은 새끼 돼지에 모이던 세 사람 사이에 미묘한 기류 변화가 감지된 것은 남성 중심의 모임에 여성 다그니 율이 혜성처럼 등장한 이후였다. 다그니는 노르웨이 상류층으로 1893년 피아노를 공부하기 위해 베를린으로 건너왔다.

검은 새끼 돼지 그룹 사람들은 모두 다그니에게 호기심을 보이다 결국 그녀를 추종했다. 그녀의 매력은 지적이면서 관능적이라는 데 있었다. 검은 새끼 돼지에서는 매일 밤 술에 취해 예술과 문학에 대한 토론을 벌이다 누군가 다그니와 함께 춤을 추면

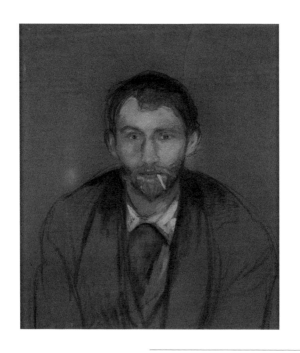

에드바르 뭉크, 〈프시비셰프스키의 초상〉,
1895, 판지에 유채, 62.5×55.5cm,
뭉크 미술관

나머지 사람들은 멍하니 바라만 보는 상황이 계속되었다. 검은 새끼 돼지 그룹에서는 다그니를 '정신', '영혼'이라는 의미의 폴란드어 '두하Ducha'로 불렀다.

　뭉크, 스트린드베리, 프시비셰프스키, 세 사람은 모두 다그니를 마음에 품었다. 하지만 어느 누구도 내색하지는 않았다. 뭉크 역시 다그니를 그저 지켜보기만 했다. 그렇게 아슬아슬한 상

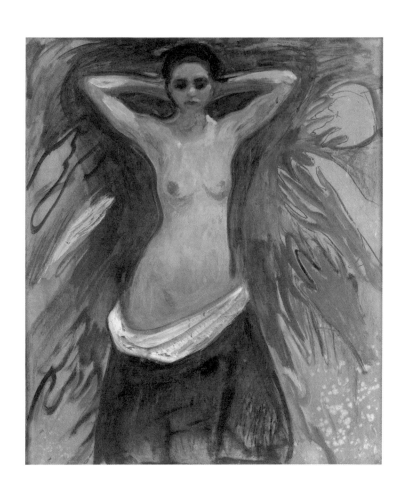

에드바르 뭉크, 〈손들〉, 1893~1894,
종이에 유채와 크레용, 91×77cm, 뭉크 미술관

황이 5개월이나 지속되었고, 마침내 다그니는 만인의 연인에서 한 사람의 아내가 되기로 결심했다. 결혼 상대는 바로 프시비셰프스키였다.

다그니를 그린 〈손들〉을 보면 당시 다그니의 인기가 어느 정도였는지 짐작할 수 있다. 다그니를 향한 수많은 손들은 다그니를 향한 마음들이었다.

검은 새끼 돼지 그룹 멤버들은 1895년 무렵에 뿔뿔이 흩어졌다. 스트린드베리는 연금술과 오컬트에 빠져 1894년 파리로 건너갔으며, 프시비셰프스키와 다그니는 불행한 결혼 생활 끝에 크라쿠프로 이주했다가 1901년에 바르샤바로 이주했다. 뭉크도 베를린을 떠나 1896년부터 2년간 파리에서 활동했다. 이들의 만남은 비록 2~3년으로 그 기간이 짧았지만 뭉크가 초기 예술의 개념을 형성하는 데 큰 영향을 미쳤다.

그리고 옌스 티스

다국적 모임인 검은 새끼 돼지 그룹 멤버 중에는 옌스 티스 Jens Thiis도 있었다. 티스는 후에 노르웨이 국립미술관 초대 관장이 되어 뭉크 미술을 후원하고 체계적으로 정리, 관리한 인물이다.

그가 국립미술관 관장이 된 후 뭉크의 후원자 올라브 쇼우는 파격적인 제안을 했다. 쇼우는 자신이 처음 재능을 알아본 뭉

크가 고국에서 인정받자 기쁜 마음으로 작품을 국립미술관에 기증하기로 결정한 것이다. 쇼우는 티스에게 자신이 소유한 뭉크 작품 가운데 대중들에게 뭉크의 미술을 알릴 수 있는 작품을 고르라고 했다. 티스는 무려 116점이나 골랐고, 덕분에 노르웨이 국립미술관은 뭉크 미술관 못지 않은 화려한 뭉크 작품 라인업을 구축할 수 있었다.

뭉크는 검은 새끼 돼지 그룹에서 만난 스트린드베리, 프시비셰프스키, 다그니와는 연락 두절, 절교, 사망으로 헤어졌다. 그러나 티스는 까다로운 성격의 뭉크가 말년까지 의지하며 만난 몇 안 되는 친구 가운데 하나였다.

뭉크는 티스와 같이 의지가 되어주는 이들의 전신 초상화를 그려 그 그림들을 야외 스튜디오에 호위무사처럼 둘러 세웠다. 그 전신 초상화들은 뭉크가 죽는 순간까지 그의 곁을 지켰다. 초상화들은 야외 스튜디오에서 거센 비, 바람, 눈을 그대로 맞았고 캔버스에는 그 흔적들이 그대로 남았다. 또 새, 개, 말 등 온갖 동물의 배설물도 묻었다. 티스의 초상화도 예외는 아니었다. 비를 맞고 눈이 쌓였다 녹은 얼룩이 그대로 남았다.

뭉크에게 왜 이렇게 작품들을 혹사시키느냐고 누군가 물은 적이 있었다. 뭉크는 캔버스에 시간의 층이 쌓이는 것이라고 말했다. 친구들의 전신 초상화에는 뭉크와 보낸 시간 만큼 세월의 흔적이 담겨 있는 셈이다. 이처럼 검은 새끼 돼지 그룹은 뭉크의 일생에서 단순한 친목 모임 그 이상의 의미가 되었다.

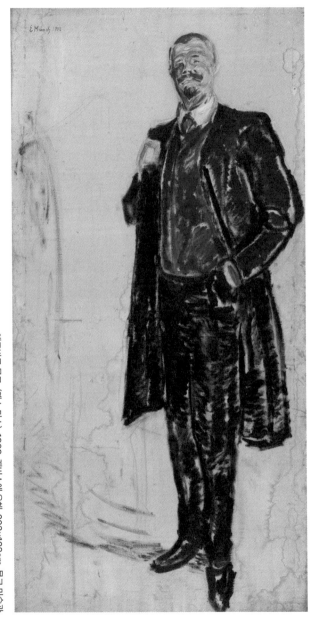

에드바르 뭉크, 〈옌스 티스〉, 1909, 캔버스에 유채, 203×102cm, 뭉크 미술관

다시 노르웨이로
돌아오다

≷

신들의 해변에 집을 마련하다

뭉크는 1896년 베를린 검은 새끼 돼지 그룹 사람들과 헤어져 프랑스로 향했다. 그러나 북유럽에서 온 이방인 화가에게 파리 화단은 기회를 주지 않았다. 파리에서 기회를 잡지 못한 뭉크는 고향으로 돌아가기로 했다. 그러나 그에게는 노르웨이로 갈 여비조차 없었다. 뭉크의 재정 상황은 매우 심각했다. 뭉크는 작품을 팔고 판화기를 헐값에 넘겼다. 그렇게 기차 삯만 겨우 마련해 1897년 7월 오슬로로 돌아왔다.

뭉크는 오스고르스트란에 집을 마련했다. 뭉크가 생애 처음으로 마련한 내 집이었다. 집값의 절반 이상을 친구들이 빌려준

집이었지만 뭉크는 그곳에서의 행복을 꿈꿨다. 자존심이 강했던 그는 절망적인 상태에서도 지인들에게 돈을 부탁하기 어려워했지만 그의 사정을 알고 있던 친구들이 나서서 도움을 준 것이다.

뭉크는 유럽의 싸구려 호텔을 전전하던 신세에서 아름다운 오스고르스트란 해변에 자신의 집을 소유한 사람이 되었다. 오스고르스트란Åsgårdstrand은 '신들의 해변'이라는 뜻으로 아름다운 해안선으로 유명한 곳이다. 뭉크는 이 집에서 아무런 간섭도 받지 않고 작품에 열중할 수 있게 되었다. 유럽을 떠돌던 뭉크에게 따뜻한 안식처가 생긴 것이다.

그동안 뭉크는 오슬로, 베를린, 파리를 수시로 오가며 활동했다. 그의 거처는 주로 싸구려 여관이나 호텔이었다. 뭉크는 그림 그리는 일 외에는 모든 일에 서툴렀다. 특히 집안일과 돈을 버는 일은 익숙하지 않았다. 늘 집세가 밀렸고 수시로 쫓겨나 길거리에 나앉는 신세였다. 1894년에도 뭉크는 집세가 밀려 쫓겨나는 바람에 한동안 길거리에서 노숙을 하며 지냈다. 며칠씩 굶는 일은 다반사였고 집세 대신 이젤을 집주인이 빼앗아가는 일도 빈번했다.

오스고르스트란의 집에서 뭉크는 새로운 인생을 준비할 수 있었다. 이 집은 뭉크가 처음으로 가장 노릇을 하게 해준 곳이다. 아버지가 돌아가신 후 뭉크는 실질적인 가장이 되어야 했지만, 화가로서의 명성에 비해 벌이가 시원찮아 제대로 된 가장 노릇을 해내지 못했다. 남동생 안드레아스가 죽고 여동생 라우라가 정신

병원 신세를 지게 된 이후로는 상황이 더욱 심각했다. 뭉크의 가족은 늘 궁핍했다.

마침내 찾은 소확행

새 집이 생기자 카렌 이모가 가장 기뻐했다. 늘 궁핍한 안살림을 책임져야 했던 카렌 이모는 내 집이 생기자 아이처럼 즐거워했다. 카렌 이모는 정원에서 꽃을 가꾸기 시작했다.

사실 뭉크는 꽃을 싫어했다. 누군가 꽃을 보내오면 신경질을 내기도 했는데, 뭉크는 꽃이 인간보다 빨리 시들고 죽기 때문에 죽음을 연상시킨다고 생각했던 것이다. 그는 어머니와 누나, 아버지의 죽음을 연상시키는 모든 것을 싫어했다. 뭉크는 죽음을 마주할 자신이 없었다. 이것이 뭉크의 작품에 꽃이 없는 이유다.

뭉크는 오스고르스트란을 배경으로 〈다리 위의 소녀들〉을 제작했다. 난간 끝에 있는 커다란 둥근 라임나무 덩어리와 키외스테루 저택으로 알려진 하얀 저택은 뭉크 작품의 단골 소재다. 소녀들이 서 있는 곳은 다리로 보이지만 사실 이것은 항구로 이어지는 둑이다. 세 소녀가 둑 난간에서 물을 내려다보고 있다. 모자를 쓰거나 긴 머리를 풀거나 땋은 소녀들은 10대 여학생들의 모습이다. 하양, 빨강, 초록의 옷들은 여학생들의 발랄한 심리 상태를 말해 준다. 소녀들의 재잘거림이 들리는 듯하다.

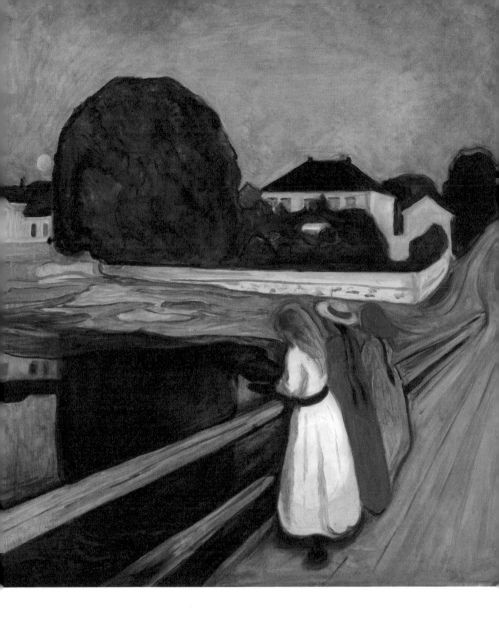

에드바르 뭉크, 〈다리 위의 소녀들〉, 1901,
캔버스에 유채, 136×125cm, 노르웨이 국립미술관

뭉크의 작품 가운데 〈다리 위의 소녀들〉처럼 소소한 일상을 그린 작품은 드물다. 늘 신경이 날카롭게 서 있던 뭉크에게 작지만 확실한 행복을 주는 일상은 없었다. 늘 비난, 언쟁, 격정과 폭력으로 마음 편할 날 없었던 뭉크였지만 생애 처음 마련한 집에서 마침내 소소한 행복을 누릴 수 있었다.

뭉크는 〈다리 위의 소녀들〉을 30여 년에 걸쳐 유화 일곱 점을 포함해 12점을 그렸다. 그때마다 소녀들의 머리 모양, 옷 색깔, 자세가 다르다. 흐르는 시간을 따라 소녀들의 모습도 자연스럽게 나이 들었다. 뭉크도 그림과 함께 자연스레 나이 들었다. 뭉크 작품 가운데 유일하게 평온한 풍경을 그린 이 작품은 그래서 인기가 좋다. 뭉크는 오스고르스트란에서 인생 2막을 시작했다.

III

뭉크의
여인들

밀리 테울로브:
수치심만 남긴 첫사랑

﹌

사랑의 열병을 앓다

뭉크는 스물두 살에 세 살 연상의 여인 밀리 테울로브Milly Thaulow와 사랑에 빠졌다. 그러나 밀리는 사랑해서는 안 될 사람이었다. 그녀는 뭉크의 사촌 형수이자 자신을 후원한 프리즈 테울로브의 제수였기 때문이다.

1885년 여름 뭉크는 밀리를 처음 만났다. 뭉크는 아름다운 외모에 화려하게 치장한 밀리에게 첫눈에 반했다. 그는 떨리는 마음에 그녀에게 섣불리 다가가지 못했지만, 밀리는 아무렇지 않게 뭉크에게 다가왔고 또 파티에 초대하기도 했다.

뭉크와 밀리가 다시 만난 것은 오스고르스트란의 그란 호텔

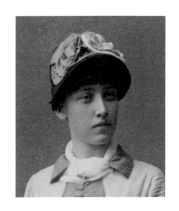

밀리 테울로브, 1885년 경

에서 열린 파티였다. 전나무가 빽빽한 보레 숲을 지나 그란 호텔에 다다르자 밀리가 먼저 춤을 추자고 제안했다. 쑥스러웠던 뭉크는 춤을 좋아하지 않는다며 거절했다. 사실 뭉크는 밀리와 손을 잡고 춤추고 싶었다. 하지만 자신의 떨리는 마음을 밀리에게 들킬까 두려웠다. 그날 뭉크는 그녀와 몇 마디 나누지도 못한 채 헤어졌다.

밀리는 각종 사교 모임에 빠짐없이 등장하는 카를 요한 거리의 유명한 인사였다. 반면 뭉크는 춤을 제대로 춰본 적도 없는 애송이였다. 뭉크가 세련된 차림과 매너로 사람들의 시선을 한 몸에 받는 밀리를 보며 자신이 한없이 초라하게 느껴졌던 것은 어쩌면 당연한 일이었다.

그날 이후 뭉크의 가슴은 밀리에 대한 생각으로 가득했다. 뭉크는 날마다 그란 호텔을, 숲을, 카를 요한 거리를 헤매고 다녔

다. 어쩌다 밀리와 마주치는 행운을 잡기 위해서였다. 그러던 어느 날 정말 기회가 찾아왔다.

한 여름밤 시원한 바람이 부는 정원에서 우연히 만난 밀리가 어색한 분위기를 없애려 자신에 대해 이야기를 늘어놓았다. 그녀는 달을 좋아하고 어둠을 좋아한다고 했다. 별 의미 없는 말이었지만 뭉크의 심장을 뛰게 하기에는 충분했다. 그는 두근거리는 심장을 진정시킬 수 없었다. 그날을 계기로 둘은 점점 가까워졌다.

사랑해선 안 될 사람이라는 사실은 오히려 뭉크가 밀리에게 더욱 깊이 빠져들게 만들었다. 금지된 사랑에 빠진 뭉크는 극심한 사랑의 열병을 앓았다. 뭉크는 소설 형식으로 자신의 첫사랑을 기록하기도 했다. 그 소설에서 뭉크는 브란트로, 밀리는 헤이베르그 부인으로 나온다. 두 사람은 달빛 아래에서 오스고르스트란 해변과 숲속을 걸었다.

두 사람은 예술과 파리 얘기로 밤을 지새웠다. 자유분방한 삶을 추구하는 밀리가 수줍음 많고 어리숙한 뭉크를 유혹했다. 뭉크는 매사에 당당한 밀리에 비해 부끄럼을 많이 타는 자신이 한없이 초라해 보였다. 그래서 먼저 말을 걸거나 대화를 주도하지 못했다. 뭉크는 이 사실이 한없이 부끄러웠다. 뭉크와 밀리의 사랑은 동등하지 않았다.

비밀스러운 관계 때문에 뭉크는 밀리에게서 사랑과 욕망뿐 아니라 수치심과 굴욕감을 느꼈다. 〈그 다음 날〉은 밀리와 사랑을

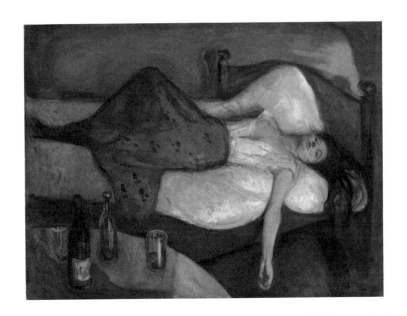

에드바르 뭉크, 〈그 다음 날〉, 1894, 캔버스에 유채,
115×152cm, 노르웨이 국립미술관

나눈 아침을 그린 작품이다. 생전 처음 여성과 육체적 관계를 맺은 그리고 그 이상의 관계를 거절당한 수치심은 뭉크 작품 전반에 드러난다.

잡힐 듯 잡히지 않는

뭉크는 밀리에게서 순수, 열정, 관능을 보았다. 그녀는 성녀

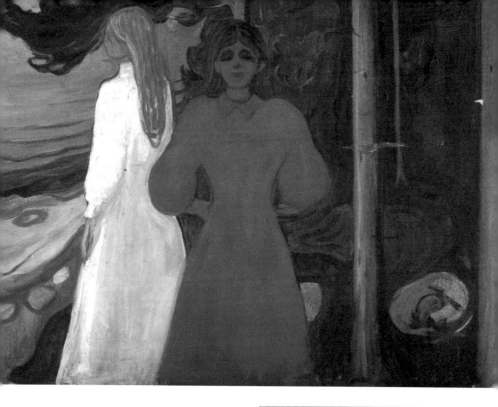

에드바르 뭉크, 〈빨강과 흰색〉, 1894,
캔버스에 유채, 93×129cm, 뭉크 미술관

와 요부 두 가지 모습을 동시에 보여준 여성이었다. 밀리는 어느
날은 순수하게 다가왔다가 어느 날은 관능적이고 도발적인 모습
을 보여주었다. 이제 막 첫사랑에 빠진 뭉크는 도무지 종잡을 수
없었다. 그는 밀리의 속을 알 수 없었다.

　　뭉크는 밀리에게서 관찰한 여성의 두 가지 측면, 즉 관능적
인 여성과 순수한 여성을 〈빨강과 흰색〉으로 그렸다. 빨강은 뜨거

운 사랑에 빠진 여성의 열정을 상징하며 흰색은 순결, 순수함을 연상시킨다.

　뭉크는 밀리와의 사랑에서 죄책감, 우울, 수치심의 감정을 느꼈다. 뭉크가 밀리와 사랑을 나눈 후 쓴 일기에는 다음과 같은 내용이 나온다. 뭉크는 자신을 그라고 지칭하며 일기에 그날의 감정을 기록했다.

　그는 굴욕감을 느꼈다.
　그리고 끝없는 여유를 느꼈다.
　슬픔과 슬픔.
　— MM N 465, 1889~1892년 메모 (2024-6-10)

　뭉크가 기록한 것처럼 밀리와의 관계 후 그에게는 굴욕감과 허탈감, 그리고 엄청난 슬픔이 엄습했던 듯하다. 잡힐 듯 잡히지 않는 밀리의 마음을 얻고자 그는 무던히 노력했다. 그러나 밀리는 그 이상의 관계를 허락하지 않았다. 오히려 거리를 두기 시작했다. 그렇게 뭉크의 첫사랑은 두 계절 만에 일방적으로 끝났다. 그러나 그는 밀리를 떠날 준비가 되어 있지 않았다. 뭉크는 첫사랑과의 이별에서 끔찍한 고통을 겪었으며 몇 년간 헤어나오지 못했다.

　뭉크는 밀리와 이별한 후 느낀 심장을 도려내는 듯한 아픔을 〈이별〉로 그려냈다. 하얀 옷을 입은 밀리가 바닷바람을 맞으며

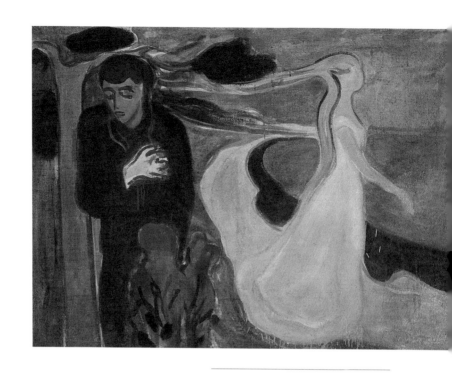

에드바르 뭉크, 〈이별〉, 1896, 캔버스에 유채,
96×127cm, 뭉크 미술관

해변을 향해 걷고 있다. 밀리의 머리카락은 바람에 나부끼다 뭉
크의 목을 휘감고 심장 가까이 흘러내렸다. 떠나가는 밀리를 잡
을 수 없는 뭉크는 심장이 아픈 듯 움켜쥐고 있다. 첫사랑 밀리는
뭉크의 심장이었다. 뭉크는 사람이 이별할 때 심장이 아프다는
것을 자신의 경험으로 똑똑히 느꼈다.

　뭉크는 〈이별〉을 그리기 전 뜯겨진 심장을 직접 보기 위해

도살장을 방문해 소의 도축 과정을 지켜보기도 했다. 무자비한 도축업자의 손에 큰 황소가 쓰러지며 울부짖었다. 도축업자가 무자비하게 황소의 심장에 단도를 꽂았다. 얼마 후 소의 심장도 펄떡임을 멈췄다. 무자비한 도축업자처럼 밀리는 뭉크의 심장을 도려냈다. 뭉크의 사랑도 멈췄다.

팜므 파탈의 등장

〈이별〉에서 바람에 날리는 밀리의 머리카락은 사랑을 깨닫게 하는 소재다. 중세 로망스 문학에서도 여성의 긴 머리카락은 남성을 유혹하는 수단으로 등장한다.

중세에 마법에 걸린 마녀가 기사를 유혹한다는 줄거리는 대체로 기사의 충성심을 시험하기 위한 수단이다. 마녀는 긴 머리카락으로 끈질기게 기사를 유혹한다. 기사는 마녀의 유혹을 물리치고 어떻게든 자신에게 부여된 임무를 완성해야 하지만 어느 순간 마녀에게 홀리고 만다. 그가 마법에 걸린 마녀에게 다가서는 순간 그는 머리카락에 목이 졸려 살해당한다.

중세 남성들이 긴 머리카락을 가진 여성에 대해 느꼈던 막연한 두려움은 19세기 말 팜므 파탈의 개념을 탄생시켰다. '치명적 매력으로 남성을 파멸시키는 여인'이라는 뜻의 팜므 파탈은 남성들의 두려움이 탄생시킨 신조어다. 당시 남성들이 느낀 두려

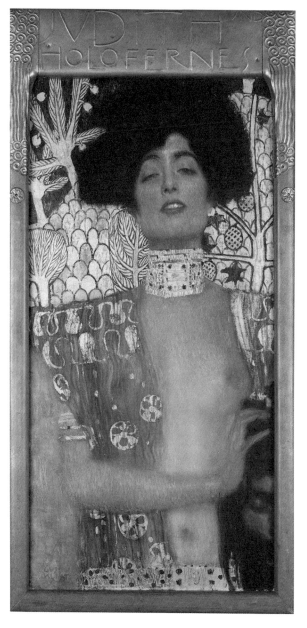

클림트, 〈유디트 I〉, 1901, 캔버스에 유채, 84×42cm, 벨베데레 미술관

움의 실체는 경제적으로 성장한 여성들이었다.

중세 마녀에 대한 막연한 두려움은 실체가 없었다. 그러나 19세기 말 팜므 파탈은 실체가 있었다. 19세기 남성들은 더 이상 경제적으로 기대지 않는 여성을, 그리고 당당하게 참정권을 요구하는 여성을 두려워하기 시작했다. 그들의 집단적 두려움은 팜므 파탈이라는 실체를 만들고 이를 문학과 미술에서 표현하기 시작했다.

서양 미술사에서 여성이 남성의 목을 베는 도상과 관련된 것은 구약성경에 나오는 유디트와 신약성경에 나오는 살로메다. 성경에서 유디트는 실제로 홀로페르네스의 목을 베지만 살로메는 직접 목을 베는 여성이 아니다. 19세기 남성들의 두려움은 두 여성을 합성해 하나로 만들었다. 즉 구스타프 클림트Gustav Klimt의 〈유디트 I〉은 남성의 목을 벤 유디트와 춤으로 남성을 유혹한 살로메를 합성한 것이다. 이는 남성을 유혹해 끝내는 파멸시킨다는 팜므 파탈을 실체적으로 드러낸 것이다. 중세 마녀의 머리카락이 기사를 파멸시켰듯, 밀리의 머리카락은 메두사의 뱀 머리처럼 뭉크의 목을 휘감아 질식시킬 것만 같았다.

스물두 살의 청년 뭉크는 그동안 몰랐던 어둠을, 달빛을, 밀리를 사랑하게 되었다. 그러나 밀리는 뭉크의 사촌 형수였으며, 딸 아이의 엄마였고 자신을 후원하는 프리츠 테울로브의 제수였다. 뭉크는 밀리를 더 이상 사랑하지 않으리라 다짐했다. 그러나 다짐하면 할수록, 단념하면 할수록 밀리에 대한 사랑은 커져만

갔다.

사촌 형수를 사랑한 뭉크는 간음하지 말라는 기독교의 계율을 어겼다는 사실에 양심의 가책을 느꼈다. 그리고 엄격한 계율을 고집하는 아버지의 말씀을 어겼다는 사실 때문에 더 마음 깊이 괴로워했다.

밀리와의 사랑은 두 계절 만에 끝났지만 짧고 강렬했던 첫사랑의 여파는 그 후로도 오래 지속되었다. 뭉크는 언젠가 밀리와 함께할 날을 꿈꾸었다. 그러나 그녀는 1891년 카를과 이혼하고 루드비 베르그라는 배우와 재혼했다.

뭉크는 그녀를 소중한 첫사랑이라 여겼는데 밀리는 자신을 그저 스쳐 지나간 불륜남으로 만든 것 같아 화가 났다. 자신의 순수한 감정이 인정받지 못하자 뭉크는 수치심과 분노를 느꼈다. 이후 밀리와의 사랑 이야기는 수치심, 모욕, 굴욕의 감정으로 뒤덮였다.

다그니 율:
다가갈 수 없는 그대

≷

신비로운 매력의 여인

베를린의 술집 '검은 새끼 돼지'에는 매일 밤 뭉크, 스트린드베리, 프시비셰프스키가 있었다. 검은 새끼 돼지 그룹의 사람들은 억압이라고 여겨지는 모든 종류의 질서를 경멸했다. 이들에게 평생 한 사람만을 사랑하고 그와 가정을 꾸린다는 것은 무료하고 따분한 일이었다. 이들은 자유연애를 꿈꿨다. 검은 새끼 돼지 그룹은 10여 년 전 오슬로의 크리스티아니아 보헤미안 그룹이 그랬던 것처럼 자유연애를 주장했다.

당시 뭉크는 노르웨이에서 온 다그니 율Dagny Juel을 만나고 있었다. 다그니는 음악 공부를 위해 베를린에 와 있었다. 검은 새

다그니 율, 1884, 뭉크 미술관

끼 돼지 그룹 사람들은 뭉크가 어떤 여자를 만나는지 호기심을
보였고 그에게 다그니를 데려오라고 재촉했다. 처음에는 그룹 사
람들이 다그니에게 짓궂게 굴 게 뻔하다고 생각해 그녀를 소개하
지 않았다. 하지만 사람들의 성화에 못 이겨 뭉크는 결국 1893년
3월 다그니를 검은 새끼 돼지 그룹에 소개했다.

　　다그니는 당시 노르웨이 수상의 조카이자 저명한 내과 의사
의 딸로, 그야말로 엄친딸이었다. 다그니가 그룹 사람들의 주목
을 받은 것은 상류층 출신이라는 이유보다 그녀 자체가 가진 신
비한 매력 때문이었다. 그녀는 이지적이면서도 관능적인 묘한 매
력을 지니고 있었다.

　　더욱이 다그니는 당시로서는 파격적인 화장과 패션을 선보

였다. 당시 사람들은 진한 화장은 거리의 여자들이나 하는 천박한 짓이라고 생각했다. 상류층 여성인 다그니의 이러한 일탈은 당시로서는 상상하기 힘든 일이었다. 그러나 다그니는 여성에게만 둘러씌워진 사회적 구속과 속박을 던져버렸다.

뭉크의 모델이 된 다그니

뭉크는 다그니를 모델로 〈사춘기〉, 〈마돈나〉, 〈질투〉, 〈뱀파이어〉를 그리며 창작 에너지를 폭발시켰다. 그는 〈사춘기〉를 1885년에 처음 그렸으나 스튜디오 화재로 소실되어 다그니를 모델로 1894년에 다시 그렸다. 〈사춘기〉는 벌거벗은 소녀가 침대 가장자리에 수줍게 앉아 있는 모습을 묘사했다. 소녀는 다리를 모으고 손을 무릎에 두어 수줍은 자세를 취하고 있다. 소녀가 X자로 교차한 두 팔은 누드 상태의 나약함을 표현하는 것이다. 뭉크는 사춘기에 접어든 소녀가 느끼는 불안과 두려움, 우울을 애처로운 모습으로 나타냈다.

사춘기는 아이에서 여성으로 진화하는 과정이다. 몸은 성숙하게 변하고 있는데 마음은 미처 준비되지 않아 소녀는 불안하다. 〈사춘기〉는 뭉크가 불안한 감성을 그린 최초의 그림이며, 뭉크 작품의 공식인 '성'과 '죽음'이 처음 등장한 그림이다. 이 작품의 모델이었던 다그니의 관능적이면서 순수한 매력은 사춘기 소

에드바르 뭉크, 〈사춘기〉, 1894, 캔버스에 유채,
151.5×110cm, 노르웨이 국립미술관

녀가 가진 미성숙한 모습과 성숙한 모습 모두를 표현하기에 적합했다.

소녀의 존재 못지않게 눈에 띄는 것은 대각선으로 길게 늘어선 그림자다. 그의 작품에는 그림자가 많이 등장한다. 뭉크의 그림에서 그림자는 실체를 알 수 없는 불안함, 죽음을 상징한다. 〈사춘기〉의 그림자는 마치 공포 영화에 등장하는 귀신처럼 천천히 불쑥 솟아나 있다. 왼쪽에서 들어온 빛이 어둡고 불길한 그림자를 오른쪽에 드리운다. 그림자는 불안과 두려움, 소녀의 몸과 마음 속에서 깨어나는 섹슈얼리티를 그린 것이다. 따라서 소녀의 불안은 관능적 쾌락과 공포, 죽음에 이르기까지 다양하게 해석될 수 있다.

다그니의 결혼 그리고 추락

다그니는 검은 새끼 돼지 그룹에서 만인의 연인이었다. 그러나 그녀는 한 사람의 아내가 되기로 결심했다. 다그니가 선택한 사람은 뭉크가 아닌 프시비셰프스키였다.

다그니와 프시비셰프스키는 만난 지 5개월 만에 즉흥적으로 결혼식을 올렸다. 그들의 결혼 생활은 처음부터 순탄치 않았다. 프시비셰프스키는 사실혼 관계의 아니엘라 마르타와 정리되지 않은 상황에서 다그니와 결혼했다. 그의 이기적인 결정은 마

르타를 자살하게 만들었다. 마르타는 그의 아이를 셋이나 낳았지만 그의 사랑이 식어버렸음을 깨달은 후 넷째 아이를 임신한 상태로 자살했다. 곧바로 프시비셰프스키는 살인 용의자로 경찰에 연행되었다. 하지만 곧 혐의 없음으로 풀려났다. 다그니는 상황을 이 지경까지 만든 남편이 원망스러웠다.

다그니는 결혼식을 올린 지 석 달 만에 마르타가 자살한 것이 내내 마음에 걸렸다. 새롭게 시작하는 자신의 인생에 검은 그림자가 드리운 듯한 무서운 마음이 들었다. 그녀의 예감은 틀리지 않았다. 다그니가 막연하게 느꼈던 불운은 아무도 모르는 사이 다그니 곁에 죽음의 싹을 틔웠다.

두 사람의 결혼 생활은 두 아이들을 낳은 후에도 프시비셰프스키로 인해 늘 불안정했다. 그는 다그니와 결혼한 상태에서 혼외자를 하나 더 둘 정도로 그녀에게 충실하지 않았다. 그러나 다그니는 그를 원망하지 않았다. 프시비셰프스키의 충실하지 못한 태도에도 불구하고 그녀는 결혼이라는 제도에 정착하려 애썼다.

프시비셰프스키가 다그니에게 안긴 고통은 이뿐만이 아니었다. 그는 부잣집 딸이었던 그녀에게 경제적 고통까지 안겨주었다. 다그니가 음악 레슨으로 벌어오는 돈은 네 식구가 살기에 빠듯했다. 그래서 아이들에게 지인들이 물려주는 옷을 입혔다. 그녀는 사랑하는 아이들에게 새 옷 하나 사주지 못하는 자신의 처지가 너무 마음 아팠다.

이제 화려하고 매력 넘치던 다그니는 없었다. 그녀는 철 지

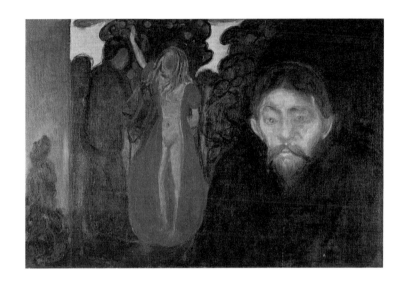

에드바르 뭉크, 〈질투〉, 1895, 캔버스에 유채,
66.8×100cm, 뭉크 미술관

난 옷을 입고 지인들에게 돈, 옷, 음식을 구걸하는 신세로 전락했
다. 남을 비아냥거리기 좋아하는 사람들에게 다그니는 좋은 먹잇
감이었다.

　노르웨이의 명망 있는 가문인 다그니의 친정 식구들은 가십
거리가 된 그녀를 부끄러워했다. 그들은 남들의 입에 오르내리는
것이 무서워 아무도 다그니의 딱한 처지를 보살피지 않았다. 오
히려 집안의 수치로 여겨 아예 연락을 끊어버렸다. 다그니는 고
아나 다름없었다. 그녀의 삶은 프시비셰프스키를 선택한 후로 끝

을 모르는 나락으로 떨어졌다.

현실감각이 없는 남편 프시비셰프스키는 자기 부부와 뭉크의 애기를 담은 실화 소설로 돈을 벌겠다는 허황된 생각을 품었다. 그는 실제로 『배 밖으로』를 출간했다. 소설에서 프시비셰프스키는 뭉크를 파렴치한 인간으로 묘사했다. 뭉크는 크게 화를 냈다. 당시 프시비셰프스키를 향한 분노, 화, 불쾌함은 〈질투〉에 반영되었다.

〈질투〉에는 세 사람이 등장한다. 아담과 이브, 그리고 의문의 남성이다. 이 작품은 뭉크와 다그니, 프시비셰프스키의 삼각관계 이야기다. 뭉크는 자신과 다그니를 아담과 이브로 그리고 다그니의 남편 프시비셰프스키를 질투에 사로잡힌 남성으로 만들어 엉뚱한 삼각관계를 그렸다.

다그니가 결혼한 후 뭉크는 그저 다그니를 멀리서 바라볼 수밖에 없었다. 다그니를 향한 애타는 그의 마음을 대변하는 그림은 또 있다. 뭉크는 또 다른 〈질투〉에서 무관심한 프시비셰프스키의 모습을 담았다. 전면에 크게 그린 프시비셰프스키의 얼굴은 녹색으로 칠해져 있다. 독일어로 '녹색'은 '애송이, 풋내기'라는 의미여서 다그니의 가치를 알아보지 못하는 프시비셰프스키를 조롱하는 뭉크의 마음을 읽을 수 있다.

에드바르 뭉크, 〈질투〉, 1907, 캔버스에 유채, 75×98cm, 뭉크 미술관

살해당한 마돈나

첫사랑의 쓰디쓴 기억 때문에 뭉크에게 성은 곧 죽음이었다. 따라서 에로스(성)와 타나토스(죽음)는 뭉크의 작품에서 한 몸으로 나타난다. 〈마돈나〉의 모델이었던 다그니가 서른셋의 나이에 젊고 부유한 남성 에머리크에게 살해당했다는 소식은 성과 죽음이 한 몸이라는 뭉크의 공식을 다시 한번 확인시켜 주었다.

조지아 출신의 블라디스와프 에머리크Wladyslaw Emeryk는 다그니 부부를 후원한 부유한 젊은이였다. 에머리크는 다그니 가족을 조지아의 수도 트빌리시에 있는 그란 호텔로 초대했다. 다그니와 아이들이 먼저 트빌리시에 도착했다. 그러나 마지막 기차가 도착한 후에도 끝내 프시비셰프스키는 모습을 드러내지 않았다. 실망한 다그니는 아이 둘만 데리고 에머리크의 초대에 응했다. 그러나 에머리크는 1901년 6월 자신이 초대한 다그니를 총으로 살해하고 스스로 목숨을 끊었다.

다그니 주변에는 다그니를 추앙했으나 사랑을 이루지 못해 낙담하고 좌절한 사람들이 많았다. 그녀를 숭배했던 에머리크도 그중 하나였다. 다그니는 에머리크의 소유욕과 집착 때문에 비참하게 살해당했다.

자살하기 전 에머리크는 경찰과 프시비셰프스키에게 다섯 통의 편지를 남겼다. 경찰에게 보내는 편지에서 그는 이 살해사건은 자신이 저지른 짓이며 특별한 동기는 없으므로 어떤 배후도

캐지 말 것을 당부했다. 또 다른 편지는 다그니가 살해당한 후 그녀의 사체가 공개될 것을 염려하는 내용이었다. 에머리크는 자신이 추앙하던 여성이 피투성이가 되어 세간에 구경거리가 되는 것을 우려했다.

또 한 통의 편지는 남편 프시비셰프스키에게 보내는 것이었다. 에머리크는 "친애하는 스타추(프시비셰프스키의 애칭)! 무슨 말을 해야 할지 모르겠군요. 나는 당신이 해야 할 일을 했어요."라는 이상한 말을 적었다. 이 편지는 마치 프시비셰프스키가 살인을 사주한 것처럼 보였다. 때문에 프시비셰프스키는 경찰의 조사를 받았다. 하지만 또 혐의 없음으로 풀려났다.

다그니의 죽음이 더 불행한 것은 두 아이들과 함께한 여행에서 살해당했다는 사실이다. 마돈나가 아들을 잃었듯이 〈마돈나〉의 모델 다그니 역시 아이들과 영원히 이별하게 되었다. 다그니의 불행은 죽음 후에도 끝나지 않았다. 그녀를 더욱 비참하게 만든 것은 남편 프시비셰프스키였다. 그는 자신의 연인이었고 배우자였던 두 명의 여성이 죽음에 이르렀음에도 진지한 반성을 하지 않았다. 오히려 당시 사귀던 여성에게 이제 우리 미래를 방해하는 장애물이 사라졌으니 안심하라는 뻔뻔한 말을 입에 담았다. 만인의 연인이었던 다그니는 한 사람을 택함으로써 너무도 혹독한 대가를 치렀다.

뭉크는 다그니가 살해되기 1년 전 〈붉은 담쟁이〉를 그렸다. 아래에 있는 남성은 왠지 불안한 표정이다. 남성의 몸에서 뻗어

에드바르 뭉크, 〈붉은 담쟁이〉, 1900,
캔버스에 유채, 121×119.5cm, 뭉크 미술관

나온 붉은 담쟁이는 붉은 집으로 연결되어 있다. 이 인물은 다름 아닌 프시비셰프스키다. 붉은색은 핏빛을 연상시키며 불길하고 섬뜩한 인상을 준다. 담쟁이는 얽히고설킨 결혼의 속성을 드러낸다. 벽을 타고 흐르는 피와 벽을 타고 기어오르는 담쟁이는 다그니와 프시비셰프스키의 위험한 관계를 상징한다. 마치 뭉크가 다그니 살해사건의 전말을 알고 그린 것처럼, 이 작품은 다그니의 비참한 죽음의 책임이 프시비셰프스키에게 있음을 나타내고 있다.

다그니는 서른네 번째 생일을 사흘 앞두고 살해당했다. 오슬로 신문은 온통 명망 있는 가문의 딸인 다그니가 자유연애를 즐기다 비참한 말로를 맞은 이야기로 도배되었다. 다그니 가족들은 그녀를 가문의 수치라고 여겨 그녀의 흔적이 남아 있는 모든 문서를 불태웠다. 여성에게 금욕적 생활을 강조하던 19세기 말 다그니의 자유로운 삶은 감춰야 하는 가문의 수치였던 것이다.

뭉크는 다그니가 살해당했다는 소식을 듣고 한참 충격에 빠졌다. 그는 신문에 다그니가 영감을 주는 뮤즈이자 뛰어난 음악가이며 문학가라는 내용의 추도사를 기고했다. 뭉크는 다그니가 가십거리로 소모되는 스캔들메이커가 아니라 뛰어난 음악가이자 문학가로 평가받아야 한다고 주장했다. 뭉크의 추도사에 다그니 유족은 감사의 편지를 보냈다. 편지에서 그들은 다그니의 명예 따위는 안중에 없는 언론의 행태에 분노를 표하고 뭉크의 노력에 깊은 감사를 전했다.

사실 다그니는 네 편의 희곡과 한 편의 소설을 발표한 문학인이었다. 그녀는 전통적인 성 역할에 도전하는 여성들을 주인공으로 희곡을 썼다. 다그니는 자신의 작품 속에서만 당당하게 살아갈 수 있었으며 자신이 꿈꾸는 세상을 펼쳐놓을 수 있었다.

그러나 19세기 사람들은 그녀를 방종한 여성으로만 취급할 뿐, 그녀가 가진 문학가이자 예술가로서의 능력은 제대로 평가하시 않았다. 다그니의 문학은 20세기 후반이 되어서야 주목을 받기 시작해 현재는 19세기 페미니스트 문학의 아이콘이 되었다.

뭉크와 다그니의 초상화

뭉크가 다그니의 결혼 후에도 계속 만남을 이어갔는가에 대해서는 의견이 분분하다. 그는 다그니 부부를 방문할 때면 격식을 갖췄고, 다그니를 친구 부인으로 대하며 적당한 거리를 유지했기 때문이다.

그러나 뭉크가 다그니를 특별하게 생각한 것은 사실이다. 그는 〈다그니 율의 초상〉과 〈담배를 든 자화상〉이 하나의 쌍을 이루도록 그렸다. 이것은 뭉크가 다그니를 사랑했다는 결정적 증거다. 독립된 두 개의 초상화가 하나의 쌍을 이루게 그리는 것은 당시 상류층들 사이에서 유행한 부부 초상화를 그리는 방식이었다.

〈담배를 든 자화상〉에서 뭉크는 담배 연기로 가득 찬 어두

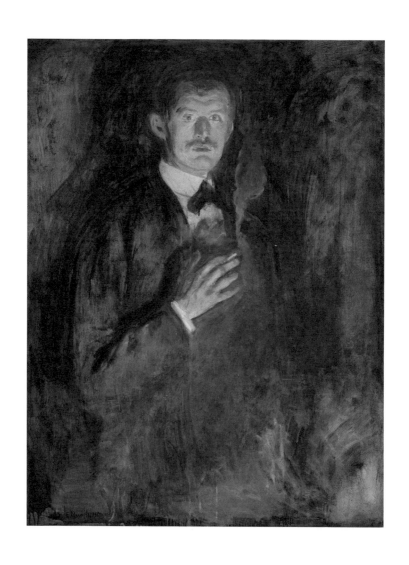

에드바르 뭉크, 〈담배를 든 자화상〉, 1895,
캔버스에 유채, 110.5×85.5cm,
노르웨이 국립미술관

에드바르 뭉크, 〈다그니 율의 초상〉, 1893,
캔버스에 유채, 149×100.5cm, 뭉크 미술관

운 그림자에 둘러싸여 있다. 그는 마치 연극 무대 위 배우처럼 조명을 받으며 강렬하게 앞을 응시하고 있다. 다그니 역시 연극 무대와 같은 곳에서 신비한 미소를 짓고 있다. 부드럽지만 알 듯 말 듯 에로틱한 미소는 다그니만이 가진 매력이었다. 뭉크와 다그니의 두 초상화는 둘 다 검은색 배경이며 길이도 비슷하다. 이는 마치 한 공간 속에 있는 두 연인을 그린 것 같은 인상을 준다.

뭉크는 전시장에 두 초상화를 마치 부부의 초상화인 것처럼 나란히 배치하기도 했다. 이로 인해 뭉크가 다그니를 사랑한다는 소문이 나돌기 시작했다. 그리고 그 소문은 검은 새끼 돼지 그룹 안에서 그럴듯한 이야기로 각색되었다.

소문에 놀란 다그니의 아버지는 아직 결혼하지 않은 딸을 걱정하며 뭉크에게 딸의 초상화를 내려 달라고 정중히 요청했다. 뭉크는 요청에 따라 다그니의 초상화를 철거했다. 뭉크는 다그니의 초상화는 떼어냈지만 그녀를 자신의 마음에서 영원히 떼어내지는 못했던 듯하다. 그는 〈다그니 율의 초상〉을 평생 자신의 침실에 걸어두었다.

현실에서는 맺어질 수 없는 사이였지만 뭉크의 마음속에서, 그리고 꿈속에서 다그니는 그의 연인이었다. 뭉크의 작품 속 다그니는 대체 불가한 유일한 뮤즈였다.

툴라 라르센:
스토커의 일상

스토킹으로 변한 사랑

1898년 뭉크는 툴라 라르센Tulla Larsen을 만났다. 툴라는 부유한 와인 수입상의 딸이자 사업을 물려받은 상속자 가운데 하나였다. 그녀는 풍성하고 붉은 머리카락에 키도 큰 매력적인 여성이었다. 뭉크도 처음엔 아름답고 자신감 넘치는 툴라에게 매력을 느꼈다.

툴라는 뭉크가 전시 준비로 힘들 때 재정적 지원을 아끼지 않았고, 자신의 돈으로 뭉크를 힘들게 하던 문제들을 해결해 주었다. 하지만 그녀는 거기서 그치지 않고 뭉크의 일상에 조금씩 간섭하기 시작했다. 툴라의 간섭이 늘어날수록 뭉크는 점차 그녀

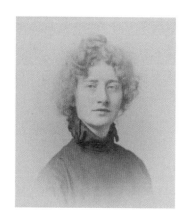

툴라 라르센

에 대한 호기심을 잃어갔다. 하지만 뭉크에 대한 툴라의 사랑은 이제 막 뜨겁게 달아오르기 시작했다.

뭉크는 툴라와 자신 사이에 접점이 별로 없고 의견 차이도 심하다는 것을 깨달았다. 1900년 초부터 두 사람의 사이는 삐걱대기 시작했다. 뭉크는 툴라에게 "내가 가장 사랑하는 것은 예술이오."라며 에둘러 자신의 사랑이 식었음을 내비쳤다. 툴라는 처음엔 이 말을 이해하지 못했고, 이해한 후에는 애써 무시했다. 툴라와 말이 통하지 않는다는 것을 확인한 뭉크는 그녀를 일부러 피해 다니기 시작했다. 그는 전시를 핑계로 덴마크, 베를린, 뮌헨으로 도망갔다. 하지만 툴라는 그때마다 유럽 각지에 있는 자신의 친구들을 동원해 어떻게든 뭉크가 있는 곳을 찾아냈다.

뭉크가 툴라를 피해 다녔던 결정적 이유는 결혼 때문이었다. 툴라는 계속 그에게 결혼하자고 졸랐다. 그러나 결혼해서 행

복한 가정을 꾸릴 자신이 없었던 뭉크는 결혼을 요구하는 툴라와의 만남이 꺼려질 수밖에 없었다. 뭉크는 유럽 전역으로 도피성 전시를 이어갔다. 그때마다 툴라는 어떻게든 그를 찾아냈다. 그녀의 집착은 스토커에 가까웠다.

툴라가 이렇게 뭉크에게 집착하게 된 데는 뭉크도 일부 빌미를 제공했다. 뭉크는 결혼 적령기를 훌쩍 넘긴 스물아홉 살의 툴라와 함께 베를린, 피렌체, 파리를 여행했다. 그들은 누가 봐도 미래를 약속한 커플이었다. 툴라는 자연스레 뭉크와 함께하는 미래를 그렸다. 하지만 뭉크는 결혼에도, 가족을 만드는 일에도, 심지어 툴라에게도 무관심했다. 뭉크의 관심은 오직 예술뿐이었다.

무엇보다 뭉크는 건강한 가족을 만들 자신이 없었다. 그가 남긴 기록을 보면 뭉크는 결혼에 소극적이고 부정적이었다. 처음엔 뭉크도 툴라의 도움으로 경제적인 안정을 찾게 되자 결혼을 생각했다. 그러나 유전적인 신경쇠약과 불안증 때문에 계속 결혼을 망설였다. 뭉크가 결혼에 대해 느꼈던 불안한 감정은 그가 남긴 메모에도 잘 나타나 있다.

나는 결혼하는 것이 범죄라고 생각하오.
나의 생각을 이해하기 위해서 나의 어머니가 결핵으로 돌아가셨다는 것을 알아야 하오.
나의 어머니는 결핵으로 돌아가셨고, 이모도 결핵으로 돌아가셨소.

그녀는 피를 뱉고 기관지염을 앓는 감기로 평생 고생하셨소.

나의 누나 소피에도 결핵으로 죽었소.

[...]

— MM N 46, 1930~1934년 메모 (2024-6-10)

뭉크는 건강한 가족을 가져본 적이 없었다. 엄마도, 누나도, 동생도 모두 결핵과 폐렴으로 세상을 떠났다. 게다가 아버지의 종교에 대한 집착은 광기에 가까웠다. 뭉크는 자신이 아버지에게 광기를 물려받았다고 생각했다. 그는 평생 정신질환으로 고통받는 라우라를 보면서 자신의 가족이 가진 정신병력이 과거형이 아니라 현재형이라고 믿었다. 더욱이 자신은 류머티즘과 기관지염으로 늘 고열과 기침에 시달렸다.

남들에게는 지극히 자연스러운 가정을 꾸리는 일이 뭉크에게는 너무나 고통스러운 일이었다. 뭉크는 "나는 어머니로부터 결핵의 씨앗을, 아버지로부터 광기의 씨앗을 물려받았어. 인류에게 가장 끔찍한 두 가지인 결핵과 정신병을 물려받은 셈이지."라고 툴라에게 직접 자신이 결혼할 수 없는 사람임을 알렸다. 그러나 툴라는 뭉크의 말에 아랑곳하지 않고 계속 결혼을 재촉했다.

점점 커지는 뭉크의 불안

　자신이 건강한 가족을 갖지 못할 것이라는 뭉크의 불안은 〈유전〉에 잘 드러나 있다. 〈유전〉은 매독에 감염된 어머니와 선천성 매독에 걸린 아이를 그린 그림이다. 이것은 뭉크가 파리 병원에서 목격한 한 여성이 아이를 안고 울고 있는 모습을 그린 것이다. 창백한 아이의 봄은 선천성 매독의 증상인 발진으로 뒤덮여 있고 눈은 빨갛게 충혈되어 있다. 아이가 살아날 가능성은 없어 보인다. 여인은 아이를 잃을 슬픔에 눈이 퉁퉁 붓도록 울었다.

　아이를 끌어안고 슬퍼하는 그녀를 위로하는 사람은 아무도 없었다. 오히려 이 추악한 병을 어떻게 세상에 드러낼 수 있는지 여인을 비난하는 눈빛만이 가득했다. 이 비극의 시작이 그녀가 매춘업에 종사하는 여인이기 때문이라는 것이다. 당시 성병과 매독은 사회적으로 지탄받는 병이었다. 매독에 걸린 사람들의 얼굴은 흉측하게 변해갔다. 점점 살이 썩고 코가 문드러졌다. 사람들은 매독에 걸린 여성뿐 아니라 감추어야 할 병을 뻔뻔스럽게 드러낸 뭉크까지 비난했다. 뭉크는 두려워졌다. 자신도 울고 있는 저 여인처럼 건강한 가족을 이루지 못할까 두려웠다.

　뭉크는 툴라에게 자신이 결핵과 정신질환 인자를 가지고 태어난 사람이라는 사실을 어렵게 털어놓았다. 하지만 그 역시 툴라에게는 통하지 않았다. 뭉크는 오랜 시간 만난 정 때문에 등을 떠밀리다시피 하여 그녀에게 약혼을 청했다. 그러나 그는 여전히

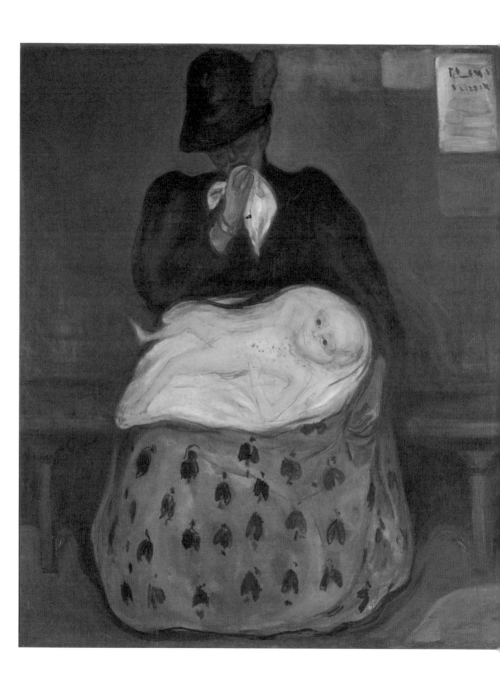

에드바르 뭉크, 〈유전〉, 1897~1899, 캔버스에 유채, 141×120cm, 뭉크 미술관

결혼에 확신이 서지 않았다.

뭉크는 툴라와 많은 시간을 보냈지만 툴라를 그린 그림은 얼마 되지 않는다. 어디에 있든 자신을 찾아내고야 마는 툴라를 피하는 데 급급해 뭉크는 작품 활동을 거의 하지 못했다. 툴라는 뭉크가 자신을 피한다는 것을 어렴풋이 눈치채고는 눈물을 보이며 뭉크의 마음을 붙잡았다. 두 사람의 어정쩡한 관계는 〈물질대사〉에 잘 드러나 있다.

가운데 나무를 사이에 두고 뭉크와 툴라가 아담과 이브처럼 서 있다. 배경은 전나무가 빽빽한 오스고르스트란 해변이다. 뭉크와 툴라의 어색한 관계처럼 두 남녀는 시선을 떨구고 눈을 마주치지 않고 있다. 그들 사이엔 침묵만이 흐르고 친근함이 느껴지지 않는다. 이대로 결혼한다면 뭉크와 툴라의 결혼생활은 불행해질 거라고 말하는 듯하다.

뭉크는 다른 작품들과 달리 〈물질대사〉는 액자의 틀까지 디자인했다. 액자 틀 아래와 위에는 각각 해골과 두개골, 도시 풍경이 그려져 있어 남녀 사이에 위치한 나무가 해골에서 영양분을 섭취해 자라나 도시를 구성하는 것을 보여준다. 뭉크가 그린 〈물질대사〉는 순환의 개념이다. 그러나 뭉크는 사회에 보탬이 되는 건강한 사회 구성원으로서 가족을 꾸릴 자신이 없었다.

뭉크의 불안은 점점 심각해지는 툴라의 집착으로 이어졌다. 툴라는 돈으로 뭉크 주변 인물들의 환심을 사 그들로부터 뭉크에 대한 정보를 얻었다. 뭉크의 일거수일투족은 그가 모르는 사이에

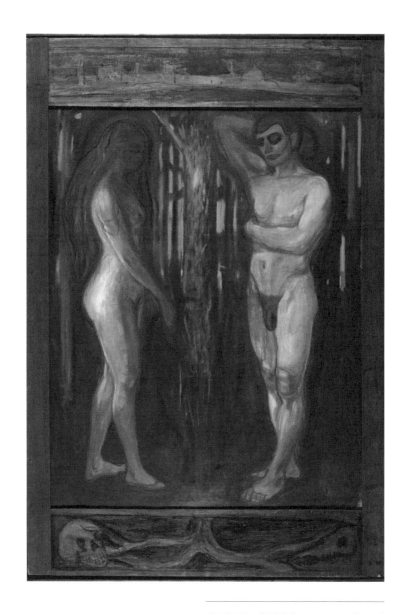

에드바르 뭉크, 〈물질대사〉, 1898~1899, 캔버스에
유채, 175×143cm, 뭉크 미술관

실시간으로 툴라에게 전해졌다. 툴라는 카렌 이모와 잉게르에게 도 도움을 요청했다. 그러나 두 사람은 뭉크의 마음을 이해하고 툴라의 요청을 거절했다.

인생 최악의 권총 오발 사고

툴라는 뭉크가 자신을 예전 같지 않게 대하자 전략을 바꿨다. 뭉크가 처음부터 돈 때문에 자신에게 의도적으로 접근했다고 소문을 냄으로써 그를 파렴치한으로 몰았다. 또 툴라는 1900년 뭉크를 상대로 소송을 걸어 법정에서 그를 법률적, 심리적으로 압박했다. 이 일로 둘 사이는 더욱 멀어져 1902년 그들의 관계는 되돌릴 수 없는 지경에 이르렀다.

툴라는 또 다시 새로운 전략을 꾸몄다. 그녀는 친구를 통해 자신이 자살하려 한다는 거짓 소문을 퍼뜨렸다. 자살 소동에 놀 란 뭉크는 툴라의 집으로 향했다. 그러나 툴라의 자작극임을 알 고 아무 말도 하지 않고 그곳을 떠났다. 뭉크는 툴라에 대해서라 면 이제 치가 떨릴 정도로 지긋지긋했다.

마침내 뭉크는 툴라와 헤어지기로 결심했다. 뭉크와 툴라는 이 문제를 매듭짓고자 오스고르스트란의 집에 마주 앉았다. 둘 사이에 침묵이 흘렀다. 뭉크는 브랜디만 연신 마셔댔다. 술기운 에 취한 뭉크와 점점 목소리를 높이는 툴라는 이제 정상적인 대

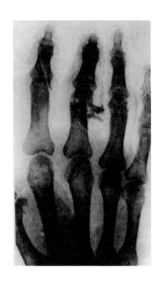

뭉크의 왼손 x-ray 사진, 1902

화를 할 수 없게 되었다. 둘은 말싸움으로 시작해 몸싸움을 벌였다. 이 과정에서 실수로 뭉크가 집에 가지고 있던 권총에서 총알이 발사되었다. 누가 총을 발사했는지 정확히 알 길은 없다. 다만 뭉크가 남긴 기록에서는 툴라가 총을 발사했고 자신이 그 총의 총구를 막다가 손가락에 총상을 입은 것이라 했다.

총알이 박힌 뭉크의 왼손에서는 피가 철철 흘렀고 그는 이내 의식을 잃었다. 깨어난 뭉크는 마취를 거부하고 자신의 수술을 두 눈으로 지켜보았다. 의사는 뼈를 관통해 박힌 총알을 제거하고 부스러진 뼈를 갈고 다듬고 살을 꿰맸다. 이 과정은 한 시간 반이나 걸렸다. 뭉크는 이 과정을 이를 악물고 지켜보았다. 이제 툴라와의 관계는 모두 깨져버렸다.

이 권총 오발 사고는 뭉크 인생 최악의 사건이며 그의 손에 영원한 장애를 남겼다. 실밥을 제거하고 붕대를 풀었지만 손가락 통증은 나아지지 않았다. 뭉크는 통증을 잊으려 술을 마셨다. 이 사고로 인한 트라우마는 그를 계속 따라다니며 괴롭혔다. 뭉크는 이후 평생 왼손에 검은 가죽 장갑을 착용하고 남들 앞에서는 절대 맨손을 드러내지 않았다. 뭉크 사망 후 작업실에서 나온 장갑만 40켤레에 달했다고 한다.

망가진 왼손에 대한 뭉크의 분노는 날이 갈수록 거세졌다. 그는 참아왔던 분노가 되살아나면 주먹을 불끈 쥐고 허공에 휘두르곤 했다. 그래도 분이 풀리지 않으면 또다시 술을 마셨다. 그날 이후 뭉크의 건강은 날이 갈수록 악화되었다.

툴라가 만든 지옥에 갇히다

1902년 가을 뭉크는 툴라와의 복잡한 관계를 끝냈다. 툴라에 대한 뭉크의 기억은 사랑이나 미움의 감정이 아니었다. 그저 자신의 손에 영구한 장애를 입힌 사람에 대한 원망뿐이었다. 뭉크의 원망은 작품 곳곳에 남아 있다.

뭉크는 툴라와 관계를 끝낸 후 오히려 더 많은 작품을 제작했다. 그는 총상을 입은 충격을 〈수술대 위에서〉라는 작품으로 표현했다. 수술을 받기 위해 뭉크는 벌거벗은 채 수술대 위에 누워

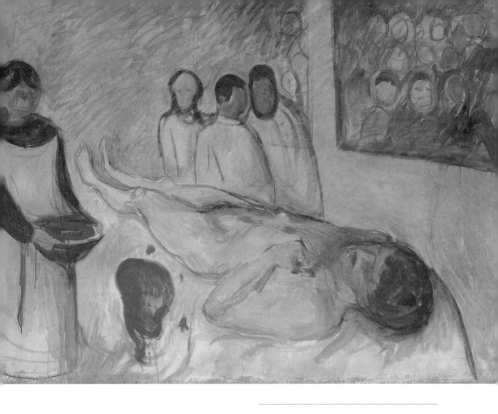

에드바르 뭉크, 〈수술대 위에서〉, 1902~1903,
캔버스에 유채, 109×149.5cm, 뭉크 미술관

있다. 부상 당한 왼손 때문에 침대 위에 피가 흥건하다. 세 명의
의사는 진지하게 수술과 치료에 대해 의논하고 간호사는 뭉크 곁
에서 피를 받아내고 있다.

　　이 그림은 뭉크가 받았던 수술을 사실대로 표현한 것은 아
니다. 사실 뭉크는 손에 총상을 입었으므로 옷을 다 벗지는 않았
다. 이런 이유로 뭉크는 사건을 부풀렸다는 의심을 받기도 했다.
그러나 벌거벗은 몸은 그날 총상을 입었던 뭉크의 나약한 상태를

나타내는 것으로, 그가 왼손에 입은 총상으로 얼마나 큰 상처를 입었는가를 보여준다.

이때 뭉크가 느낀 감정을 정확히 나타낸 작품은 〈지옥의 자화상〉이다. 수술이 성공적으로 끝났지만 그는 여전히 지옥에 있는 듯했다. 뭉크는 툴라가 만든 지옥에 갇혀버렸다. 실제로 그는 야페 닐센에게 보낸 편지에서 "노르웨이에서 입은 총격 부상으로 내 인생은 지옥의 나락으로 떨어졌다네."라고 지옥에 있는 자신의 모습을 암시하기도 했다.

〈지옥의 자화상〉에서 뭉크는 벌거벗은 나약한 모습으로 화염에 휩싸인 듯 등장한다. 피어오르는 연기와 강렬한 색조는 지옥 같은 긴장감을 자아내며 불바다를 연상시킨다. 뭉크는 어릴 적 아버지가 들려준 죄를 지으면 가게 된다는 끔찍한 지옥 얘기가 떠올랐다. 그리고 지옥에서 받을 영원한 형벌에 대해 두려움을 느꼈다. 그의 뒤 왼편에는 그의 몸보다 배나 더 큰 검은 연기 기둥이 오른편 불길과 함께 뭉크를 집어삼키려 하고 있다. 뒤에서 불길과 함께 솟아오른 검은 그림자는 불길한 근원이며 불안함의 상징이다. 마치 연극 무대처럼 조명이 아래서 그의 얼굴을 비추자 앞을 쏘아보는 뭉크의 눈동자가 선명하게 드러난다. 복수의 화신이라도 된 듯하다. 뭉크의 복수심은 화염을 뚫고, 화면을 뚫고 발산하고 있다.

권총 오발 사고는 1902년 일어난 사건이지만 뭉크에게는 현재진행형이었다. 그는 여전히 손가락이 아팠다. 생각하면 할수

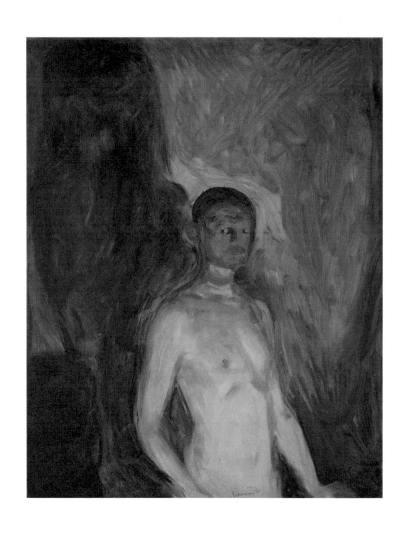

에드바르 뭉크, 〈지옥의 자화상〉, 1903,
캔버스에 유채, 82×66cm, 뭉크 미술관

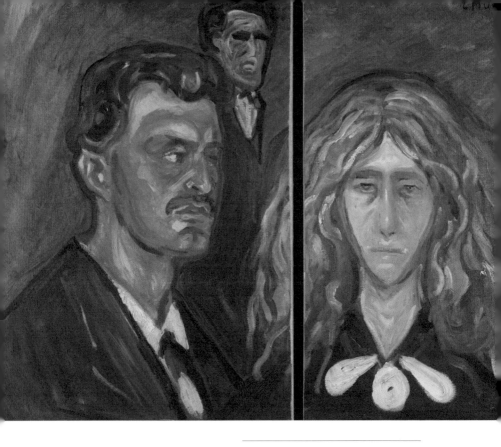

에드바르 뭉크, 〈툴라 라르센과 함께 있는 자화상〉,
1905, 캔버스에 유채, 좌측: 64×45.5cm,
우측: 62×33cm, 뭉크 미술관

록 점점 더 화가 치밀어올랐다. 뭉크는 분노를 잠재우기 위해 술
을 마셨다. 그러나 과도한 술은 오히려 그때 그 순간을 더 또렷이
기억나게 했다. 집착하는 성격의 뭉크는 1905년 이 사건을 자기
를 중심으로 다시 분석하기 시작했다.

　　툴라에 대한 원망으로 뭉크는 〈툴라 라르센과 함께 있는 자

화상〉을 톱으로 잘랐다. 그는 이렇게 툴라를 자신의 인생에서 잘라냈다. 그러나 뭉크 인생에서 툴라를 완전히 제거하기는 어려운 일이었다. 현재 이 작품은 잘려진 상태로 뭉크 미술관에 함께 전시되고 있다. 정면을 향한 툴라의 무표정한 얼굴은 뭔가 불길한 예감을 품고 있다. 뭉크는 툴라와 눈도 마주치지 않은 채 차가운 표정을 지어 보임으로써 둘 사이가 끝났음을 분명하게 보여준다.

뭉크, 복수의 화신

툴라를 용서할 수 없었던 뭉크는 1906년 그녀를 살인범으로 상정한 살인 연작을 그렸다. 권총 오발 사고는 수년간 뭉크를 따라다니는 트라우마로 발전했다. 권총 오발 사고로 그가 받은 고통은 여성에 대한 불신으로 이어졌다. 그의 〈살인〉과 〈살인녀〉 등 살인 연작은 권총 오발 사고 이후 툴라에 대한 그의 감정 변화를 그린 그림이다.

뭉크의 〈살인〉은 몇 년 전에 그린 〈수술대 위에서〉를 좌우를 바꾸고 간호사를 툴라로 바꾼 그림이다. 말하자면 수술을 돕는 간호사가 뭉크를 살해하는 살인자 툴라로 바뀐 것이다. 그림 속 뭉크는 가슴에 심각한 부상을 입고 오른손은 피투성이인 채로 누워 있다. 뭉크는 실제로는 왼손에 총상을 입었지만 이 그림에서는 인물들의 동선을 고려해 오른손에 부상을 입은 것으로

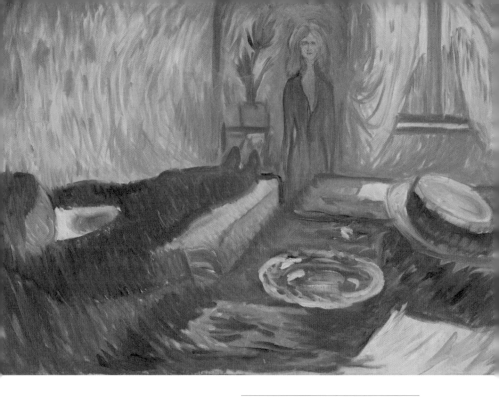

에드바르 뭉크, 〈살인〉, 1906, 캔버스에 유채,
70.5×100.5cm, 뭉크 미술관

그렸다.

　　툴라는 뭉크와 헤어진 후 그도 잘 아는 화가 아르네 카블리
와 결혼했다. 뭉크는 더 괴로웠다. 밀리와 헤어졌을 때 밀리도 뭉
크 대신 다른 남성을 택했다. 툴라도 3주 후 바로 다른 남성을 택
했다. 두 사람 모두 뭉크와 헤어지자마자 다른 사람과 결혼했다.
뭉크는 두 사람이 다른 사람에게 가기 위한 징검다리로 자신을
이용했다는 생각에 심한 모욕감을 느꼈다.

뭉크는 툴라의 결혼 소식을 듣고 화가 나 그녀와의 연애에서 느낀 씁쓸함을 〈마라의 죽음〉에 빗대 새로운 그림으로 남겼다. 바로 〈마라의 죽음 I, II〉다. 뭉크는 자신이 겪은 사고를 역사 속 이야기로 둔갑시켰다. 사실 뭉크의 권총 오발 사고는 18세기 말 프랑스 혁명의 중심 인물 장 폴 마라와 아무 관련이 없다. 다만 여성이 남성에게 해를 가했다는 공통점만 있을 뿐이다.

뭉크는 자신이 당한 이 배신감을 암살당한 마라의 모습으로 둔갑시켰다. 〈마라의 죽음〉은 다비드가 프랑스 혁명주의자 마라의 암살 사건을 그린 것이다. 60여 년 뒤 폴 보드리는 〈마라를 암살한 샤를로트 코르데〉에서 마라와 암살범 샤를로트를 그렸다. 뭉크는 다비드의 그림이 아니라 샤를로트가 등장한 보드리의 그림을 원천으로 삼아 〈마라의 죽음 I, II〉를 그렸다.

욕조에서 암살당한 마라처럼 침대에 누운 뭉크는 오른손에서 피를 흘리고 있다. 뭉크는 이 사건을 보다 원초적으로 보이도록 모든 인물을 누드로 표현했다. 남성 피해자는 누드로 표현되어 더욱 나약해 보인다. 반면에 살인자 여성의 악마적 속성은 누드로 표현되어 더욱 강력한 인상을 준다. 뭉크는 〈마라의 죽음 I〉에 자신은 약자이자 피해자로, 툴라는 강자이자 살인자로 표현했다.

〈마라의 죽음 II〉 전체에서 보이는 마치 칼을 휘두르는 듯한 수평과 수직의 붓 자국은 툴라를 향한 뭉크의 공격성을 드러낸다. 뭉크는 붓을 휘둘러 툴라를 공격했으나 그의 허무한 마음은

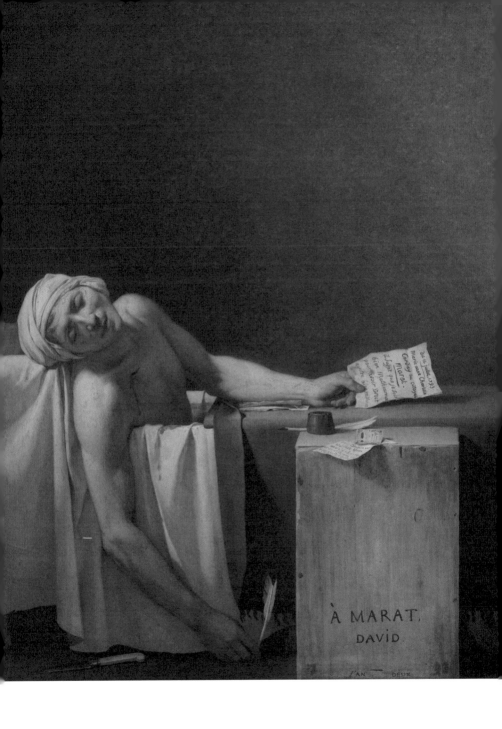

자크 루이 다비드, 〈마라의 죽음〉, 1793, 캔버스에 유채, 162×128cm, 벨기에 왕립미술관

폴 보드리, 〈마라를 암살한 샤를로트 코르데〉, 1861,
캔버스에 유채, 203×154cm, 낭트 미술관

가시지 않았다. 이 시기 뭉크는 툴라가 그에게 보였던 집착을 그
대로 보여준다.

　밀리와 툴라 두 여성과 관련된 그의 작품에 나타나는 주요
모티브는 팜므 파탈, 절망, 분노, 배신, 질투, 굴욕 등 부정적인 감
정들이다. 권총 오발 사고는 여성뿐 아니라 극단적인 인간 혐오

에드바르 뭉크, 〈마라의 죽음 I〉, 1907,
캔버스에 유채, 150×199cm, 뭉크 미술관

를 낳았다. 뭉크는 평소 모든 사람에게 정중한 매너 있는 인물이
었지만, 술을 마시면 이성을 잃고 말다툼을 벌이거나 다른 사람
들과의 폭력에 휘말리기 일쑤였다. 또한 뭉크는 성의 문제에 대
해 냉소적으로 변해버렸다.

에드바르 뭉크, 〈마라의 죽음 II〉, 1907,
캔버스에 유채, 153×148cm, 뭉크 미술관

또 한 번의 총기 사고

툴라와의 싸움에 지친 뭉크는 이제 쉬고 싶었다. 그는 오스고르스트란의 자기 집에서 안정을 취하고 건강을 회복하려 노력했다. 그러나 그의 노력은 5년이 못 되어 물거품이 되었다. 뭉크는 정든 오스고르스트란의 집에 더 이상 머물 수 없었다. 그 이유는 그곳에서 두 번째 총기 사고가 벌어졌기 때문이다. 이제 오스고르스트란의 집은 총기 사고에 대한 기억이 지배하는 장소가 되었다. 권총 오발 사고에 대한 기억은 그에게 툴라를, 그리고 툴라와 관련된 모든 일들을 떠올리게 했다.

오스고르스트란의 집에서 벌어진 두 번째 총기 사고는 1905년 친구 루드비크 카슈튼과의 사소한 싸움으로 인해 벌어졌다. 이 총기 사고는 말 그대로 뭉크의 성격이 급발진한 결과였다. 카슈튼과 집에서 술을 마시던 뭉크는 저녁이 되자 그에게 그만 돌아가 달라고 부탁했다. 취기가 오른 카슈튼은 장난스럽게 안 가겠다고 고집을 부렸다. 그는 장난이었지만 뭉크는 주먹다짐까지 하며 그를 집에서 내보냈다. 술에 취한 카슈튼은 뭉크가 잠이 든 뒤 정원에서 바스락거리며 그의 신경을 긁어댔다. 화가 난 뭉크는 침대에서 갑자기 일어나 총을 가져오더니 카슈튼을 향해 발사했다. 이날에 대한 뭉크의 기억은 25년 후 〈초대받지 못한 손님〉에 고스란히 드러나 있다.

1930년대 초반 뭉크는 알코올 중독을 치료해 술을 입에도

에드바르 뭉크, 〈초대받지 못한 손님〉, 1932~1935,
캔버스에 유채, 75×100.5cm,
뭉크 미술관

대지 않았다. 하지만 25년 전의 뭉크는 달랐다. 그는 그날의 사고
도 술기운으로 인해 벌어진 사고로 기억했다. 〈초대받지 못한 손
님〉의 주방 식탁 위에는 술병이 잔뜩 널려 있다. 아마도 뭉크는
이미 과음한 상태다. 그는 창밖에 있는 사람을 향해 총을 겨누고
있다. 창밖에는 카슈튼 한 사람이 아니라 두 사람이 서 있다. 카슈
튼은 혼자 올 때도 있었지만 대체로 누군가를 데려왔다. 물론

그가 데려온 사람들은 대체로 비호감이라 뭉크의 기억에는 남아 있지 않았다.

다만 25년이 지난 기억임에도 뭉크는 그날 밤 불쾌했던 기억만은 또렷했다. 분이 가라앉지 않은 뭉크의 모습이 그대로 묘사되어 있다. 카슈튼의 장난기는 만화 캐릭터 같은 그의 모습에서 알 수 있다. 창밖에서 뭉크를 조롱하는 카슈튼은 허수아비처럼 아무 의미 없는 존재가 되었다.

뭉크는 생애 처음으로 마련한 오스고르스트란의 집에서 오래도록 편안한 휴식을 취하고 싶었다. 그러나 이곳은 두 번의 총기 사고로 휴식과는 어울리지 않는 장소가 되었다. 무엇보다 자신이 저지른 실수가 떠올라 더 이상 살 수가 없었다. 이후로 그는 마음의 불안과 현실의 모든 문제를 술로 해결하려 했고 결국 알코올 중독 상태에 놓이게 되었다. 이곳에서는 뭉크가 신체적, 정신적 건강을 예전처럼 회복하는 일이 불가능해 보였다. 뭉크는 좋아하던 오스고르스트란을 떠나기로 결심했다.

에바 무도치:
그저 그렇게 끝난 끝사랑

이상적인 사랑, 그러나

뭉크는 툴라와의 관계가 틀어지자 바로 1903년 영국인 바이올리니스트 에바 무도치Eva Mudocci를 만났다. 에바는 베를린에서 공부한 후 파리에 정착해 살던 중 소개로 뭉크를 만났다. 당시그녀는 친구 벨라 에드워즈와 함께 유럽 콘서트 투어 중이었다. 뭉크와 에바는 곧 친구이자 연인으로 발전했다. 에바는 재능있는바이올리니스트이며 뭉크와 가장 아름답고 이상적인 사랑을 나눈 여성이다. 이들은 이후 몇 년 동안 편지를 주고받으며 사랑을키워나갔다.

에바 무도치

 뭉크는 지긋지긋했던 툴라와의 사랑을 끝내고 한결 편안해
진 마음으로 에바를 만났다. 그가 에바에게 얼마나 설레었는지는
연애 초반 뭉크의 낯선 행동이 증명한다. 그는 에바에게 선물하
기 위해 그렇게나 싫어하던 꽃을 한 다발 사서 가슴에 안고 그녀
를 찾아갔다. 뭉크는 개성이 뚜렷한 에바가 자신의 작품에 순수
함과 에로틱한 힘을 불어넣을 진정한 뮤즈라고 생각했다.

 뭉크는 에바를 모델로 〈브로치〉를 제작했다. 에바의 풍성하
고 긴 머리카락이 자연스럽게 흘러넘치는 사랑스러운 초상화다.
이 작품은 뭉크가 사랑의 감정을 담아 부드러운 선을 사용한 것
이 특징이다. 그는 에바를 만나 다정한 시간을 보내면서 오랜만

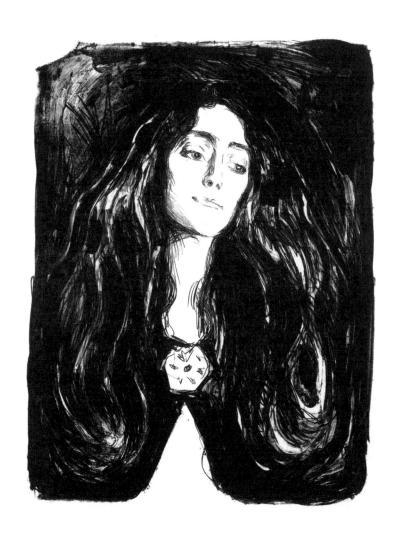

에드바르 뭉크, 〈브로치〉, 1903, 석판화,
60.8×46.8cm, 뭉크 미술관

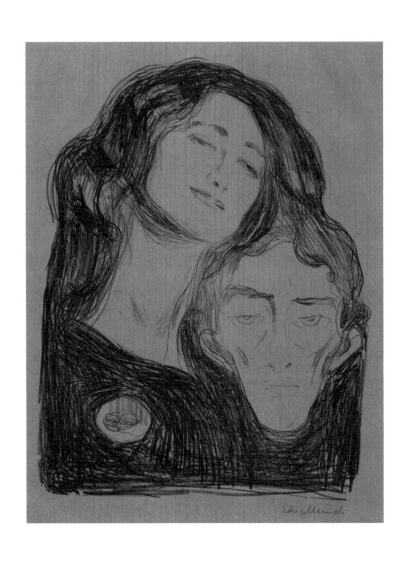

에드바르 뭉크, 〈살로메, 에바 무도치와 뭉크〉,
1903, 석판화, 39.5×30.5cm, 뭉크 미술관

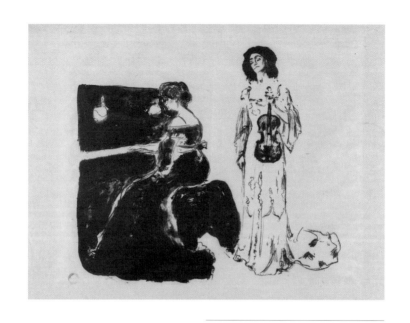

에드바르 뭉크, 〈바이올린 콘서트〉, 1903, 석판화,
48×56cm, 뭉크 미술관

에 안정감을 느꼈던 듯하다.

　　그러나 뭉크는 이번에도 에바와 연인 이상으로 가까워지는
것에는 자신이 없었다. 에바도 툴라와 마찬가지로 자신에게 집착
하게 될까봐 주저하고 망설였다. 뭉크의 머뭇거림으로 그들의 관
계는 더 이상 진척되지 않았다.

　　뭉크가 에바와의 연애를 더 발전시키지 못한 채 머뭇거리던
태도는 〈살로메, 에바 무도치와 뭉크〉에 잘 나타나 있다. 이 작품
에서 풍성한 머리카락에 부드러운 미소를 머금은 에바와 달리 뭉

크의 표정은 경직되어 있다. 이는 여성에 대한 뭉크의 내재된 불안과 두려움, 공포를 나타낸다. 에바가 풍성한 머리칼로 자신을 유혹하다 결국에는 옭아매는 것이 아닐까 두려워하는 뭉크의 모습이 잘 묘사되어 있다. 뭉크와 툴라의 관계는 끝이 났지만 뭉크의 마음 속에는 늘 두려운 여성 툴라가 자리 잡고 있었다.

뭉크와 에바의 관계는 처음에는 에로틱하게 시작되었다. 하지만 이내 절친한 친구가 되었다. 에바는 뭉크에게 이상적인 여성이자 뮤즈가 되었다. 뭉크와 에바는 1903년부터 그녀가 쌍둥이를 출산한 1909년까지 만남을 지속했다. 쌍둥이의 아버지로 뭉크가 지목되었으나 두 사람은 침묵으로 일관했다.

뭉크와 에바가 주고받은 편지를 보면 두 사람은 서로를 존중하며 신중하게 행동한 것으로 보인다. 이들이 나눈 감정은 사랑보다 우정에 더 가까웠다. 오랜 세월이 흐르고 뭉크의 70세 생일에 에바가 생일을 축하하는 축전을 보냈을 때 보여준 뭉크의 반응에서 이를 확인할 수 있다. 그는 옛 연인에게 축하 편지를 받아서 떨린다기보다 그저 잠시 추억에 잠겼을 뿐이다.

한편 2012년 에바의 손녀가 뭉크와의 친자 확인을 위한 DNA 검사를 받을 의사가 있음을 밝혀 노르웨이 언론에 대서특필된 바 있다. 그때까지도 뭉크는 자식이 없는 것으로 알려져 있었기 때문에 언론의 관심은 당연한 것이었다. 그러나 세간을 떠들썩하게 했던 세계적인 화가 뭉크의 친자 확인 검사는 흐지부지 없었던 일이 되었다. 뭉크의 자식은 오직 그의 작품들뿐이다.

기록에서 사라진 여인들

뭉크는 에바 무도치 이후 몇몇 모델들과 염문을 뿌렸다. 그러나 정작 그 모델들에 관한 기록은 별로 없다. 뭉크는 일기든, 메모든, 스케치든 방대한 기록물을 남겼으므로 말년의 기록이 별로 없다는 사실은 의외다.

사실 뭉크가 남긴 기록이 없었던 것은 아니다. 말년에 그가 남긴 기록은 막냇동생 잉게르에 의해 상당수가 삭제되었다. 뭉크가 사망하자 잉게르는 그의 유일한 유족으로 뭉크의 유산과 작품, 기록물들에 대한 모든 권한을 위임받았다. 그녀는 이를 정리하는 과정에서 오빠의 감추고 싶은 사생활이 드러나는 기록들을 아무도 볼 수 없게 정리하기 시작했다. 상당히 아쉬운 대목이다. 그래서 뭉크가 말년에 어떤 여성들과 관계를 맺고 어떤 감정을 느꼈는지는 오직 작품을 통해서만 유추할 수 있다.

뭉크가 만났던 여성은 밀리와 툴라처럼 지독한 사랑의 끝을 보여준 여인도 있고 다그니처럼 아련함을 남긴 여인도 있다. 뭉크는 많은 여성을 만났고 그중에는 하룻밤을 위한 만남도 있었다. 그의 여성 관계는 건전하다고 말할 수 없다. 다만 뭉크는 자신이 만난 여성들을 작품으로 기억했다.

뭉크의 입장에서 밀리는 지독히도 냉정한 여인이었고 툴라는 잔인한 악연의 여인이었다. 두 사람에 대한 이러한 평가는 철저히 뭉크의 기록, 뭉크의 시각에 따른 것이다. 다른 시각에서 이

들을 본다면 어떨까? 남성 중심의 19세기 사회에서 이 여성들은 사회의 규율과 편견을 넘어 자신의 사랑에 최선을 다한 여인들이다. 따라서 뭉크의 작품들도 그의 시각을 넘어 남성과 여성을 평등하게 보는 관점에서 본다면 완전히 새롭게 해석될 수 있을 것이다.

STARRY NIGHT

EDVARD MUNCH

IV

생의
프리즈

인생 교향곡

프리즈frieze는 건축용어로 지붕 아래 건물 윗부분을 장식하는 띠 모양의 조각이나 그림을 말한다. 뭉크는 1892년 베를린 전시에서 천장 바로 아래에 띠 형태로 작품을 전시한 바 있다. 그는 후에 린데 가문을 위한 《린데 프리즈》, 오슬로 대학교 강당을 위한 《오슬로 대학 프리즈》, 초콜릿 공장을 위한 《프레이아 프리즈》 등으로 프리즈 전시 방식을 확대했다.

뭉크는 1893년 베를린 전시에서 처음으로 《생의 프리즈The Frieze of Life》를 선보였다. 최초의 《생의 프리즈》는 사랑 섹션 여섯 점, 즉 〈목소리〉, 〈키스〉, 〈뱀파이어〉, 〈마돈나〉, 〈질투〉, 〈절규〉로

구성되었다. 이 전시를 주최한 것은 막스 리베르만Max Liebermann 이었다. 리베르만은 뭉크를 아낌없이 지원하고 후원해 준 인물 이다.

1902년 리베르만은 뭉크에게 베를린 전시에 10년 전 수모 를 안겼던 작품들도 포함하라고 권했다. 뭉크는 그의 권유대로 《생의 프리즈》 22점을 전시했고 전시는 대단한 성공을 거두었 다. 그는 "이제 고생은 끝이다. 이제야 새로운 삶의 희망이 보인 다."며 그날의 감동을 기록했다.

> 《생의 프리즈》의 그림들이 내 작품들 중 가장 중요한 것은 아 닐지라도, 나는 그것들 중 하나가 가장 중요한 작품이라고 생 각한다.
> 이 작품들은 노르웨이에서 결코 이해받지 못했다.
> 오히려 독일에서 큰 호응과 평가를 받았다.
> 《생의 프리즈》는 1902년 명예의 자리를 배정받아 많은 사랑 을 받았다.
> — MM N 34, 1904~1918년 메모 (2024-4-29)

베를린은 뭉크에게 제2의 고향 같은 곳이었다. 뭉크는 1892년 베를린에서 전시를 철수한 지 꼭 10년 만에 금의환향했 다. 처음 뭉크를 불러들인 것도 베를린이었고, 10년 후 다시 《생 의 프리즈》 전을 기획하고 그를 초대한 것도 베를린이었다. 《생

의 프리즈》 전시는 베를린, 라이프치히에 이어 코펜하겐, 오슬로, 프라하에서도 열렸다. 이후 30여 년간 뭉크는 《생의 프리즈》 전시 형태를 보완, 완성해 나갔다.

뭉크가 《생의 프리즈》를 구성하게 된 것은 우연한 발견 덕분이었다. 그는 여러 도시에서 순회전을 열면서 그림들을 한꺼번에 늘어놓고 보는 일이 많았다. 그러다 앞뒤로 어떤 작품이 놓이는가에 따라 작품들 사이의 관계가 달라진다는 사실을 알게 되었다. 작품을 걸어두는 순서를 달리하니 작품들 사이에서 새로운 이야기가 생겨났다. 이것이 《생의 프리즈》의 시작이다. 뭉크는 《생의 프리즈》 전시에서는 작품에 프레임을 두르지 않았다. 왜냐하면 황금색 프레임을 두르면 그 작품의 이야기가 프레임 안에 갇히게 되어 다른 작품들과 어울려 이야기를 만들어내지 못한다고 생각했기 때문이다.

> 어느 날 작품들을 한 곳에 모아보니 각각의 그림이 서로 연결되어 있음을 느꼈다.
> 작품들이 나란히 배치되자 즉시 음표가 되고 서로 어울려 하나의 교향곡이 되었다.
> 그러다 프리즈를 그리게 되었다.
> ― MM N 46, 1930~1934년 메모 (2024-6-10)

뭉크는 자신의 작품을 하나씩 보여주는 것보다 여러 작품을

모아 보여주는 것이 대중들이 작품을 이해하는 데 도움이 될 거라고 생각했다. 뭉크는 각각의 작품을 하나의 음표로 생각했다. 그래서 여러 음표가 모여 위대한 화성을 이루고 마침내 교향곡으로 완성된다고 믿었다. 《생의 프리즈》는 이렇게 탄생한 뭉크의 인생 교향곡이다.

《생의 프리즈》를 읽는 순서

《생의 프리즈》는 4개의 벽면을 각각 사랑의 씨앗, 사랑의 개화와 소멸, 불안, 죽음으로 구성한다. 뭉크는 《생의 프리즈》를 '삶, 사랑, 죽음에 관한 시'로 정의하면서 이 전시가 인간의 삶 전체를 관통한다고 설명했다.

《생의 프리즈》가 열리는 갤러리들은 공간의 크기, 모양, 출입문 위치 등이 달랐다. 전시장 4개의 벽면에 배치되는 《생의 프리즈》 전시 방식은 그래서 가변적이었다. 각 벽면에 걸리는 작품의 개수와 순서가 약간씩 변하기도 하고 작품의 배치도 달라지곤 했다.

예를 들면 1903년 라이프치히 전시에서는 '사랑의 씨앗'에 속하는 〈마돈나〉가 '사랑의 개화와 소멸' 쪽에 걸렸다. 또 〈여인의 세 시기: 스핑크스〉는 비슷한 구성의 〈생명의 춤〉으로 대체되기도 했다. 《생의 프리즈》는 고정된 전시 구성이 아니다. 그때그때

전시장 크기와 전시 출품 상황과 조건에 따라 구성이 변할 수 있다. 이러한 구성의 가변성은 《생의 프리즈》의 탄생 기원이자 전략이 되었다.

뭉크에게 사랑은 오스고르스트란 해변에서 함께 춤을 추자고 제안하는 밀리의 목소리에서 시작되었다. 그리고 밀리를 볼 때마다 뭉크에게는 참을 수 없는 욕망이 일었다. 그것은 황홀하면서도 끔찍한 느낌이었다. 이후 밀리와의 육체적 사랑은 〈키스〉로, 순탄치 않은 사랑의 고통은 〈뱀파이어〉로, 성을 넘어서는 사랑은 〈마돈나〉로, 사랑을 잃은 감정은 〈절망〉과 〈절규〉로 탄생했다. 뭉크의 작품들은 《생의 프리즈》 안에서 그의 사랑이 진행되는 과정을 보여준다. 덕분에 많은 이들이 《생의 프리즈》 전시를 통해 뭉크의 사랑과 인생의 과정에 공감할 수 있었다.

사랑의 씨앗

사랑은 목소리로부터 시작되었다

〈여름밤의 꿈, 목소리〉는 뭉크와 밀리가 전나무와 자작나무 가득한 숲속에서 나눈 사랑의 장면을 회상한 것이다. 아름다운 밀리는 부드러운 달빛 속에서 더 빛났다. 곧게 뻗은 전나무와 달빛 기둥, 그리고 혼자 서 있는 밀리가 이루는 강한 수직 구성은 나약했던 뭉크의 존재를 더욱 부각시킨다. 뭉크가 밀리를 처음 만났을 때 뭉크는 떨리고 설렜다. 그러나 훗날 밀리를 회상한 그림 속에는 설렘이라는 순수한 감정은 사라지고 후회의 감정만 남았다. 수치심 때문에 뭉크는 나무와 달빛 뒤로 숨어버렸다.

〈여름밤의 꿈, 목소리〉의 달빛 기둥은 뭉크의 사랑 공식 가

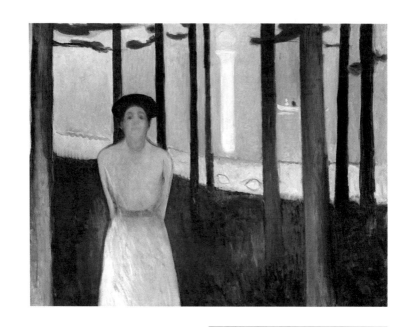

에드바르 뭉크, 〈여름밤의 꿈, 목소리〉, 1893,
캔버스에 유채, 90×119cm, 뭉크 미술관

운데 하나다. 세상에 드러낼 수 없는 첫사랑을 시작한 뭉크는 사
람들의 눈을 피해 밀리를 만나야 했다. 달빛 기둥은 에로틱한 상
징물로서 밀리와의 만남 장면에 늘 나온다. 그것이 상징하는 것
은 육체적 충동, 비이성, 무의식의 쾌락이다. 뭉크는 처음 경험한
이 쾌락의 감정을 떨칠 수 없었다.

어둠, 숲속, 달빛 아래

뭉크와 밀리의 사랑은 세상에 드러나서는 안 되는 은밀한 것이었다. 그들은 어둠, 숲속, 달빛 아래에서 남몰래 만났다. 두 사람의 위험한 관계는 〈키스〉에 드러난다. 두 남녀는 창가 커튼 뒤에 숨어 몰래 키스를 나눈다. 가장 떨리고 벅찬 순간이지만 절대 들켜서는 안 된다는 듯 둘은 창가에서 살짝 떨어져 있다. 두 사람의 머리는 구분이 어려울 정도로 하나가 되었다.

〈키스〉에 그려진 창틀을 볼 때 이곳은 프랑스 생 클루에 있는 뭉크의 방이다. 뭉크와 밀리의 연애는 6개월 만에 끝났지만 그는 생 클루에서도 그녀에 대한 생각을 떨칠 수 없었다. 밤이 찾아왔다. 창밖으로 보이는 풍경은 밝고 활기차다. 그러나 거리를 오가는 사람들의 시선을 피하기 위해 뭉크와 밀리는 방에 불도 켜지 못했다. 뭉크는 부끄러웠던 1885년 여름밤의 기억을 1892년이 되어서야 끄집어낼 수 있었다.

첫사랑의 아픈 기억은 오랫동안 뭉크를 괴롭혔다. 그는 서툴지만 강렬했던 첫사랑의 기억을 30년에 걸쳐 풀어놓았다. 특히 〈키스〉는 회화와 판화본으로 여러 차례 변주했다. 뭉크에게 첫사랑은 달콤하고 아련하게 기억되는 추억이 아니었다. 그것은 불륜을 저질렀다는 사실 때문에 오히려 수치스럽고 파괴하고 싶은 과거의 행적이었다.

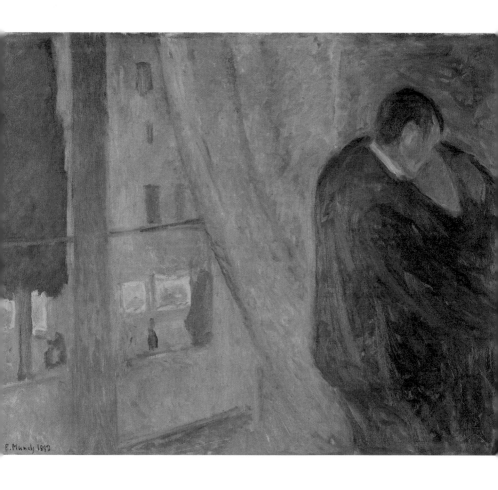

에드바르 뭉크, 〈키스〉, 1892, 캔버스에 유채,
73×92cm, 뭉크 미술관

이토록 도발적인 마돈나라니

'마돈나Madonna'는 귀부인에 대한 존칭으로 쓰이는 이탈리아 말이다. 그것은 중세를 지나오면서 성모 마리아를 지칭하는 말로 변화되었다. 서양 미술사에서 마돈나는 성스러운 여성으로 재현되며 대체로 아기 예수와 함께 등장한다.

서양 미술사에서 마돈나가 가슴을 드러내는 경우는 단 하나, 아기 예수에게 모유를 먹일 때뿐이다. 가슴을 드러낸 '수유하는 성모상'은 14세기에 유행했다. 당시 귀족들은 시골에 있는 유모에게 아이를 맡겨 키우게 했는데, 당시에는 영유아 사망률이 매우 높았다. 이러한 현실에서 영양분이 가득한 어머니의 모유는 면역력을 높여 아이를 지킬 수 있는 최선의 선택이었다. 수유하는 성모상은 바로 그 중요한 모유 수유를 장려하기 위해 그려진 그림이다.

그러나 뭉크의 마돈나는 성스러운 성모 마리아가 아니다. 〈마돈나〉의 여인을 성모 마리아로 볼 근거는 머리 뒤 붉은 후광뿐이다. 뭉크의 마돈나는 가슴을 드러내 보이고 있으며 관능적 시선으로 관람객을 바라보고 있다. 그녀는 에로티시즘을 나타내는 관능적 성모상이다.

뭉크는 다그니를 모델로 〈마돈나〉를 다섯 점이나 제작했으며 1895년부터 1902년까지 여러 점의 판화로도 제작했다. 뭉크는 판화를 전문적으로 배우지 않았기 때문에 판화의 전통에 얽매

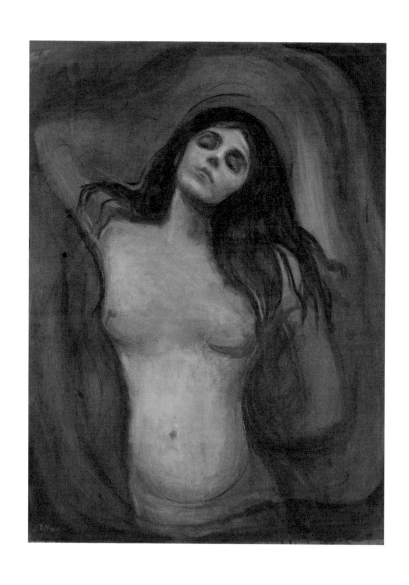

에드바르 뭉크, 〈마돈나〉, 1894~1895, 캔버스에
유채, 91×70,5cm, 노르웨이 국립미술관

한스 멤링, 〈아기 예수에게 젖을 먹이는 성모〉,
1487~1490, 목판에 유채, 지름 17.4cm,
개인 소장

이지 않았다. 오히려 판화에 유화에는 없는 새로운 요소들을 새기기도 했다. 그렇게 뭉크는 판화를 통해 자신이 표현하고자 하는 것을 드러냈다.

뭉크는 〈마돈나〉의 석판화 테두리에 유화에는 없는 태아와 정자 모양의 생명체를 추가했다. 이 두 가지는 〈마돈나〉의 의미를 더욱 복잡하게 만들었다. 정자는 잉태를 상징하고, 해골 형상의 태아는 죽음을 상징한다. 이는 마돈나의 운명을 축약해 보여준

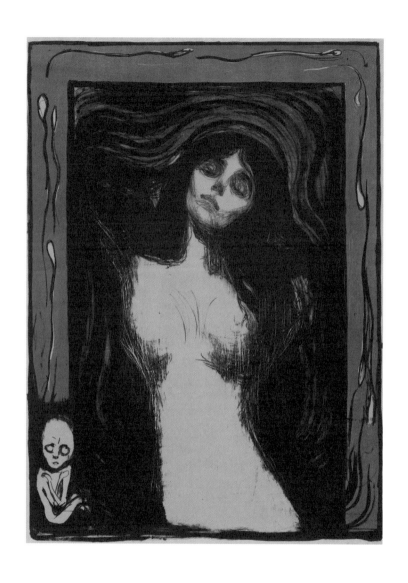

에드바르 뭉크, 〈마돈나〉, 1895, 석판화,
65.5×48.5cm, 개인 소장

다. 뭉크는 말씀으로 잉태한 수태고지 도상부터 죽은 아들을 안고 있는 피에타 도상까지 한 화면에 담아낸 것이다.

　　뭉크는 사랑, 관능, 죽음이 공존하는 마돈나를 창조하고자 했고, 그 결과 임신, 출산, 죽음의 순간을 한 화면에 담은 복잡한 〈마돈나〉가 태어났다. 뭉크의 마돈나는 종교를 초월해 완전히 자유로운 존재로 거듭났다. 성스러움과 관능적인 매력을 동시에 지닌 다그니는 뭉크가 만든 새로운 마돈나 그 자체였다.

　　뭉크는 한때 뮤즈이자 오랜 친구 다그니가 살해되었다는 소식에 큰 충격을 받았다. 에머리크는 조지아의 수도 트빌리시의 호텔에서 다그니를 살해한 후 자살했다. 조지아의 부유한 젊은이와 아름다운 유부녀와의 불륜과 살해, 자살 사건은 당시 노르웨이의 최대 가십거리였다.

　　뭉크는 마지막 선물로 다그니의 추도사를 기고했다. 그는 다그니를 자신에게 영감을 준 뮤즈로 소개하고 그녀의 문학적, 음악적 역량과 영향력을 언급했다. 이는 뭉크가 다그니를 독립된 음악가, 문학가로 인정했음을 의미한다. 뭉크에게 다그니는 관능과 성스러움이 공존하는 유일한 여성이었다. 그에 의해 다그니는 성을 넘어서는 마돈나의 이미지로 다시 태어났다.

사랑의
개화와 종말

사랑은 재만 남기고

《생의 프리즈》두 번째 벽면을 장식하는 〈재〉, 〈뱀파이어〉, 〈질투〉, 〈멜랑콜리〉 등은 사랑과 고통에 관한 이야기다. 이 작품들은 뭉크의 사랑이 남긴 아픈 기억에 관한 그림들이다.

〈재〉는 첫사랑 밀리와 숲속에서 나눈 사랑에 관한 이야기다. 전나무가 빽빽한 숲속에 두 사람이 있다. 화면 아래의 남성은 고개를 숙이고 있고 여성은 옷이 흐트러진 채 앞을 바라보고 있다. 여성은 옷을 추스리는 중이고 남성은 머리를 감싸고 후회하는 중이다. 뭉크는 불타오르던 사랑이 재가 된 순간을 그렸다. 그의 작품 중에는 사랑의 환희와 수치심이라는 서로 다른 감정이

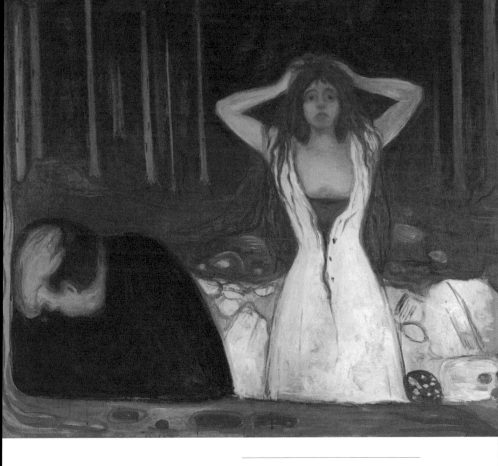

에드바르 뭉크, 〈재〉, 1895, 캔버스에 유채,
141×120.5cm, 노르웨이 국립미술관

공존하는 그림들이 많다. 뭉크는 밀리와 처음 사랑을 나눴던 기
억을 '굴욕감, 엄청난 피로와 슬픔'으로 기록했다. 따라서 화면 아
래 머리를 감싸고 후회로 괴로워하는 남자는 뭉크 자신이다.

　밀리는 뭉크보다 세 살 연상이었으며 돈도 경험도 더 많았

다. 두 사람 사이 사랑의 주도권은 늘 그녀에게 있었다. 이런 관계에서 여성은 능동적이고 남성은 수동적이다. 우뚝 서 있는 여성이 고개 숙인 남성을 지배한다. 〈재〉는 바로 뭉크와 밀리의 힘의 역학 관계에 관한 이야기다. 두 사람 사이의 뒤바뀐 힘의 역학 관계는 전통적인 성 역할의 변화를 의미하기도 한다.

밀리와 사랑을 나눈 후 뭉크에게는 두려움과 죄책감이 몰려왔다. 때문에 이 작품에는 공허함, 나약함, 두려움, 욕망, 수치심, 절망뿐이다. 그는 밀리와 사랑에 빠진 이후 원인 모를 슬픔에 빠졌다. 그에게 남은 것은 깊은 후회뿐이었다. 그리고 후회는 두려움으로, 공포로 변했다. 아픈 상처만을 남긴 밀리와의 사랑은 입안에 재를 한가득 머금은 듯 뒷맛이 썼다.

뱀파이어, 두려움의 실체

뭉크의 〈뱀파이어〉는 사랑과 고통을 담은 작품으로 원래 제목은 '사랑과 고통'이었다. 뭉크의 첫사랑은 그에게 사랑의 환희와 더불어 훨씬 더 큰 고통을 안겨주었다. 다만 이 작품의 모델은 첫사랑 밀리가 아니라 다그니이거나 붉은 머리카락을 지닌 또 다른 모델이다. 여자의 흘러내린 붉은색 머리카락은 곧 피를 의미한다. 붉은 머리카락은 메두사의 뱀 형상을 한 머리카락을 상징하는 것으로 남성을 옭아매 질식시키는 속성을 보여준다.

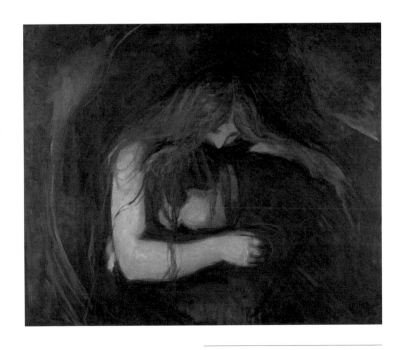

에드바르 뭉크, 〈뱀파이어〉, 1895, 캔버스에 유채,
77.5×98.5cm, 뭉크 미술관

 핀란드 작가 아돌프 파울이 베를린에 있는 뭉크의 작업실을 방문한 적이 있다. 그곳에는 길고 붉은 머리카락의 모델이 있었다. 뭉크는 아돌프에게 모델 옆에 무릎을 꿇고 그녀에게 기대보라고 요청했다. 그가 시키는 대로 하자 뭉크는 이번에는 모델에게 아돌프 위로 머리를 숙이라고 지시했다. 그 순간 아돌프의 목과 얼굴로 여성의 빨간 머리카락이 흘러내렸다. 아돌프는 후에 이날의 기억을 자세히 기록했는데, 갑작스럽게 목 뒤로 흘러내린

머리카락이 기분 나쁠 정도로 섬뜩했다고 했다.

뭉크는 붉은 머리카락이 쏟아지는 바로 그 순간을 그림으로 남겼다. 〈뱀파이어〉는 그렇게 우연히 탄생했다. 완성된 작품을 보고 스트린드베리는 빨간 머리카락에 대해 "사랑하는 연인 앞에 무릎 꿇은 사람 위로 떨어지는 비"라고 설명하며 이는 '고통을 동반하는 사랑'이라고 했다.

〈뱀파이어〉는 뭉크 자신의 두려움일 뿐 아니라 19세기 말 남성들이 느끼는 집단적 두려움의 표현이었다. 프시비셰프스키는 이 작품 속 여성에 대해 "날카로운 이빨로 남자의 목을 물어뜯고 억제할 수 없는 욕망의 힘으로 남자를 움켜쥐고 질식시킬 것이다."라고 평했다. 그의 평처럼 그녀가 남자의 목덜미를 물어뜯자 붉은 머리카락이 검붉은 피처럼 뚝뚝 쏟아져 내린다. 뭉크는 여성을 열망하면서도 자신을 파괴할 수 있는 두려운 존재로 만들었다.

유년의 기억에 첫사랑을 더하다

〈생명의 춤〉에는 왼쪽부터 흰색, 붉은색, 검은색 옷을 입은 여성이 차례로 등장한다. 이들이 입은 옷 색깔은 각각 순수, 열정, 죽음을 상징한다. 이 작품을 이해하려면 색채의 상징뿐 아니라 뭉크의 유년기, 첫사랑, 그리고 권총 오발 사고에 대해 알아야 한

에드바르 뭉크, 〈생명의 춤〉, 1925, 캔버스에 유채,
143×208cm, 노르웨이 국립미술관

다. 뭉크는 한 화면에 여러 기억을 복합적으로 연결시켰다. 이런
복잡한 관계 때문에 이 작품을 이해하기란 여간 어려운 일이 아
니다.

　한여름 밤 축제가 벌어지는 오슬로의 밤 풍경은 뭉크의 유
년 시절의 기억으로 거슬러 올라간다. 뭉크는 열세 살 무렵 결핵

을 앓은 적이 있었다. 기침과 고열, 발작으로 밤새 피를 토한 후 기적적으로 깨어난 뭉크는 다음 해 휴가지에서 여름 축제를 즐길 수 있었다. 병을 말끔히 털어낸 뭉크는 춤을 추며 해변을 뛰어다녔다.

〈생명의 춤〉은 뭉크가 유년 시절에 경험했던 해변의 무도 축제가 모티브다. 이 축제는 끔찍한 병에서 회복된 뭉크가 새롭게 맛본 달콤한 인생이었다. 그 달콤한 기억은 뭉크가 꽃을 그려넣을 정도로 아름다웠다. 하얀 옷을 입은 여성 바로 옆에 꽃이 수줍게 살랑거린다. 사실 뭉크 작품에서는 쉽게 꽃을 볼 수 없다. 왜냐하면 그는 꽃을 보는 순간 죽음이 떠올라 꽃을 싫어했기 때문이다. 그래서 뭉크는 다른 작품에서는 꽃이 풍성했던 오스고르스트란 해변을 풀만 가득한 길로 그렸다. 그러나 건강을 회복하고 휴가지에서 만난 세상은 너무나 아름다웠다. 공기는 달콤했고 살랑 부는 바람은 코끝에 기분 좋게 닿았다. 뭉크는 그 순간만큼은 꽃을 살필 여유가 있었다. 〈생명의 춤〉은 뭉크의 작품 가운데 가장 생명력이 넘치는 작품이다.

〈생명의 춤〉에서 춤을 추는 여성들의 움직임은 휘날리는 머리카락과 치맛자락의 살랑거림으로 표현되었다. 뒤쪽에 있는 사람들의 춤추는 모습은 활기가 넘친다. 특히 왼쪽에 있는 여성은 머리카락이 바람에 휘날릴 정도로 그 순간을 즐기고 있다. 가운데 붉은 옷을 입은 여성과 춤을 추고 있는 사람은 바로 뭉크다. 그들은 지금 막 빙그르르 춤을 추고 돌아섰다. 여인의 붉은 치마가

파도처럼 뭉크의 검은 양복바지를 감싸고 있다. 두 사람은 하나가 되었다.

즐겁고 생기 넘치게 춤추는 다른 사람들과 달리 뭉크와 양옆의 여성들은 몸과 표정이 굳어 있다. 특히 검은 옷을 입은 여성은 근심 가득한 얼굴로 아무런 움직임 없이 서 있다. 이들은 밀리와 툴라다. 지독한 첫사랑의 주인공이었던 밀리는 하얀 옷과 붉은 옷을 입은 순수와 열정을 상징하는 여성으로 그려졌다. 한편 뭉크를 지독히도 쫓아다녔던 툴라는 검은 옷을 입은 죽음을 상징하는 여성으로 그려졌다. 뭉크를 지독한 괴로움에 빠뜨렸던 인연은 그의 인생에서 오직 밀리와 툴라뿐이다. 툴라는 권총 오발 사고로 그에게 죽음에 대한 두려움과 손가락의 장애까지 남겨주었다. 뭉크는 〈생명의 춤〉에서 첫사랑 밀리와의 아픈 추억과 자신을 스토킹하던 툴라와의 쓰디쓴 기억을 모두 통합시켰다.

〈생명의 춤〉은 뭉크의 유년 시절에 대한 기억, 첫사랑의 설레임, 지독한 인연과의 기억들이 스쳐가는 주마등처럼 표현되었다.

입센과 뭉크의 만남

〈여인의 세 시기: 스핑크스〉는 〈생명의 춤〉과 구성이 유사하다. 다만 〈생명의 춤〉에 있던 춤추던 사람들이 〈여인의 세 시기:

에드바르 뭉크, 〈여인의 세 시기: 스핑크스〉, 1895,
캔버스에 유채, 164×250cm,
베르겐 라스무스 마이어 컬렉션

스핑크스〉에서는 사라졌다. 또 여성들의 자세와 옷차림에도 많
은 변화가 있다. 순수한 여인은 바깥을 향해 걸어나가려 하고, 사
랑에 빠진 여인은 옷을 입지 않고 있다. 죽음을 상징하는 여인은
검은 옷이 배경에 녹아들어버렸다. 〈생명의 춤〉 가운데에서 춤을
추던 뭉크는 화면 오른쪽으로 위치가 바뀌었다. 그와 여성들 사
이에 있는 나무 상자는 마치 관처럼 보여 죽음을 떠오르게 한다.

〈여인의 세 시기〉는 스핑크스라는 부제처럼 여인을 인생의
흐름에 따라 순수한 여성, 관능적인 여성, 죽음을 상징하는 여성

세 개의 단계로 그린 것이다.

　뭉크는 1895년 블롬크비스트에서 〈여인의 세 시기: 스핑크스〉를 포함하는 《생의 프리즈》 전시회를 열었다. 그러나 선정적이며 문제가 많은 전시라고 소문이 나는 바람에 뭉크는 실의에 빠졌다. 그런 뭉크에게 어느 날 헨리크 입센Henrik Ibsen이 찾아왔다.

　입센은 유독 한 작품에 관심을 보였다. 바로 〈여인의 세 시기: 스핑크스〉였다. 뭉크는 그에게 "여인들은 각각 꿈꾸는 여인, 향락적인 여인, 수녀인 여인"이라고 설명했다. 입센은 오른편 구석으로 밀려난 남성의 존재에 관심을 보였다. 그 남성은 바로 뭉크 자신이었다. 밀리와의 첫사랑에 많은 상처를 받은 뭉크는 관 속에 누운 모습으로 죽음을 상징하는 여성 곁에 등장한다.

　입센은 "앞으로 적도 많겠지만 팬도 많이 얻게 될 거요."라는 말로 뭉크를 위로했다. 그는 이 작품에 영향을 받아 마지막 희곡 『우리 죽은 자들이 깨어날 때』를 쓰기도 했다. 뭉크는 나중에 흰옷을 입은 여성과 누드 상태인 여성을 입센의 희곡에 등장하는 이레네와 마야로 설명하곤 했다. 노르웨이를 대표하는 입센과 뭉크는 이렇게 서로 영감을 주고받았다.

다시 파리로!

블롬크비스트의 《생의 프리즈》 전시에 대한 평가는 비난 일색이었다. 물론 전시도 별로 흥행하지 못했다. 고국에서 좋은 평가를 얻지 못한 뭉크는 1896년 파리로 거처를 옮겼고, 그 후 베를린과 파리를 오가며 살았다. 뭉크는 몇 년 전 스캔들로 베를린에서 유명인사가 되었지만 작품은 1년에 겨우 한두 점 파는 정도에 불과했다. 파리 생활은 여전히 궁핍했다.

뭉크는 형편이 좋지 못했지만 늘 큰 스튜디오가 딸린 집을 임대했다. 큰 집이 필요했던 이유는 작품 때문이었다. 그는 작품을 자식처럼 아꼈다. 그래서 작품을 팔았다가도 다음 날 찾아가 다시 돌려 달라고 빌기 일쑤였다. 그리고 어쩌다 작품을 돌려받으면 그냥 다락에 처박아두었다. 뭉크는 그저 자식 같은 작품이 자신의 곁에 있다는 사실에 안도했다. 그는 아무렇게나 방치하더라도 모든 작품을 곁에 두어야 했기에 큰 집이 필요했다. 이는 너무 어렸을 적에 엄마와 헤어진 경험에서 온 분리불안 때문이었다.

그림은 안 팔리고 월세 임대료는 자꾸 밀리는 날이 계속되었다. 어느 날 집주인은 밀린 집세를 받으려 문 앞에 진을 치고 앉아 뭉크가 나오기만을 기다렸다. 이를 눈치챈 뭉크는 절대 내려가고 싶지 않았지만 그럴 수도 없었다. 하필 그날이 작품들을 살롱에 출품해야 하는 날이었기 때문이다.

뭉크는 고민 끝에 2층에서 작품을 던져버렸다. 그의 친구들은 그 작품을 주위 마차에 실었다. 흙바닥에 작품을 던지다 보니 작품 표면에 흙이 묻기도 하고 찢어지기도 했다. 이때 〈여인의 세 시기: 스핑크스〉로 추정되는 작품도 가운데 구멍이 났다.

당시 프랑스 임대차법에 따르면 해당 임대 가구의 밖에 있는 재산에 대해서는 집주인이 함부로 재산권을 주장할 수 없었다. 뭉크는 이 법을 이용해 무사히 작품을 지켜내고 집에서 탈출할 수 있었다. 그는 마차에 타자마자 아까 던져서 구멍 난 캔버스를 접착제로 메우며 살롱으로 향했다. 어렵게 지켜낸 작품들은 살롱에 무사히 출품되었다. 이렇게 힘들게 출품했건만 그의 작품은 좋은 평가를 받지 못했다.

뭉크, 동병상련을 느끼다

〈멜랑콜리〉는 뭉크의 동료 야페 닐센Jappe Nilssen이 오스고르스트란 해안가에 앉아 수심에 잠긴 듯 손으로 턱을 받치고 있는 장면이다. 해안가는 뱀처럼 구불거리는 선으로 표현되어 있다. 이 구불거리는 선은 갈 곳을 몰라 방황하는 닐센의 마음을 그린 것이다. 뭉크는 노을이 지는 하늘을 배경으로 닐센의 무기력한 모습을 담았다.

작품을 자세히 보면 닐센만 있는 것이 아니다. 해안을 따라

에드바르 뭉크, 〈멜랑콜리〉, 1891, 캔버스에 유채,
72×98cm, 개인 소장

저 멀리 부둣가에 한 커플이 서 있다. 그곳엔 닐센이 짝사랑한 오
다가 남편 크로그와 함께 배를 기다리고 있다. 크로그 부부는 배
를 타고 섬에 있는 자신들의 보금자리로 들어갈 것이다.

오다와 크리스티안은 크리스티아니아 보헤미안 그룹의 핵
심 구성원이다. 오다는 크로그의 미술 수업을 들으며 제자로서

그를 처음 만났다. 자유연애를 추구하는 크리스티아니아 보헤미안 그룹에서는 사랑, 연애, 질투, 불륜에 구분이 없었다. 결혼 후에도 크로그, 오다, 예게르는 자유연애를 주장하며 사회적 제약이 없는 연애를 즐겼다.

오다의 사랑은 여기서 그치지 않았다. 그녀는 다시 열 살 연하의 닐센에게 추파를 던졌다. 사실 오다가 닐센을 유혹한 것은 사랑의 감정 때문이 아니었다. 그저 남편과 예게르에게 상처와 모욕감을 주기 위해 닐센을 이용한 것이다.

닐센은 오다의 그런 마음을 알지 못했다. 그는 오다를 운명적인 사랑이라 생각했다. 순진한 닐센은 크리스티아니아 보헤미안 그룹이 권장하는 자유연애가 맞지 않는 사람이었다. 그는 오다만을 사랑한 순정남이었다. 사랑하는 여인이 남편과 함께 멀어져가는 모습을 지켜보는 닐센의 심정은 참담했다. 그러나 그가 할 수 있는 일은 아무것도 없었다.

닐센의 그 심정을 뭉크는 너무나 잘 알고 있었다. 뭉크 역시 그처럼 사랑해선 안 될 사람을 사랑했었기 때문이다. 뭉크 역시 밀리와의 사랑을 정리했다고 믿었지만 카를 요한 거리에서 다시 밀리를 보자 오래전에 느꼈던 감정이 되살아나 마음이 요동쳤던 기억이 떠올랐다.

〈멜랑콜리〉의 감정은 뭉크가 어느 날 해안가를 걷다 갑자기 깨달은 것이었다. 돌 틈 사이로 탄식과 속삭임이 들렸고 하늘은 잿빛이 되었다. 뭉크는 만사가 허무했고 갑자기 죽음이 떠올랐

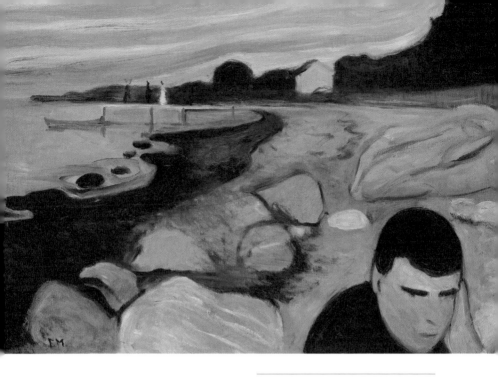

에드바르 뭉크, 〈멜랑콜리〉, 1892, 캔버스에 유채,
64×96cm, 노르웨이 국립미술관

다. 그리고 선창가에 서 있는 세 사람이 보였다. 남자와 여자 그리
고 어깨 위에 노를 둘러멘 남자. 뭉크는 흰 옷을 입은 여성이 밀리
라고 착각했다. 그러나 흰옷을 입은 여성은 밀리가 아니라 오다
였다.

　　뭉크는 닐센을 맨 오른쪽에 배치하고 크로그 부부를 저 멀
리 배치함으로써 그들 간의 심리적 거리를 강조했다. 사실 이들
사이의 거리는 급격한 원근법으로 표현한 것보다 더 멀었다. 한
공간에 존재하던 두 개의 다른 감정은 기름과 물처럼 절대 섞이

지 않았다. 사랑하는 여인에게 다가가지 못해 절망에 빠져 우울한 닐센은 뭉크 자신이었다.

〈멜랑콜리〉가 1891년 오슬로에서 전시되자 또 많은 사람이 비난을 퍼부었다. 이번에도 완성작이 아니라 초벌이나 습작이 아니냐는 악평이 많았다. 그러나 오직 크로그만이 이 작품을 극찬했다. 그는 "이 작품처럼 색채가 울려 퍼지는 작품을 본 적이 있는가?"라며 노르웨이의 상징주의 그림으로 인정했다. 그러나 크로그는 이 작품에 하나의 점으로 서 있는 사람이 자신인 줄 몰랐다. 그리고 뭉크와 자신이 그렇게 멀어질 줄도 몰랐다.

불안

〜

뭉크의 첫 번째 절규 〈절망〉

1890년대 초반 과도한 음주와 잦은 병치레, 절제되지 않은 생활 습관으로 뭉크의 몸은 몹시 쇠약해졌다. 30대 청년 뭉크는 현기증이 나 자주 비틀거렸다. 게다가 과도한 술로 점점 폭력적으로 변해갔으며 시도 때도 없이 발작 증상이 나타났다. 뭉크는 이때 느낀 우울과 불안을 메모에 남겨두었다.

뭉크가 남긴 메모와 스케치는 〈절규〉의 초안이다. 급격하게 뻗은 다리 난간 위로 모자를 쓴 뭉크가 보이고 그 뒤로 친구 두 명이 걸어가고 있다. 검푸른 피오르와 붉은색 구름은 그대로 〈절규〉의 배경이 되었다.

MM T 2367, 1892년 메모 (2024-5-13)

뭉크는 이때의 절망감을 〈절망〉에 풀어놓았다. 뭉크가 〈절망〉을 '나의 첫 번째 절규'라고 불렀던 것처럼 그 배경은 〈절규〉와 같은 에케베르크 언덕이다. 1892년 〈절망〉은 '해 질 녘의 아픈 분위기'라는 제목으로 전시되었다.

사실 〈절망〉의 기억은 니스에서 장학금과 생활비를 도박자금으로 탕진한 후의 것이다. 뭉크는 1892년 1월 22일 니스에서 다음과 같은 일기를 남겼다.

나는 두 친구와 함께 길을 따라 걸었다.
그리고 해가 졌다.
하늘이 갑자기 핏빛으로 붉어졌다.
갑자기 해가 지고 하늘이 핏빛으로 변했고 불처럼 혀를 낼름거렸다.

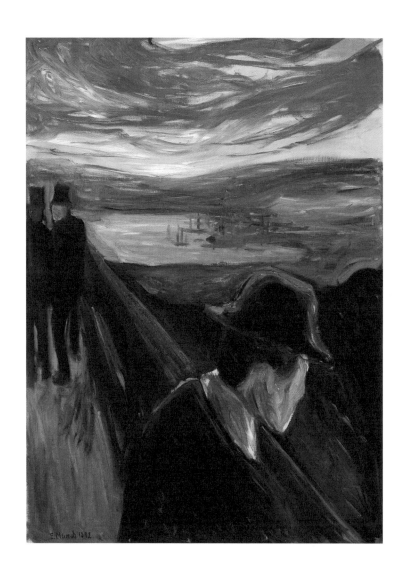

에드바르 뭉크, 〈절망〉, 1892, 캔버스에 유채,
92×67cm, 티엘스카 갤러리

나는 지쳐서 난간에 잠깐 기대었다.

내 친구들은 계속 앞으로 걸어갔고, 나는 불안에 떨며 그곳에 서 있었다.

그 순간 나는 자연을 가로지르는 무한한 비명을 들었다.

— MM T 2367, 1892년 메모 (2024-5-10)

뭉크는 지금 거리 한복판에 혼자 서 있다. 그는 장학금을 도박으로 다 날려버려 공부는 말할 것도 없고 최소한의 생활도 꾸릴 수 없을 지경이 되었다. 자신의 절망적인 상황과 스스로에 대한 실망감이 〈절망〉에 잘 드러나 있다. 니스에서 빈털터리가 되어 혼자 서 있는 이 순간 뭉크는 고향 에케베르크 언덕이 생각났다. 그곳은 어머니와 누이의 장례를 치러 끔찍이도 싫어한 곳이었다. 그러나 지금 당장 위로받고 싶은 뭉크는 고향이 그리워졌다.

뭉크가 메모로 그린 스케치는 〈절망〉으로 태어났다. 뭉크는 코트 정장과 중절모를 쓴 모습으로 재현되었다. 그는 니스에서 겪은 공포와 불안으로 슬픔에 빠졌다. 절망적인 상황에서 뭉크는 잠시 멈춰 서서 숨을 고르고 있다.

뭉크는 〈절망〉을 다시 변주해서 그렸다. 피오르를 바라보는 중절모 쓴 남자 대신 젊은이가 앞을 향한 모습으로 그렸다. 눈을 감고 있는 이 남성은 이제 〈절규〉에서 해골 모양의 사람으로 대체될 것이다. 그리고 물결치는 하늘과 혼란한 순간은 그대로 〈절규〉에 표현된다. 뭉크의 〈절망〉은 노트 속 스케치에서 〈절규〉

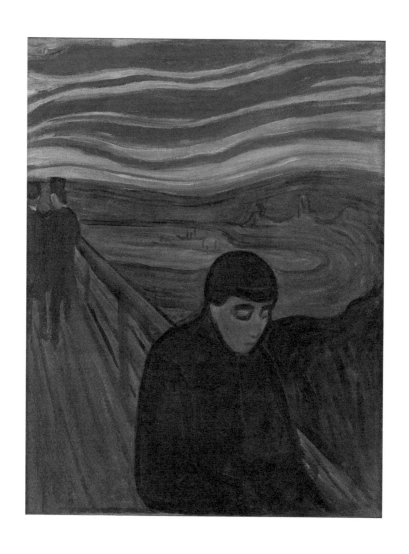

에드바르 뭉크, 〈절망〉, 1894, 캔버스에 유채,
92×72.5cm, 뭉크 미술관

로 이행되는 과도기적 그림이다. 〈절망〉의 배경과 구성은 그대로 〈절규〉로 이어진다.

현대판 모나리자 〈절규〉

뭉크의 대표작 〈절규〉는 네 점의 채색본에 판화본까지 포함하면 50점에 달한다. 네 점의 채색본은 재료도 각각이고, 작품 구성도 조금씩 다르다. 뭉크의 대표작 〈절규〉는 정작 뭉크가 활동하던 시기에는 주목받지 못했다.

뭉크가 쓴 '자연을 가로지르는 무한한 비명'이라는 글과 〈절규〉의 원제가 '자연의 절규'라는 점에서 절규하는 주체는 인물이 아니라 자연이다. 따라서 해골 모양의 인물은 비명을 지르는 게 아니라 자연의 비명 때문에 귀를 막고 있는 모습이다.

에케베르크 언덕 근처에는 엄마와 누나 소피에의 장례를 치른 장례식장이 있다. 그리고 라우라가 입원한 게우스타 정신병원도 이 근처에 있다. 에케베르크 언덕에 오르면 뭉크는 가족들이 생각났다. 그리고 가족을 생각하면 현기증과 어지럼증을 느꼈고, 강박증세가 나타났다. 순간 그는 붉은 핏빛 저녁놀을 보자 불안 증세가 도져 숨을 쉴 수 없었다. 뭉크가 극도의 두려움과 불안을 느낀 이 증상은 공황발작이다. 가슴이 뛰고 어지러움을 느낀 뭉크는 잠시 멈춰 난간에 기대어 섰다. 친구들은 뭉크의 상태를 알

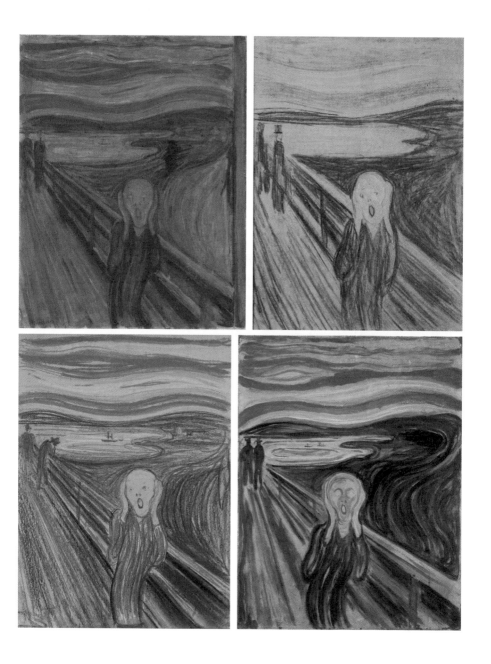

에드바르 뭉크, 〈절규〉, 1893, 판지에 유채와 템페라, 91×73.5cm, 노르웨이 국립미술관
에드바르 뭉크, 〈절규〉, 1893, 판지에 파스텔과 크레용, 74×56cm, 뭉크 미술관
에드바르 뭉크, 〈절규〉, 1895, 판지에 파스텔, 79×59cm, 개인 소장
에드바르 뭉크, 〈절규〉, 1910, 판지에 템페라, 83.5×66cm, 뭉크 미술관

절규의 배경이 된 에케베르크 언덕,
사진 조현석 제공

지 못한 채 앞으로 걸어가고 남겨진 뭉크는 기진맥진해서 불안에
떨고 있다.

〈절규〉는 뭉크가 그 순간 느꼈던 현기증과 불안, 공포를 그
린 것이다. 공황장애, 불안, 고독 등 현대인의 일상이 된 불안장애
를 그린 이 그림은 '현대판 모나리자'라고 불리며 현대인의 고독
과 불안을 나타내는 아이콘이 되었다. 뭉크가 느꼈던 절망감은
이제 현대인 모두가 느끼는 불안과 공포의 상징이 되었다.

한편 〈절규〉의 하늘이 붉은 것이 뭉크의 공황장애 때문이 아니라 실제 자연현상 때문이라는 흥미로운 분석이 있다. 1883년 8월 인도네시아에서 크라카타우 화산이 폭발했다. 이 화산의 폭발력은 남반구인 호주에서도 느낄 수 있을 정도로 정말 대단했다. 폭발은 몇 달 동안이나 지속되었다. 이 기록적인 화산 폭발은 수십 킬로미터에 달하는 불기둥을 만들었고 유럽까지 화산재를 퍼뜨려 하늘을 붉게 물들였다. 오슬로 사람들은 피처럼 빨간 구름을 보고 세계 멸망의 징조라고 경악했다. 뭉크도 이날을 또렷하게 기억했다.

낙서, 뭉크의 소심한 복수

〈절규〉의 핏빛 구름 속을 자세히 보면 "미친 사람만 그릴 수 있는 그림이다."라는 작은 낙서가 있다. 이 낙서는 작품이 제작되고 11년이 흐른 1904년에 처음 발견되었다. 미술관 측은 이 낙서를 작품에 불만을 품은 관람객이 했을 것이라고 추측했다. 그러나 2021년 노르웨이 국립미술관은 작품 복원 과정에서 필체 감정을 통해 이 낙서를 뭉크 본인이 한 것으로 결론지었다.

1895년 10월 뭉크는 블롬크비스트에서 노르웨이 관객들에게 처음으로 〈절규〉를 선보였다. 전시회가 열리자 크리스티아니아 학생회에서 뭉크 예술에 관한 진지한 토론회를 열었다. 의학

〈절규〉의 낙서 부분

도 요한 샤펜베르그는 뭉크의 정신 상태를 의심했다. 그는 뭉크 집안은 유전적으로 정신질환을 보유했다며 뭉크의 예술도 병들었다고 비난했다.

뭉크는 깊은 상처를 받았다. 왜냐하면 샤펜베르그의 말이 완전히 틀린 것은 아니어서 더욱 그랬다. 뭉크의 아버지와 할아버지는 모두 우울증으로 고통받았고 뭉크 자신도 강박적으로 죽음을 생각하고 있으며 여동생 라우라는 정신병원에 입원해 있었다. 뭉크는 일기에 "나는 예술을 제작할 때 단 한 번도 아픈 적이 없다. 나의 예술은 늘 건강하다."고 항변했다. 그러나 뭉크의 화와 분은 풀리지 않았다. 고국 노르웨이에서 야심 차게 선보인 전시가 부정적인 평가를 받자 뭉크는 몹시 실망했다.

오슬로 국립미술관은 여러 기록을 종합해볼 때 뭉크가 토론회 직후 홧김에 낙서한 것으로 보았다. 그는 자신을 비난하거나

사소한 일이라도 언쟁을 벌이면 화를 참지 못하고 반드시 복수했다. 뭉크와 언쟁을 벌인 사람들은 하나같이 낙서로 돼지나 두꺼비로 변하는 형벌을 받았다. 뒤끝이 긴 뭉크는 복수도 소심하게 그러나 위대한 예술로 한 셈이다.

뭉크의 〈절규〉는 노르웨이에서 국보로 대접받는 작품들이다. 워낙 유명하다보니 〈절규〉는 네 점 모두 절도범들의 단골 표적이 되었고, 실제로 1994년과 2004년에 도난당한 적이 있다.

특히 1994년의 도난 사고는 마치 코믹 영화처럼 전개되었다. 노르웨이 국립미술관의 허술한 경비 탓에 쉽게 작품을 빼낸 절도범들이 "허술한 보안에 감사드립니다."라는 조롱의 메시지를 남기고 간 것이다. 그리고 10년이 지난 후 2004년엔 뭉크 미술관이 소장한 〈절규〉와 〈마돈나〉를 대상으로 절도사건이 벌어졌다. 이번에도 허술한 보안이 문제였다. 절도범들은 대담하게 대낮에 절도를 저질렀다. 절도범들은 총을 들고 있었지만 위협 한 번 하지 않고 쉽게 두 작품을 훔쳐 나올 수 있었다.

도난당한 〈절규〉들은 모두 제자리로 돌아왔으나 어떻게 회수되었는지는 알려지지 않고 있다. 도난 이후 국립미술관 소장의 〈절규〉는 오른편 아래가 심각하게 긁히고 까지는 상처를 입었다. 이 사실은 전 세계인들의 마음을 아프게 했다. 이후 뭉크 미술관은 보안 검색대를 마련하는 등 작품 보안을 보완하여 2021년 재개관했다.

광장공포증을 앓는 뭉크가 본 세상

카를 요한 거리는 노르웨이 왕궁에서 중앙역에 이르는 1킬로미터 남짓의 거리다. 양쪽으로 시청, 국회의사당, 호텔, 상점, 레스토랑 등이 길게 늘어선 거리는 19세기나 지금이나 사람들로 북적인다.

〈카를 요한 거리의 저녁〉은 사람들의 옷차림으로 봐서 초겨울이 배경이다. 북유럽의 겨울은 유난히 길다. 폐쇄적인 공간에서 사람들이 앞으로 쏟아지듯 걸어 나오고 있다. 이들은 공포에 질린 듯 눈을 동그랗게 뜨고 입은 꾹 다물고 있다. 누구 하나 대화하는 사람이 없어 삭막한 풍경이다. 추위 속에서 다들 바삐 발걸음을 재촉한다. 사람들 속엔 아이들이 탄 유모차를 끄는 여성도 있다. 아이들 역시 어른들과 같은 표정이다. 한쪽으로 치우쳐 중심에서 벗어난 구성은 불안정한 느낌을 강조한다.

뭉크는 전에 카를 요한 거리에서 멀리 지나가는 밀리를 본 적이 있었다. 남편이 그녀의 뒤를 쫓는 장면을 본 적도 있었다. 그때마다 뭉크는 아직도 밀리를 잊지 못한 마음을 들킬까봐 얼른 몸을 숨겼다. 어느 날 카를 요한 거리를 서성이던 뭉크는 하마터면 다른 남자와 함께 걷고 있는 밀리와 마주칠 뻔했다. 그는 어떻게든 그곳을 벗어나고 싶었다. 그러나 이 넓은 거리에서 당장 벗어나기는 어려웠다. 갑자기 모든 것이 공허해지고 너무나 외로웠다. 지나가는 사람들이 모두 낯설어 보였고 군중 속에 오직 자신

에드바르 뭉크, 〈카를 요한 거리의 저녁〉, 1892,
캔버스에 유채, 84.5×121cm, 뭉크 미술관

만이 혼자 동떨어진 듯 보였다.

〈카를 요한 거리의 저녁〉에는 사람들의 무리에서 멀찌감치 떨어져 홀로 걸어가는 한 남자가 있다. 검은 실루엣으로만 표현된 이 남성은 뭉크 자신이다. 오직 뭉크만 반대 방향으로 걸어가고 있다. 현실에서도 뭉크는 광장공포, 폐쇄공포, 대인기피 등 다양한 공포증을 가지고 있었다. 그는 광장공포 때문에 길을 걸을 때면 벽에 바싹 붙어 걸어야 해서 늘 애를 먹었다.

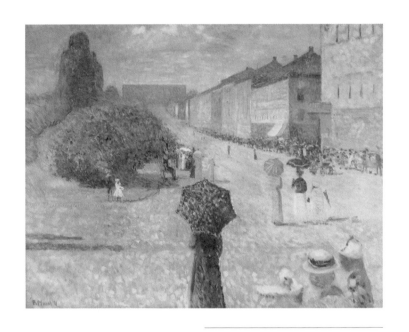

에드바르 뭉크, 〈카를 요한 거리의 봄날〉, 1891,
캔버스에 유채, 80×100cm, 베르겐 미술관

〈카를 요한 거리의 저녁〉과 그보다 1년 전에 그린 〈카를 요한 거리의 봄날〉을 비교해 보면 뭉크의 기법과 심리가 많이 다른 것을 알 수 있다. 밝고 따뜻한 색채로 그린 봄날의 카를 요한 거리는 사람들도 밝고 경쾌해 보인다. 뭉크는 프랑스에서 접한 신인 상주의 기법을 통해 밝은 햇살을 표현했다. 불쑥 솟아난 나무는 〈카를 요한 거리의 저녁〉의 나무와 달리 위협적이지 않다. 또한 많은 사람이 오가는 장면이지만 〈카를 요한 거리의 저녁〉에서 보이는 폐쇄공포와 같은 구성은 보이지 않는다.

현재의 카를 요한 거리

　〈카를 요한 거리의 저녁〉은 뭉크의 불안한 심리를 드러낸
작품이다. 뭉크는 작품을 제작할 때 객관적 현실보다 주관적 감
정을 강조했다. 즉 같은 공간을 그렸어도 그때의 감정이 다르면
다른 그림이 되었다. 1892년 뭉크는 세 차례 프랑스에서의 노르
웨이 국비 유학을 마치고 돌아왔다. 그러나 그는 뭐 하나 이룬 게
없어서 두려웠다. 스물아홉 살의 청년 뭉크에게 미래는 검은 밤
하늘처럼 어두웠고 군중들 속에 파묻힌 듯 답답했다.

죽음

뭉크 주변을 맴도는 죽음

방 안 침대에서 누군가 죽음을 맞고 있다. 죽음을 맞은 이 옆에서 가족들이 마지막 인사를 전한다. 창백한 얼굴들, 검은 옷을 입은 인물들과 그림자, 그리고 단축법으로 표현된 죽은 사람. 마지막 인사를 하는 자리엔 슬픔과 침묵만이 흘렀다. 뭉크의 가족은 죽음은 잠자는 것이라고 믿었다. 뭉크는 훗날 "질병, 죽음, 광기는 늘 내 요람 곁에 있었지."라며 죽음이 그의 작품의 주요한 모티브였음을 밝혔다.

〈임종〉에는 침대 곁에서 임종을 지키는 다섯 명의 인물들이 있다. 각자의 방식으로 애도를 표하는 그들의 행동을 보면 누

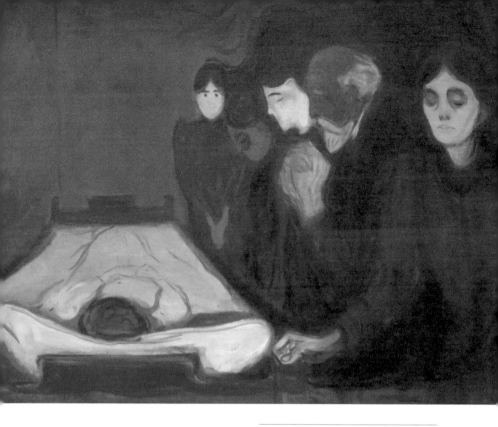

에드바르 뭉크, 〈임종〉, 1895, 캔버스에 유채와
템페라, 90.2× 121.3cm, 베르겐 미술관

구인지 짐작할 수 있다. 맨 앞에 있는 여성은 관객을 향해 서 있
다. 다른 버전의 작품에서는 이 여성이 환자 머리맡에 놓인 물병
과 약병을 챙겨준다. 따라서 이 인물은 이모 카렌이다. 기도하는
노인은 뭉크의 아버지다. 종교에 심취한 아버지는 두 손을 모아
간절히 기도를 드린다. 옆모습으로 등장하는 인물은 언제나 뭉크
자신이다.

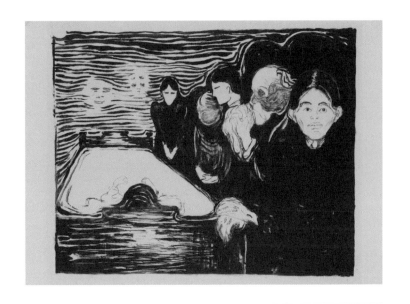

에드바르 뭉크, 〈죽음과의 싸움〉, 1896, 판화,
39.5×50cm, 알베르티나 미술관

　흥미로운 점은 〈임종〉 판화본인 〈죽음과의 싸움〉의 벽에는
유화본에는 없는 알 수 없는 두 인물이 있다는 것이다. 성별도, 연
령도 알 수 없는 두 영혼이 죽은 이를 바라본다. 그리고 유화본에
서는 이 벽이 적갈색으로 채색되어 있다. 이 안료의 이름은 라틴
어로 카푸트 모르툼Caput Mortuum이며 '죽은 이의 머리'라는 뜻이
다. 카푸트 모르툼은 연금술에서 사용하고 남은 찌꺼기를 의미하
는데 바로 산화철로 적갈색을 띤다. 뭉크는 유화에서는 죽은 이
의 머리 색을 칠하고, 판화에는 죽은 이의 머리를 그려 넣었다.

예술로 승화된 그리움

뭉크는 어머니와 누나를 잃은 상실감을 〈병실에서의 죽음〉으로 표현했다. 여기에서 죽음을 맞은 이가 뭉크의 어머니인지 누나인지는 알 수 없다. 다만 소피에가 고리버들 의자에 앉아 죽음을 맞았다는 사실에서 〈병실에서의 죽음〉은 소피에의 죽음을 그린 것으로 보인다.

뭉크의 작품은 어릴 적 기억을 그릴 때도 등장인물이 모두 성인으로 등장한다는 점이 특징이다. 소피에 옆에 있는 두 사람은 아버지와 이모 카렌이다. 아버지는 늘 기도하는 모습으로 등장한다. 정면을 향해 서 있는 여인은 똑같은 의상을 입은 모습을 그린 적 있는 잉게르다. 스스로 세상과 단절한 라우라는 항상 가족과 멀리 떨어져 앉아 있다. 한편 문을 나서는 인물은 안드레아스다. 안드레아스는 심리적으로 독립된 삶을 살아왔기에 문 가까이에 서 있다. 〈병실에서의 죽음〉에서도 뭉크는 중앙에 옆모습으로 등장한다.

이 작품은 끝나지 않은 뭉크의 슬픔과 비극을 보여준다. 죽음은 남겨진 자들의 슬픔이다. 뭉크의 어머니와 누나 소피에는 짧은 인생을 살았지만 뭉크는 어머니를, 누나를 죽는 날까지 그리워했다. 그들은 뭉크의 작품 속에서 영원히 살고 있다.

어머니의 죽음을 그린 또다른 작품은 〈죽은 어머니와 아이〉다. 혼자 귀를 막고 가운데 서 있는 아이는 누나 소피에다. 뒤에는

에드바르 뭉크, 〈병실에서의 죽음〉, 1893, 캔버스에 유채, 134×160cm, 뭉크 미술관

에드바르 뭉크, 〈죽은 어머니와 아이〉, 1899,
캔버스에 유채, 104×179cm, 뭉크 미술관

왼편부터 잉게르, 카렌 이모, 아버지, 안드레아스가 서 있고 어머
니의 머리맡에는 뭉크가 앉아 있다. 어린 소피에만 어머니가 사
망할 당시 나이인 여섯 살의 모습으로, 나머지 가족들은 모두 성
인이 된 후의 모습으로 재현되어 있다. 뭉크는 이렇게 두 개의 시
간으로 그날을 구성했다.

〈죽음과 아이〉 속 아이는 이미 어머니가 사망한 것을 알고

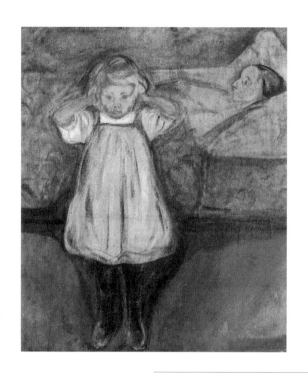

에드바르 뭉크, 〈죽음과 아이〉, 1899,
캔버스에 유채, 100×90cm, 쿤스트할레 브레멘

있는 눈치다. 어머니의 죽음으로 아이는 엄마와 영원히 이별했
다. 아이는 아주 오래도록 고통, 절망, 슬픔을 느꼈다. 아이의 고
통은 그 깊이를 알 수 없어 더욱 슬프다. 아이는 두려움에 귀를 닫
아버렸다. 〈절규〉 속 뭉크처럼 귀를 닫은 소피에는 어린 뭉크 자
신이었다. 뭉크는 그 고통에서 벗어나길 간절히 원했다.

뭉크의 어머니는 추운 겨울에 사망했다. 따라서 어머니는

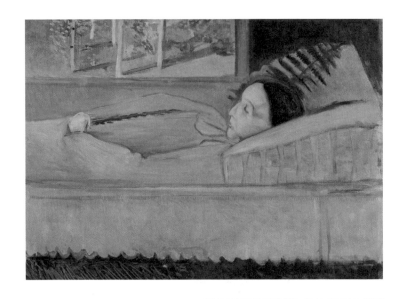

에드바르 뭉크, 〈죽음과 봄〉, 1893, 캔버스에 유채,
73×94.5cm, 뭉크 미술관

이듬해 꽃피는 따스한 봄을 만나지 못했다. 어머니는 일어날 기
운조차 없어서 창밖 아스파라거스 밭의 푸르른 풍경을 바라보지
못했다. 뭉크는 어릴 적 엄마와의 그 희미한 기억 한 조각을 어머
니의 눈길이 닿는 곳에 그려 넣었다. 뭉크는 겨울에 사망한 어머
니의 머리맡에 포근한 봄 풍경을 그려놓았다. 〈죽음과 봄〉 한편에
는 따스한 봄이 머물러 있다.

STARRY NIGHT

EDVARD MUNCH

V

은둔의
삶

고마운 후원자들

\backsim

뭉크의 시대를 예견한 막스 린데

툴라와의 법정 소송과 권총 오발 사고 등으로 지칠 대로 지친 뭉크는 휴식이 필요했다. 1903년 뭉크는 막스 린데Max Linde 박사의 초대를 받아 독일 뤼베크로 향했다. 린데 박사는 1902년 뭉크 작품에 관한 책 『에드바르 뭉크와 미래의 예술』을 출판했을 뿐 아니라 뭉크를 '인간 영혼의 훌륭한 해석자'라고 분석할 정도로 뛰어난 안목을 가진 인물이었다. 그는 책에서 인상주의의 시대가 가고 곧 뭉크의 시대가 올 것이라고 말했다. 특히 뭉크에 대해 '표현의 화가'라고 언급함으로써 그가 이끌 표현주의 시대의 도래를 정확하게 예견했다.

안과의사인 린데 박사는 뭉크를 후원한 초기 후원자 가운데 하나다. 두 사람은 또래였는데, 의사와 예술가 집안이라는 공통점도 있었다. 뭉크의 아버지와 동생은 의사였으며 린데 박사의 두 형제는 예술가였다. 뭉크는 린데 박사의 전폭적인 지지 덕분에 작품 판매가 부진한 상태에서도 돌파구를 마련할 수 있었다. 두 사람은 예술가와 후원자 관계를 넘어 오랜 시간 친구로서 우정을 쌓았다.

뭉크가 그린 아이들

1903년 4월부터 3주간 린데 박사는 뭉크를 자신의 집으로 초대해 작품을 의뢰했다. 뭉크가 그의 집에 머물며 아이들을 관찰하고 그린 그림을 보면 아이들에게 좋은 인상을 받은 듯하다.

린데 박사의 네 아이들은 공원에서 놀다 집으로 들어오라는 부름을 듣고 지금 막 도착했다. 마치 스냅사진처럼 보이는 이 작품에서 네 아이들은 외국에서 온 손님을 호기심 어린 눈으로 바라보고 있다. 뭉크는 낯선 이를 바라보는 아이들을 관찰한 대로 그렸다.

훗날 막내 로타르 린데는 그날의 기억을 이렇게 회상했다. "우리는 그때 그림의 가치를 알지 못했어요. 하지만 뭉크 아저씨가 이젤 앞에서 그림을 그리느라 붓질을 할 때면 신기해서 따라

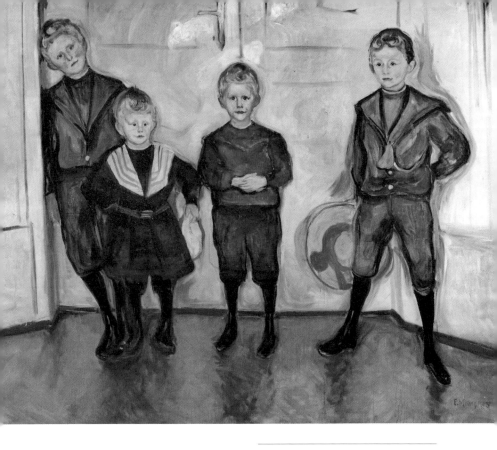

에드바르 뭉크, 〈린데 박사의 네 아들〉, 1903,
캔버스에 유채, 144×200cm,
뤼베크 벤하우스 미술관

하기도 했어요. 우리는 뭉크 아저씨가 우리를 바라보고 그림을
그리는 게 마냥 신기해서 거기 서 있는 것이 하나도 지루하지 않
았어요." 아이들은 낯선 이방인과 이방인이 그리는 그림이 마냥
신기했다. 아이들을 어떻게 대해야 할지 잘 몰라 걱정이 많았던
뭉크도 자신이 아이들과 잘 지내는 모습이 신기할 뿐이었다.

뭉크는 세심한 눈으로 아이들 각자의 개성을 포착했다. 왼쪽의 벽에 기댄 아이가 첫째 아이이며 그 앞에는 막내가 서 있다. 막내가 첫째 형에게 딱 붙어 있는 것은 낯선 이가 두려운 막내가 큰 형에게 의지하고 있음을 보여준다. 벽에 기대 삐딱하게 서 있는 첫째 아이는 아마도 이제 막 사춘기에 접어든 모양이다. 이 아이는 벌써 자신만의 공간이 필요하며 동생들 그리고 낯선 이와 함께 있는 이 순간이 귀찮다. 그러나 손이 많이 가는 막냇동생만큼은 자신이 챙겨야 한다는 책임감을 느끼는 듯하다.

반면 오른쪽에 서 있는 둘째 아이는 형제들과 조금 떨어져 있어 매우 독립심이 강해 보인다. 이 아이는 의도적으로 넓게 다리를 벌린 채 뒷짐을 지고 있어 강한 자아의식이 엿보인다. 한편 빨간 리본이 달린 챙 넓은 모자를 챙긴 걸로 봐서 이제 막 멋을 부리기 시작한 듯하다.

가운데 배꼽 손 자세를 한 셋째는 낯선 사람을 반기는 유일한 아이다. 아이는 가운데 서서 낯선 이를 정중한 태도로 맞이하고 있다. 셋째 아이의 이러한 태도는 화가 혹은 관람자를 향한 것으로, 형제 사이에서 이 아이가 살아남는 방법이기도 하다. 첫째는 책임감으로, 둘째는 자신감으로, 막내는 귀여움으로 자신의 장점을 드러낼 수 있지만 셋째는 친근함으로 다가가야 살아남을 수 있었던 것이다.

막내는 오른손을 뒷짐 지고 있으나 아직 단체 생활을 해본 적이 없어 집단의 규율이 낯설다. 아이는 자제력과 의지력이 부

족해 발을 바닥에 이리저리 굴리거나 손수건을 꺼내 이 어색한 순간을 모면하려 하고 있다.

네 아이를 여러 차례 관찰한 뭉크는 책임감이 강한 아이, 독립심이 강한 아이, 사회성이 발달한 아이, 귀여운 아이로 각각의 특징을 그려냈다. 평생 독신으로 산 뭉크가 아이들을 이렇게 세심하게 관찰하며 그린 것은 의외다. 이 그림을 본 린데 박사 부부나 이 아이들을 아는 사람들은 모두 하나같이 아이들의 특징을 정확하게 포착했다고 입을 모아 칭찬했다.

린데 박사 부부는 1904년에는 아들들의 놀이방을 위한 《린데 프리즈》를 의뢰하기도 했다. 그런데 뭉크의 작품은 대부분 불륜, 불안, 죽음 등을 주제로 한 것들이어서 아이들 정서와는 맞지 않는 그림들이었다. 이를 우려해 린데 부부는 아이들의 정서 안정과 성장에 도움이 되는 풍경화 작품으로 그려줄 것을 뭉크에게 부탁했다. 특히 아이들의 정서 발달을 위해 사랑 이야기만큼은 꼭 빼 달라고 간곡히 요청했다.

그러나 뭉크는 남녀 간의 사랑 이야기를 담은 〈키스〉를 보란 듯이 그렸다. 린데 박사는 무척이나 실망했다. 그러나 그는 작품을 거절하거나 값을 깎으려 하면 뭉크의 자존심이 상할까봐 작품을 포기하면서도 약속한 그림값을 그대로 주었다. 린데 박사는 뭉크의 마음까지 헤아린 진정한 후원인이었다. 두 사람은 1926년까지 20여 년 이상 교우하며 지냈으며, 뭉크는 린데 박사 부부를 '훌륭한 사람들'이라고 이야기했다. 린데 박사는 성마른

성격의 뭉크가 웬만해선 화를 내지 않았던 몇 안 되는 사람 중 하나였다.

뭉크를 후원한 평생지기들

뭉크는 린데 박사를 비롯해 컬렉터 알베르트 콜만Albert Kollmann, 함부르크 지방법원 판사 구스타브 쉬플러Gustav schiefler 등 독일 후원자들의 후원을 받았다. 이들은 단순한 후원자라기보다는 뭉크의 예술을 이해하고 그 미술사적 가치를 알아본 지식인 그룹이었다. 특히 쉬플러 판사는 전시를 기획하고 뭉크의 판화 전작 도록을 출판했을 뿐 아니라 뭉크의 작품을 연대기별로 정리해 뭉크 작품의 이해를 도운 인물이다.

세 사람은 자신의 인맥을 동원해 뭉크의 후원자를 물색해주기도 하고 각자의 전공을 살려 의학적, 법적 자문도 해주었다. 린데, 쉬플러, 콜만은 평생지기가 되어 뭉크의 자산을 관리하고 전시회를 주선하고 계약서를 검토하고 도록을 감수하는 등 뭉크의 예술 사업에 조언을 아끼지 않은 친구들이다. 그러나 뭉크는 나중에 이들과도 이런저런 문제로 부딪혀 그 끝은 좋지 않았다.

안과의사였던 린데 박사 역시 뭉크의 건강과 생활 습관에 대해 의료적 조언을 해주었다. 뭉크가 그의 집에 머물 때에도 매일 술을 마시는 모습을 보고는 술 대신 우유를 마시라고 조언했

다. 그리고 뭉크의 건강을 위해서 도시생활보다 조용한 전원생활을 하는 것이 좋겠다고 추천했다. 뭉크의 알코올 중독 증상을 가장 빨리 알아본 이도 린데 박사였다. 그는 뭉크의 몸과 마음의 상태를 읽고 조언한 유일한 친구였다. 뭉크는 훗날 그의 조언대로 도시가 아닌 에켈리에서 조용히 전원생활을 했다.

성공한 남자의 옷차림

린데 박사의 후원 덕분에 뭉크의 형편은 조금 나아졌다. 나이 마흔에 이제 좀 숨통이 트인 것이다. 바로 얼마 전에 오스고르스트란 집을 경매에 부치겠다는 최후 통보를 받았던 터라 린데 박사의 후원은 더욱 고마운 일이었다.

이 무렵 뭉크가 그린 〈붓을 든 자화상〉을 보면 재정 상태가 안정되자 그의 예술 활동도 안정되었음을 알 수 있다. 뭉크가 그린 〈막스 린데 박사〉와 〈붓을 든 자화상〉을 비교해 보면 뭉크의 옷차림과 태도가 상류층 인사들과 별반 다르지 않은 모습으로 그려졌음을 확인할 수 있다. 뭉크는 모자와 장갑, 지팡이로 린데 박사가 상류층 인사임을 표현했는데, 자신도 린데 박사처럼 코트를 입은 모습으로 그렸다. 다만 뭉크는 지팡이 대신 예술가의 상징인 붓을 들고 서 있다. 이는 그가 예술가로서 강한 자의식을 가졌음을 보여준다.

에드바르 뭉크, 〈막스 린데 박사〉, 1904,
캔버스에 유채, 226.5×101.5cm,
모리츠부르크

이 무렵의 뭉크는 더 이상 술에 의지하지 않는 건강한 모습
이다. 그는 지위 높은 사람들을 만나 예의를 갖출 줄 알았고, 그러
한 태도는 이 초상화에 잘 드러나 있다. 댄디한 차림은 키가 크고
말쑥한 용모를 지닌 뭉크의 매력을 더욱 돋보이게 했다. 뭉크도

에드바르 뭉크, 〈붓을 든 자화상〉, 1904, 캔버스에 유채, 199×92.5cm, 뭉크 미술관

양복을 입은 자신의 모습이 낯설지 않고 좋았다.

거의 동시에 그려진 뭉크의 〈붓을 든 자화상〉과 〈막스 린데 박사〉는 마치 한 쌍처럼 보인다. 실제로 두 작품은 1905년 베를린 전시에서 나란히 걸려 있었다. 뭉크와 린데 박사는 때로는 형제처럼, 때로는 친구처럼 지내며 예술가와 후원자의 관계를 오래도록 유지했다.

정신병원에 입원한
뭉크

~

뒤끝이 긴 뭉크

잦은 음주와 신경과민으로 뭉크의 건강은 더욱 악화되었다. 그러나 그보다 더 걱정되는 것은 뭉크의 불안정하고 폭력적인 성격이 급발진한다는 것이었다. 뭉크는 툭하면 싸움에 휘말렸다. 싸움은 대개 뭉크가 먼저 시비를 걸며 시작되었다. 1905년 친구 루드비크 카슈튼을 향해 총을 발사한 사고는 뭉크 스스로도 이해하지 못한 무모한 행동이었다. 이 총기 사고는 말 그대로 급발진이었다.

뭉크는 그림 그리는 일 말고는 생활하는 데 필요한 일들에 많이 서툴렀으며 약점이 많은 인간이었다. 그는 혼자 있는 것을

좋아하면서도 외로운 것을 싫어해 언제나 라디오를 켜놓고 살았다. 이런 상반된 태도는 인간관계에서도 그대로 나타났다. 뭉크는 어쩌다 사람을 만나면 무척 반가워했다. 하지만 이내 싫증을 냈다. 그는 사람들과 언성을 높여 언쟁하기 일쑤였으며 언쟁이 격해지면 주먹다짐도 자주 일으켰다.

뭉크는 말싸움으로 시작해 몸싸움으로 끝나는 일이 잦았다. 게다가 사람들과 언성을 높이며 싸우고 들어온 날이면 여지없이 그들을 비난하는 글을 기록하고 그들을 돼지, 두꺼비 등으로 만들어 조롱했다. 뒤끝이 긴 뭉크는 자신에게 모욕감을 준 사람을 끝내 괴물로 만들어버려야 속이 시원했다.

뭉크의 조롱을 받은 대표적인 인물은 크로그 부부와 군나르 헤이베르그Gunnar Heiberg다. 그는 크리스티안 크로그를 다음과 같이 조롱했다.

크리스티안 크로그는 뚱뚱한 녀석이다.

다소 초라하다.

이제 그는 끈적끈적한 - 부드러운 뿔을 가진 달팽이다.

그는 등에 매춘 업소를 짊어지고 다녔다.

[...]

— MM T 2759, 날짜 없음, 스케치북 (2024-6-13)

크로그를 향한 뭉크의 조롱과 비난은 그의 성격이나 행동이

에드바르 뭉크, 캐리커처, 1903~1908년,
스케치 메모, MM T 2703 스케치북 (2024-6-3)

아니라 주로 외모에 대한 것이었다. 또한 뭉크는 오다 크로그를
'달러 공주'라 칭하며 돈과 성을 탐하는 여성으로 그려놓았다. 이
러한 행동은 스승과 그 부인에 대한 예의가 아니었다. 하지만 뭉
크는 그만큼 그들을 혐오했다.

　군나르 헤이베르그에 대한 대부분의 기록에 따르면 그는
오슬로 최고의 추남이었다. 군나르는 배우 지망생이었으나 못생
긴 외모 때문에 배우를 포기한 인물이다. 그는 작가로 전향해 처
음에는 뭉크의 예술에 대해 호의적인 글을 썼다. 그러다 뭉크 예
술에 대해 비평적 관점으로 글을 쓰기 시작하자 뭉크는 군나르

를 적으로 돌렸다. 군나르와 언쟁을 벌인 어느 날 뭉크는 그날의 일기에 그를 돼지와 두꺼비로 그리고 그의 외모를 조롱하는 글을 남겼다. 군나르는 뭉크 작품에서 늘 두꺼비 같은 외모로 등장한다.

이봐. 군나르.
돼지 눈으로 깜빠인다.
그래. 두꺼비와 돼지가 섞여 있어.
[...]
— MM T 2704, 1903~1908년 스케치북 (2024-6-7)

뭉크의 뒤끝은 사람뿐 아니라 개에게도 마찬가지였다. 1920년대 에켈리에서 은둔하던 뭉크는 이웃집 개가 말썽부리는 것을 여러 번 목격했다. 그 개는 좀 사나운 편이었는데 어느 날 뭉크의 다리를 물었다. 너무 화가 난 뭉크는 개 주인을 경찰에 신고했다. 하지만 분이 풀리지 않았다.

뭉크는 〈화난 개〉라는 그림을 그렸다. 뭉크는 개 물림 사고가 나고 한참 시간이 지난 1940년대에 그 사나운 개를 멍청한 모습으로 그림으로써 분풀이를 했다.

에드바르 뭉크, 〈화난 개〉, 1938~1943, 수채화,
뭉크 미술관

돋아나는 광기의 씨앗

1900년대 중반 뭉크의 예술은 유럽 내에서 반 고흐, 고갱과
어깨를 나란히 할 정도로 유명해졌다. 뭉크를 찾는 미술관이 늘
어났으며, 젊은 예술가 그룹들은 뭉크의 색채와 테크닉을 따라
하기 시작했다. 바로 야수주의와 표현주의, 다리파 화가들이 그
들이다.

뭉크의 작품은 인기가 있었으며 작품 한 점이 노동자의 1년

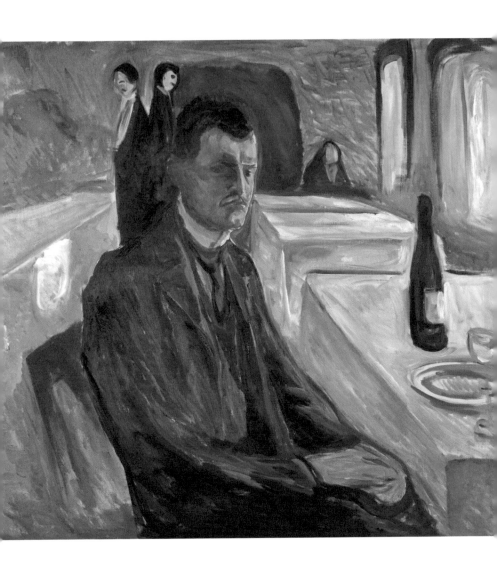

에드바르 뭉크, 〈와인병이 있는 자화상〉, 1906,
캔버스에 유채, 110×120cm, 뭉크 미술관

치 연봉에 해당하는 금액으로 팔리기 시작했다. 그러나 이 무렵 뭉크와 사람들과의 관계는 파국으로 치닫고 있었다. 뭉크는 모든 일에 신경이 곤두서 있어 자주 신경질적인 반응을 보였다.

뭉크가 그린 〈와인 병이 있는 자화상〉을 보면 그의 상태가 심상치 않음을 알 수 있다. 초점 없는 눈과 주위에 아무도 없이 홀로 외롭게 앉아 있는 모습을 통해 그의 상태를 가늠해볼 수 있다. 뭉크의 폐쇄공포와 불안은 극에 달했다. 배경에 서 있는 낯선 이들과 멀리 떨어져 어울리지 않는 모습에서는 대인기피증 역시 악화되었음을 알 수 있다.

이 작품은 양복을 입은 말쑥한 모습의 〈붓을 든 자화상〉을 그리고 2년 후에 그려진 것이다. 뭉크는 그 사이에 다시 예전으로 돌아간 듯 보인다. 그는 또 술을 입에 댔으며 너무 많이 마시기 시작했다. 더 이상 댄디한 모습으로 예의를 차리는 뭉크를 볼 수 없었다.

뭉크의 알코올 중독 증상은 더욱 심해졌다. 그는 말과 행동은 물론이고 때로는 손발도 마음대로 움직여지지 않는 것 같았다. 점점 마비 증세가 나타나기 시작했다. 뭉크는 극도의 긴장 속에서 미쳐가는 자신을 보았다. 그는 "내 상태는 미치기 바로 직전이었다. 광기가 바로 내 눈앞에 있었다."라는 말로 당시의 상태를 표현했다.

뭉크는 자제력을 완전히 상실했다. 아침이면 어제 먹은 술 때문에 숙취가 올라왔다. 뭉크는 그 숙취를 해소하기 위해 다시

해장술을 마셨다. 아침에 마신 해장술 덕분에 낮 동안은 그럭저럭 지낼 수 있었다. 그러나 해가 지면 상황은 더 나빠졌다. 뭉크는 팔다리가 저리고 마비되었다. 마비된 팔다리에 온통 신경을 쏟다 보니 환청이 들리고 헛것이 보였다. 환각으로 인한 고통의 상황을 모면하기 위해 뭉크는 더 많은 술을 마셨다. 알코올로 인한 고통을 알코올로 극복하려는 시도는 끝없는 악순환이었다.

뭉크의 마비 증세는 점점 더 심해졌다. 툴라의 권총 오발 사고 당시 총알이 박혔던 왼손과 왼팔은 마비가 꽤 심각했다. 한쪽 다리도 부분적으로 마비되었다. 그는 아침에 침대에서 일어나려고 해도 일어날 수가 없었다. 뇌졸중이 시작되었다.

평소 조울증을 앓던 뭉크는 신경쇠약에 걸렸고 알코올 중독 증세마저 심해졌다. 피해망상도 심해져 그는 자신을 조금이라도 불편하게 하는 사람들을 모두 적으로 간주했다. 뭉크는 이제 모든 것이 불안했다. 그는 지쳐버렸다. 말과 행동을 통제할 수 없는 자신이 무서웠다. 뭉크는 그토록 혐오했던 아버지에게 물려받은 광기의 씨앗이 자신의 몸 속에서 돋아나는 것을 느꼈다. 더 이상 버틸 수 없었던 뭉크는 코페하겐의 정신병원에 입원했다.

스스로 정신병원에 들어가다

1908년 가을 뭉크는 코펜하겐에 있는 야콥슨 박사의 정신

에드바르 뭉크, 〈야콥슨 박사가 저명한 화가
뭉크에게 전기를 통하게 하여〉, 1908~1909,
종이에 펜, 잉크, 13.7×21.2cm,
MM T 1976 스케치북 (2024-5-13)

병원에 스스로 입원하기로 결정했다. 뭉크는 알코올성 치매와 뇌
졸중을 진단받았다. 그에게는 금주와 온전한 휴식이 급선무였다.
그는 충분한 수면과 휴식, 영양이 골고루 든 식단, 심신을 안정시
키는 목욕 요법 등의 치료를 병행했다. 그가 받은 치료 중에는 뇌
에 약한 전류를 흐르게 하는 전기 충격 요법도 있었다. 집중된 치
료와 금주 덕분에 마비 증상은 완화되었으며, 피해망상 증상도
호전되었다.

　이때 쓴 편지를 보면 뭉크는 요양소에 오게 된 것을 다행으
로 여겼으며 상태가 많이 호전되었다고 했다. 그리고 앞으로 건

강해지려고 노력하리라 다짐했으며, 입원 전날 겪은 마비 증상이 오히려 자신을 살린 것이라고도 했다. 뭉크는 한동안 건강을 되찾는 일에 전념했다.

8개월간의 꾸준한 치료로 뭉크의 알코올 중독 증세는 상당히 완화되었다. 회복된 건강은 그의 작품에도 영향을 끼쳤다. 그의 작품은 전과 달리 색채가 밝아졌으며 건강한 에너지를 뿜게 되었다.

이즈음 뭉크가 그린 〈시트를 든 간호사〉는 그의 상태가 호전되고 있음을 알려준다. 밝아진 색채가 만들어내는 환한 분위기와 생산적인 일을 하는 간호사들의 건강한 모습에서 건강에 대한 뭉크의 희망을 읽을 수 있다.

그리고 뭉크는 다시 한번 말쑥한 정장 차림의 자화상을 그렸다. 〈진료소에 있는 자화상〉은 그가 건강을 되찾은 기념으로 그린 작품이다. 뭉크는 멋지게 차려입은 모습으로 이제 새롭게 태어났음을 세상에 알렸다. 이제 그는 더 이상 술을 마시지 않기로 했다. 뭉크는 이 다짐을 죽는 날까지 지켰다.

3년 전 그린 〈와인 병이 있는 자화상〉처럼 뭉크는 작품 중앙에 자리 잡고 앉아 있다. 급격하게 기울어진 원근법도 없고 두려워할 사람들도 보이지 않는다. 뭉크는 대인기피도, 폐쇄공포도 다 극복했다.

뭉크는 하루에 두 번 외출할 수 있었다. 물론 아직 혼자서 외출하는 일은 허락되지 않았고 간호사가 동행해야만 외출할 수 있

에드바르 뭉크, 〈시트를 든 간호사〉, 1909, 캔버스에
유채, 109.8×94.3cm, 군데르센 컬렉션

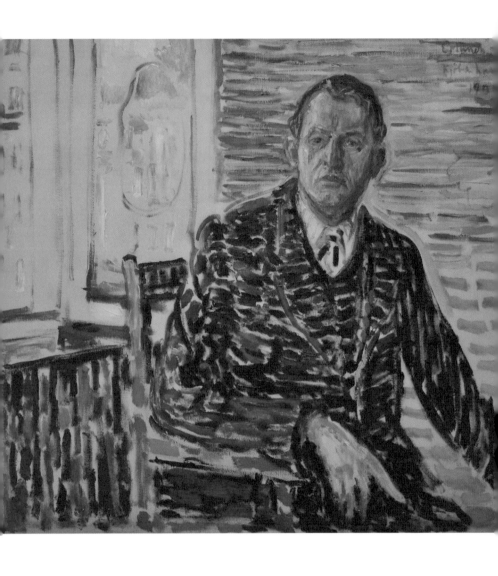

에드바르 뭉크, 〈진료소에 있는 자화상〉, 1909,
캔버스에 유채, 100×110cm, 베르겐 미술관

었다. 그는 서서히 몸을 회복하면서 동시에 바깥세상에도 천천히 적응해 나갔다. 그에게 바깥세상은 아직 낯설지만 다가갈 만한 곳이었다. 뭉크는 건강을 회복한 후 미래를 긍정적으로 바라볼 수 있게 되었다.

〈진료소에 있는 자화상〉에서 뭉크는 앞으로 자신감 있게 내보인 오른손과 달리 총알이 박혔던 왼손을 그림 바깥으로 나가도록 그렸다. 이는 그가 왼손에 대한 트라우마를 아직도 극복하지 못했음을 드러낸다. 몸은 회복되었지만 뭉크의 마음 한구석은 아직도 치유되지 않았다.

건강 회복에 전념하는 사이 뭉크에게 두 가지 좋은 소식이 들려왔다. 하나는 1908년 노르웨이 정부가 뭉크의 예술을 높이 평가하여 그에게 성 올라브 훈장을 수여한다는 소식이었다. 뭉크는 떠들썩한 성격이 아니라서 이 소식을 모두에게 알리지는 않았지만 내심 많이 기뻤던 것 같다. 쉬플러 판사에게 보낸 편지에서 뭉크는 자신이 표창이나 훈장 따위를 받으려고 애쓰는 사람은 아니지만 노르웨이가 자신을 인정하고 호의를 베풀었다는 사실에 흡족하다고 했다.

또 다른 하나는 1909년 3월 오슬로에서 열린 뭉크 회고전이 큰 성공을 거두었다는 소식이었다. 노르웨이 국립미술관이 뭉크의 회화 다섯 점을 구입했다는 사실은 뭉크에게 삶의 희망을 안겨주었다.

국립미술관이 뭉크의 작품을 대거 구매한 배경에는 뭉크

의 친구 옌스 티스가 있었다. 그는 뭉크가 정신병원에 입원했을 때 물심양면으로 도와주었다. 8개월간 노르웨이와 덴마크를 오가며 뭉크의 곁을 지켜주었던 것이다. 또한 티스는 뭉크의 예술을 대중들에게 알리는 데도 큰 공을 세웠다. 1908년 국립미술관 초대 관장으로 부임한 티스는 이듬해 뭉크 회고전을 기획했으며 1933년 뭉크의 전기를 출간했다.

뭉크의 인지도는 노르웨이 밖으로 퍼져나갔다. 뭉크의 인기는 세계적이었으며 1912년 쾰른에서 열린 《존더분트Sonderbund》 전시에서 세잔, 고갱, 반 고흐와 어깨를 나란히 하는 살아 있는 거장으로 인정받기 시작했다.

아울라 대강당의 벽화
〈태양〉

자연인이 된 뭉크

뭉크는 코펜하겐에서 병을 치료하고 1909년 5월에 고국 노르웨이로 돌아왔지만 오스고르스트란으로 돌아갈 자신이 없었다. 그곳은 밀리와의 첫사랑의 아픔을 생각나게 하고 툴라와의 권총 오발 사고를 기억나게 했다. 뭉크는 차마 끔찍한 아픔이 있는 그곳으로 돌아갈 수 없었다. 그곳으로 돌아간다는 생각만으로도 불안감이 몰려왔다.

뭉크는 시끌벅적한 도시생활에 염증을 느꼈다. 그래서 린데 박사의 조언대로 전원생활을 하기로 했다. 뭉크는 또 다시 건강을 잃을까 염려되어 아는 사람이 아무도 없는 노르웨이 남부의

스크루벤의 야외 작업실
〈역사〉의 습작 앞에 모인 뭉크와 지인들, 1910

작은 어촌인 크라게뢰에 정착했다. 그는 방이 12개나 되는 스크루벤이라고 불리는 큰 집을 빌렸다. 뭉크는 자기 자식들, 즉 작품들을 이곳으로 불러 모았다.

뭉크는 크라게뢰에 도착한 직후 지난 몇 년간 가족처럼 자신을 돌봐준 친구들의 초상화를 그리기 시작했다. 그들은 야페 닐센과 옌스 티스였다. 뭉크는 이들의 초상화를 나란히 세워놓고는 '나와 내 예술의 경호원들'이라고 불렀다. 그는 실제로 이 초상화들을 호위무사처럼 세워놓고 의지했다. 이들은 뭉크 곁에서 끝

까지 그를 응원한 친구들이었다. 그래서인지 그들의 초상화를 보면 뭉크의 애정 어린 시선이 느껴진다.

뭉크는 코펜하겐에서 돌아온 후에 술을 한 모금도 입에 대지 않았다. 그는 살아남기 위해서 일찍 일어나 규칙적으로 식사도 하고 작업도 하려고 노력했고, 덕분에 건강은 빠르게 회복되었다. 하지만 인간관계의 회복은 작은 모임에 나가는 것조차 힘겨워할 만큼 매우 더뎠다. 그는 예기치 않은 일이 벌어지는 일을 막으려고 사람들을 만나는 것을 피했다. 뭉크는 혼자서 그림을 그릴 수는 있었지만 사람들과 일상생활을 영위하기는 어려웠다.

술을 끊고 건강한 삶을 유지하던 시기에 뭉크가 그린 작품을 보면 색채가 밝고 선은 힘차고 강하다. 그 결과 1910년대 뭉크의 작품은 화려한 색채가 주는 에너지 때문에 긍정적인 느낌을 준다. 이 무렵 뭉크의 최대 관심사는 오슬로 대학교 아울라 대강당 벽화였다.

20세기의 새로운 태양

오슬로 대학교는 1911년 개교 100주년을 맞이해 아울라 대강당을 기념비적인 작품으로 장식하고자 했다. 1909년 오슬로 대학교는 권위 있고 명망 있는 예술가가 작품을 제작해야 한다고 주장하며 공모전을 열었다. 대학교 측의 바람은 아울라 대강당의

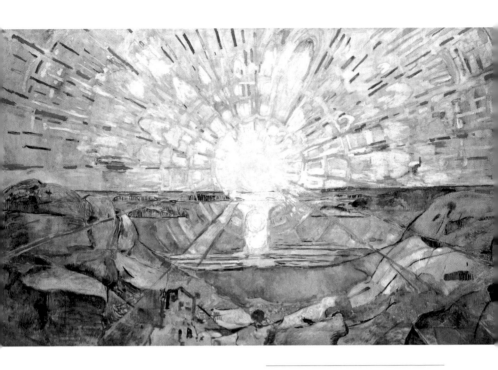

건축에 어울리는 고전주의 작품이었다. 그러나 공모전에 출품된 24명의 작품은 대부분 모더니즘 경향을 띠었다.

이에 실망한 오슬로 대학교는 출품작 전체를 거부하는 초강수를 두었다. 이러한 결정은 예술가들뿐 아니라 시민들 사이에서도 큰 파문을 일으켰다. 오슬로 대학교는 부랴부랴 조각가 비겔란과 화가 뭉크의 비공개 경쟁을 제안했다.

뭉크는 아울라 대강당을 위한 작품 습작을 제작하며 삶의 의지를 다졌다. 건강을 회복한 뭉크는 내면에서 강한 힘이 우러나는 것을 느낄 수 있었다. 그는 아울라 대강당 벽화의 중심 주제를 '빛'으로 정하고 이를 표현하고자 했다.

매일 아침 뭉크는 크라게뢰 앞바다에서 태양이 내뿜는 광선과 에너지를 관찰했다. '태양'은 그가 정신병원에서 나와 처음 선택한 모티브였다. 〈태양〉에서 방사선 형태로 뻗어 나온 광선은 에너지를 주는 힘의 원천이며 학문에 대한 경외감의 표현이다. 어둡고 부정적인 느낌이 강한 뭉크의 기존 작품들과 달리 강한 에너지와 생명력을 지닌 아울라 대강당 벽화 습작들은 대중들에게도 인기가 있었다. 1911년 오슬로 대학교에서는 대중의 강력한 지지를 받은 뭉크의 작품들을 대강당의 벽화로 결정했다.

오슬로 대학교로부터 의뢰받은 벽화 연작들은 뭉크 인생에서 가장 빛나고 강한 에너지를 발산하는 그림들이다. 뭉크는 아울라 대강당에 태양, 역사, 모교, 화학, 광선을 주제로 모두 11점의 벽화를 그렸다. 벽화의 중심 이미지인 〈태양〉은 새롭게 열린 20세기에 긍정적인 바람과 에너지를 불어넣은 그림이다. 그래서 〈태양〉에서는 강렬한 북유럽 태양의 에너지와 긍정적 기운이 느껴진다.

뭉크는 〈태양〉의 강력한 광선을 그리기 위해 〈진주 귀걸이를 한 소녀〉의 작가 요하네스 페르메이르가 구사한 원근법을 사용했다. 페르메이르는 물감을 바른 줄을 중앙에 고정해 놓고 원

아울라 대강당의 벽화

근법에 맞춰 테이블 선이나 바닥의 문양 선을 그리기 위해 핑 소리가 나도록 줄을 튕겨 캔버스 바닥에 물감이 묻도록 했다. 뭉크 역시 태양의 중심에 줄을 고정시켜 놓고 여러 번 핑 소리가 나도록 줄을 튕겨 여러 개의 태양 광선을 그렸다.

　아울라 강당 중심에 자리한 〈태양〉에서 뻗어나간 광선은 〈태양〉의 양옆에 위치한 〈역사〉와 〈모교〉에 그 빛을 비춘다. 뭉크는 처음에는 〈역사〉에 어린 아들과 함께 있는 어머니를 그리려고 했다. 서양 미술사에서 역사는 대체로 여성이 석판에 무언가를 기

록하는 모습으로 재현되어 왔기 때문이다. 그러나 뭉크의 〈역사〉에는 여성이 아닌 남성이 등장한다. 그는 노르웨이 역사학자인 그의 큰아버지 페테르 안드레아스 뭉크의 모습을 그려 넣었다.

〈역사〉가 과거를 재현한 것이라면 〈모교〉는 미래에 대한 기대감을 그린 것이다. '알마 메이터alma Mater'는 모교를 뜻하는 라틴어로 '양육하는 어머니'라는 의미를 갖고 있다. 양육하는 어머니는 강인한 여성이다. 기존 뭉크의 뮤즈들은 하나 같이 밀리나 다그니, 툴라처럼 마르고 늘씬한 여성들이었다. 그러나 〈모교〉의 모델 카렌 보르겐은 달랐다. 보르겐은 육중하며 골격이 큰 대지의 여인 역할에 딱 맞는 모델이었다.

이제 뭉크는 노르웨이를 대표하는 단 한 명의 국민화가가 되었다. 그가 오슬로 대학교 아울라 대강당의 거대한 캔버스에 제작한 〈태양〉은 삶의 에너지로 가득 차 있다. 뭉크가 그린 태양이 발산하는 강한 에너지와 색채는 긍정적이고 역동적인 내일에 대한 희망 보고서다.

《퇴폐미술전》과
은둔 생활

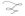

암울한 소식

뭉크는 아울라 대강당 벽화를 제작하던 도중 1914년 제1차 세계대전 발발 소식을 들었다. 뭉크의 예술은 베를린에서 꽃을 피웠다. 베를린 분리파를 창설하게 한 그의 예술은 친 독일 성향을 가지고 있었으나, 전쟁 발발 후 유럽 전역에서는 반 독일 정서가 형성되었다.

뭉크를 후원한 많은 사람들이 전쟁의 피해를 직접적으로 입었다. 뭉크도 재산상 피해를 입었다. 그런데 뭉크의 경우는 전쟁이 아니라 노르웨이 정부의 태도 때문이었다. 세계적인 화가 뭉크에 대한 노르웨이의 대우는 여전히 소극적이었다.

더 골치 아픈 일은 노르웨이 세무 당국의 처사였다. 뭉크가 세계적인 작가가 되자 그들은 뭉크의 집과 작품마다 세금을 매겼다. 심지어 뭉크가 키우던 반려동물에게까지 세금을 부과했다. 그림 그리는 일 외에는 모든 것이 서툰 뭉크였지만 부당하게 세금 추징을 당하자 가만 있을 수 없었다. 그는 꼼꼼하게 세금 관련 문서를 찾아보고 납부서를 작성하는 일로 대부분의 시간을 보냈다.

온 신경을 집중해 세무 당국과 싸우느라 뭉크의 정신은 피해 망상에 빠지기 일보 직전이었다. 단 하나의 해결책은 그들과 싸우지 않는 것이었다. 뭉크는 크라게뢰를 떠나기로 결심했다.

1916년 뭉크는 크라게뢰를 떠나 에켈리에 부지를 구입하고 집을 지었다. 뭉크는 사생활을 보호받고 싶어 집에 가정부를 비롯해 다른 식구들을 위한 공간을 두지 않았다. 뭉크는 야외 스튜디오를 짓고 작품들을 비, 바람, 눈에 그대로 노출시켰다. 눈이 많이 내리는 노르웨이 날씨 덕분에 작품들은 겨울 내내 눈 속에 갇혀 있다 봄이 되면 풀려 났다. 뭉크의 캔버스 위로 눈이 쌓이고 녹은 흔적이 고스란히 기록되었다. 뭉크는 그렇게 제1차 세계대전을 피해 있었다.

제1차 세계대전이 종식되고 얼마 후 뭉크는 스페인 독감에 걸렸다. 50대 중반에 접어든 뭉크는 어렸을 때부터 앓아온 류머티즘, 기관지염 등까지 겹치면서 심하게 아팠다. 뭉크는 열세 살에 느꼈던 죽음의 공포를 다시 떠올렸다. 그는 이번엔 정말로 죽을 것이라고 확신했다. 늘 죽음의 공포에 시달리던 뭉크는 언제

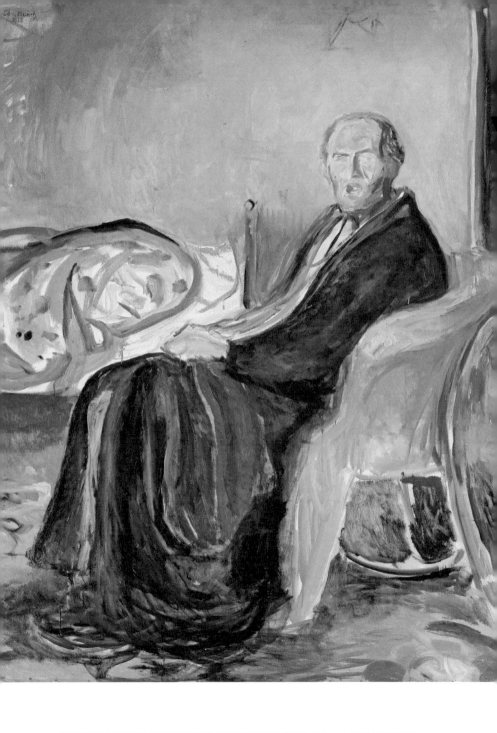

에드바르 뭉크, 〈스페인 독감에 걸린 자화상〉, 1919, 캔버스에 유채, 150×131cm, 노르웨이 국립미술관

죽어도 이상하지 않았다. 심각한 상황이었지만 그는 다시 살아났다. 뭉크는 이를 기념하기 위해 〈스페인 독감에 걸린 자화상〉을 그렸다.

　이 작품은 '스페인 독감을 이겨낸 자화상'이라는 제목이 더 어울린다. 창백한 얼굴, 초췌한 표정과 함께 무릎 위에 놓인 담요, 희미하게 윤곽만 보이는 눈은 그가 여전히 병을 앓고 있으며 회복 중임을 나타낸다. 그가 앉은 고리버들 의자는 아주 오래전 소피에가 앉아 죽음을 맞았던 의자다. 두 손을 가지런히 모은 뭉크는 자만심에 가득 찼던 지난날을 반성했다. 뭉크는 침상을 벗어나 고리버들 의자에 앉아 다시 주어진 삶에 대해 생각했다.

　스페인 독감을 이겨낸 뭉크는 〈자화상, 밤의 방랑자〉에서 인간의 실존적 불안과 절대적 고독을 표현했다. 뭉크는 불안과 불면증으로 잠을 이루지 못해 늘 밤에 거실과 침실을 서성거렸다. 그림 속에서 그는 조심스럽게 고개를 내미는 듯 보인다. 이렇게 행동한 이유는 거실을 거닐다 거울에 비친 자신의 모습에 놀란 일이 있었기 때문이다. 뭉크는 한밤중 갑자기 나타난 거울에 비친 자신의 모습에 공포를 느꼈다. 그 후 뭉크는 또 거울 속에 비친 자신과 마주칠까 늘 조심조심 신경을 써서 걸었다. 〈자화상, 밤의 방랑자〉는 노년에 불면증으로 잠을 이루지 못하는 노쇠한 인간에 대한 관찰 보고서다.

　1926년 뭉크의 여동생 라우라가 사망했다. 라우라는 20년이 넘도록 가족을 만나지 못하고 정신병원에서 살았다. 뭉크는

에드바르 뭉크, 〈자화상, 밤의 방랑자〉,
1923~1924, 캔버스에 유채, 90×68cm,
뭉크 미술관

또 한 번 가족의 죽음을 겪었다. 가족을 잃는 슬픔은 시간이 지나
도 무뎌지지 않았다.

〈별이 빛나는 밤〉을 그린 화가들

서양미술사에서 밤은 시간적 배경을 설명하는 도구에 불과
했다. 어두운 밤은 역사적 사건의 배경이 되고 밤의 어두운 속성
은 불길함을 상징했다. 19세기 들어 예술가들은 밤의 낭만적 속
성을 강조하기 시작했다. 〈별이 빛나는 밤〉이라는 작품을 처음 제
작한 이는 장 프랑수아 밀레다. 밤하늘을 관찰하여 그린 밀레의
〈별이 빛나는 밤〉에는 별자리의 정확한 위치와 고요한 밤의 정취
가 담겨 있다. 그 뒤를 이어 반 고흐와 뭉크가 차례로 〈별이 빛나
는 밤〉을 그렸다.

뭉크와 반 고흐, 두 사람은 생전에 서로 만난 적이 없다. 그
러나 사람들은 둘 사이에 교류가 있었을 것이라고 생각한다. 아
마도 두 사람이 비슷한 시기에 살았고 유사한 작품을 제작한 탓
일 것이다. 또한 모두 감정을 드러내는 데 색채라는 수단을 사용
했으며 개인적 비극으로 고단한 삶을 살았고 작품에 강렬한 감성
을 담았기 때문이다.

뭉크가 반 고흐로부터 많은 영감을 받은 것은 사실이다.
1902년 《존더분트》 전시에서 뭉크는 가장 큰 공간을 배정받아

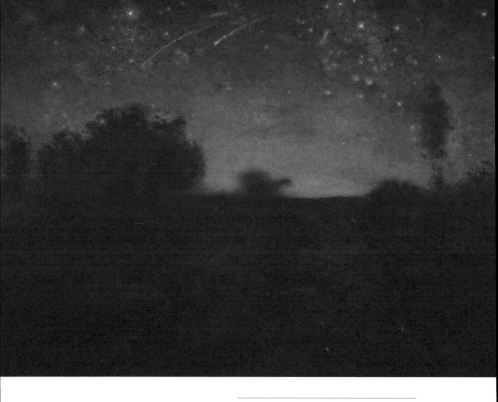

장 프랑수아 밀레, 〈별이 빛나는 밤〉, 1850~1865,
캔버스에 유채, 65.4×81.3cm,
예일대학교 미술관

반 고흐, 고갱, 세잔과 어깨를 나란히 하게 됐다. 이때 그는 반 고
흐의 작품에 대해 "섬뜩할 정도로 끌렸다."라는 말로 경외감을 표
시한 바 있다.

2015년 5월과 9월 오슬로 뭉크 미술관과 암스테르담 반 고
흐 미술관에서는 두 화가의 합동 전시회가 잇달아 열렸다. 이 전

빈센트 반 고흐, 〈론강의 별이 빛나는 밤〉, 1888,
캔버스에 유채, 72.5×92cm, 오르세 미술관

시회들은 두 예술가 사이의 유사점과 연관성을 탐구한 전시였다.
두 사람 모두 엄격한 아버지 아래에서 자랐으며 방대한 양의 편
지와 일기, 메모들을 남겨 후대 연구자들을 기쁘게 했다. 무엇보
다 〈별이 빛나는 밤〉이라는 공통 테마에서 두 화가는 파격적인
구성과 폭발하는 듯한 붓 터치와 회화적 감성을 발전시켰다.

빈센트 반 고흐, 〈별이 빛나는 밤〉, 1888,
캔버스에 유채, 73.7×92cm, 뉴욕 현대미술관

반 고흐는 〈론강의 별이 빛나는 밤〉과 〈별이 빛나는 밤〉을
그렸고 뭉크는 1893년에 처음으로 그린 한 점을 포함해 모두 여
섯 점의 〈별이 빛나는 밤〉을 그렸다. 두 사람의 〈별이 빛나는 밤〉
은 모두 별이 빛나건만 서로 다른 감성을 나타낸다.

반 고흐는 귀를 자르는 자해 소동 이후 생 폴 드 모솔 정신
병원에 입원했다. 그리고 1889년 봄 새벽녘에 병실 창문에서 본
밤 하늘의 풍경을 그렸다. 반 고흐가 그린 〈별이 빛나는 밤〉은 조
용한 밤의 풍경이 아니다. 활발히 움직이는 별 무리에서 오히려
밤에 깨어 활발히 활동하는 반 고흐의 야행성 생활 습관을 엿볼
수 있다. 소용돌이치는 별 무리 때문에 학자들은 반 고흐의 이 그
림을 환상적이고 환각적인 작품이라고 평가했다. 반 고흐에게 밤
은 활동하는 시간이자 영감이 가장 활발하게 떠오르는 시간이었
다. 그의 밤은 낮보다 더 화려했다.

뭉크, 밤의 본질을 그리다

뭉크는 밤하늘의 풍경이 아니라 외롭고 우울한 밤의 본질을
그렸다. 뭉크는 〈별이 빛나는 밤〉을 1893년 처음 그렸다. 이 작품
은 고요하고 적막한 오스고르스트란 해안의 밤 풍경으로, 밤하늘
과 해안가와 검은 덩어리만 그려져 있다. 보이는 것은 원, 대각선,
사변형, 수평 등 추상적 형태들이다.

그러나 밤 풍경을 가만히 들여다보면 보이지 않던 형상이
하나씩 드러난다. 오른편 불쑥 솟아 있는 덩어리는 나무이며 나
무 사이의 흰 선은 가로등이다. 그 앞에는 대각선으로 놓인 흰 울
타리가 있고, 울타리 위로 두 연인의 그림자가 희미하게 드리워

에드바르 뭉크, 〈별이 빛나는 밤〉, 1893,
캔버스에 유채, 135.6×140cm, 폴게티 미술관

져 있다. 가로등 불빛도 없는 곳에서 두 연인은 서로 어깨를 기대고 나란히 앉아 있다. 이 그림은 뭉크가 영영 떠나가 버린 첫사랑 밀리와의 기억을 잊지 못하고 있음을 보여준다. 다 잊었다고 생각했지만 그는 밤이 되어 별을 바라보면 첫사랑이 떠올라 한없이 외로워졌다. 뭉크는 하늘, 바다, 별 그리고 연인을 그려 우울한 밤의 정취를 포착했다.

뭉크는 노르웨이의 우울한 하늘에 자신의 외로움을 담았다. 별은 빛나건만 뭉크의 마음은 밝지 않다. 보라색과 푸른색으로 투명하게 채색된 밤하늘은 뭉크의 시린 마음을 잘 드러내고 있다. 그리고 흐린 구름 사이로 희미하게 떠 있는 별은 물 위에서 더욱 빛난다.

1893년에 그린 또 다른 〈별이 빛나는 밤〉에선 가로등도 사라지고 두 연인의 그림자도 사라졌다. 큰 별 하나만 물 위에 길게 반짝이고 있다. 이제 뭉크는 첫사랑을 가슴에 새기고 영원히 잊기로 했다. 뭉크는 〈별이 빛나는 밤〉에서 유화 물감을 수채화처럼 투명하게 사용했다. 짙푸른 배경에 별들이 수줍게 반짝이고 구름 한 줄기가 드리워져 있다.

이 작품들은 바다와 별, 구름의 대자연 너머 광활한 우주에서 우리를 바라보게 한다. 그리하여 별이 빛나는 밤의 풍경 속으로, 고요한 사색과 성찰로 이끈다.

뭉크는 1900년대 초 눈 쌓인 풍경을 중심으로 한 〈별이 빛나는 밤〉을 한 점 그렸다. 이 작품은 여름이 아니라 눈이 쌓인 겨

에드바르 뭉크, 〈별이 빛나는 밤〉, 1893,
캔버스에 유채, 108.5×120.5cm,
부퍼탈 폰 데어 호이트 미술관

울 풍경이다. 노르웨이 겨울은 밤이 유난히 길고 깊다. 그래서 뭉
크의 〈별이 빛나는 밤〉은 유난히 더 차갑고 우울하게 느껴진다.
이 그림은 자연의 아름다움과 압도적인 슬픔이 공존하는 노르웨
이의 겨울 밤하늘을 그린 것이다. 뭉크는 눈이 쌓인 차가운 숲속
에서 들이쉬는 숨조차 차갑게 만들었다. 마치 노르웨이의 차가운

에드바르 뭉크, 〈별이 빛나는 밤〉, 1900-1901,
캔버스에 유채, 59.5×74cm, 폴크방 미술관

겨울 공기가 폐부로 들어와 그 차가움과 섬뜩함으로 몸서리치게
만드는 듯하다. 그러나 차가운 공기에 익숙해지면 자신의 심장
소리에 귀를 기울이다 차분한 고독 속으로 빠져든다. 뭉크의 〈별
이 빛나는 밤〉은 우리 안의 내밀한 감정을 불러일으키는 힘을 가
지고 있다.

뭉크가 1900년대 초에 그린 〈별이 빛나는 밤〉의 구도는 눈 쌓인 땅과 하늘이 지배하는 구도다. 그는 엷게 채색한 밤하늘의 색채를 통해 자신의 감정을 전달한다. 겨울은 인생의 고난과 도전 그리고 시련을 상징한다. 1900년대 초반 뭉크는 화가로서 명성을 얻었지만 생활은 여전히 불안정했다. 자신의 인생은 아직 겨울밤인 듯했다.

뭉크는 1920년대 〈별이 빛나는 밤〉을 세 점 그렸다. 뭉크의 불면증은 점점 심해져 이제는 침실을 벗어나 거실뿐 아니라 야외로 나가게 되었다. 〈별이 빛나는 밤〉은 깊은 밤 잠을 이루지 못하는 예순이 넘은 뭉크의 자전적 슬픔과 고독이 묻어 나오는 작품이다.

뭉크는 침대에서 잠을 청해보았다. 그러나 잠을 이루려 노력하면 할수록 세상은 더 또렷해졌다. 뭉크는 침실을 벗어나 베란다로 나왔다. 그는 밤공기를 느끼며 철저히 혼자임을 뼈저리게 느꼈다. 뭉크의 그림자는 베란다 난간 위로 길게 드리워진다. 북유럽의 차가운 밤하늘에 별이 빛나고 저 너머 도시의 불빛은 별빛보다 더 화려하다. 도시의 불빛은 홀로 은둔해 사는 노인 뭉크의 마음을 더욱 시리게 한다. 그의 그림자가 계단 위로, 그리고 눈이 쌓인 정원으로 드리워졌다. 때로는 뭉크의 옆모습이 드러나기도 하며 그림자나 옆모습도 없이 적막한 밤 풍경을 드러내기도 한다.

1922년과 1924년 사이에 그린 세 점의 〈별이 빛나는 밤〉은

에드바르 뭉크, 〈별이 빛나는 밤〉, 1922~1924, 캔버스에 유채, 80.5×65cm, 뭉크 미술관

에드바르 뭉크, 〈별이 빛나는 밤〉, 1922~1924, 캔버스에 유채, 140×119cm, 뭉크 미술관

에드바르 뭉크, 〈별이 빛나는 밤〉, 1922~1924, 캔버스에 유채, 120.5×100.5cm, 뭉크 미술관

모두 에켈리에서 그려진 것이다. 뭉크는 1만 3,000평에 달하는 이곳 부지를 1916년에 사들였다. 이곳에서 그는 오직 집과 스튜디오만 지어 생활했다. 주변에 일을 도와주는 사람들의 거처도 마련하지 않았으며, 가까운 사람조차 만나지 않고 꼭 필요한 사람들만 만났다. 뭉크는 철저히 혼자였다. 이 극도의 외로움이 차가운 밤하늘에 새겨져 있다. 별은 빛나건만 뭉크의 마음은 외로움에 시렸다. 노쇠한 화가의 외로움이 차가운 눈 위에 새겨져 있다.

뭉크는 예술은 진실해야 하고 진실하다고 믿었다. 뭉크의 〈별이 빛나는 밤〉에는 뭉크가 노쇠하고 병들어가고 나약해지는 과정이 진실하게 담겨 있다. 밤하늘에서 빛나는 것은 뭉크 자신이었다.

예술가의 눈을 얻은 뭉크

이제 뭉크는 누군가를 돌보는 보호자가 아니라 돌봄을 받아야 하는 노인이 되었다. 1930년 예순일곱 살의 뭉크는 안구 출혈로 오른쪽 눈이 거의 실명에 가까운 상태가 되었다. 이는 과로로 인한 급성 안과 질환이었다. 혈관이 터져 나온 피가 응고되어 검은 얼룩 반점으로 보였다. 깜짝 놀란 뭉크는 몇 달간 휴식을 취한 뒤 가을부터 드로잉과 메모를 통해 시력의 상태 변화를 꼼꼼히 기록하기 시작했다.

정상인 왼쪽과 안과 질환에 걸린 오른쪽, 두 개의 눈으로 본 세상은 왜곡되어 보였다. 뭉크는 두 개의 다른 눈으로 본 세상을 기록하기 시작했다. 때로는 동심원처럼 보였고 때로는 새가 푸드덕거리는 날갯짓처럼 보이기도 했다.

〈흐트러진 시야〉 아래쪽에 불쑥 솟아오른 검은 형체가 바로 터진 혈관 때문에 생긴 얼룩 반점이다. 이 반점은 둥근 모양의 시야 내 결손 부위다. 뭉크는 검은 반점을 새의 머리라고 설명했다. 얼룩 반점 뒤로 뭉크가 누드로 서 있다. 그는 거울을 통해 본 자신의 모습을 그렸다. 안과 질환 때문에 윤곽선이 여러 개 겹쳐 보인다.

뭉크는 일종의 병상 일기처럼 이때 본 것들을 기록했다. 뭉크가 그린 세상은 시력의 부조화 속에서 두 눈으로 본 두 세계가 조화를 이루었다. 뭉크는 아픈 눈으로 보는 세상의 변화를 예술로 승화시켰다. 몇 달 후 검은 반점이 사라지고 윤곽선이 여러 개 보이던 증상도 호전되면서 뭉크는 점차 예전의 시력을 되찾았다.

뭉크가 이렇게 절망적인 상황에서도 예술에 대한 강렬한 의욕을 보인 이유는 15년 전 안과 질환을 앓는 쉬플러 판사에게 전한 위로의 말에서 유추해 볼 수 있다. "판사님, 너무 걱정하지 마십시오. 약해진 눈을 대신할 수 있는 제2의 눈, 즉 예술가의 눈을 얻은 것입니다." 뭉크도 그가 전한 위로의 말대로 한때 시력이 약해졌지만 동시에 더 깊어진 예술가의 눈을 얻었다.

평생 뭉크는 참 치열하게 싸우며 살아왔다. 아버지, 크로그,

에드바르 뭉크, 〈흐트러진 시야〉, 1930,
캔버스에 유채, 80.5×64.5cm, 뭉크 미술관

친구들과 다퉜고 독일과 노르웨이 예술계와도 다퉜다. 그로 인
해 대인공포증은 갈수록 더 심해졌다. 아는 사람과 함께 있는 것
도 한두 시간을 넘기기 어려웠고 여러 사람이 함께하는 일은 더
욱 힘들었다. 그렇게 치열하게 살아왔건만 남은 것은 예전 같지

않은 건강뿐이었다. 더욱이 예술가에게 가장 중요한 눈 기능까지 망가졌다. 그러나 뭉크는 좌절하지 않았다. 오히려 그는 절망을 희망으로 바꾸어놓았다. 뭉크의 예술은 절망 속에서 더 빛났다.

퇴폐미술 낙인

1933년 나치 정부는 획일적인 사상 교육을 위해 국내 정치뿐 아니라 예술계까지 통제하기 시작했다. 고전주의 신봉자였던 히틀러는 전통에 반하는 모든 미술을 퇴폐미술, 타락한 미술이라 치부해 버렸다. 20세기 현대미술의 방향을 제시한 뭉크, 칸딘스키, 클레, 피카소 등은 블랙리스트에 올라 히틀러의 탄압 대상이 되었다.

나치 정권은 인간의 나약한 본성을 보여주는 표현주의는 건강한 사회에 적합하지 않다고 선언했다. 나치는 대중들에게 좋은 미술과 나쁜 미술을 구분하는 법을 보여주기 위해 1937년 《퇴폐미술전》을 개최했다. 나치는 《퇴폐미술전》이 열리는 바로 맞은편에 나치당의 입맛에 맞는 작품으로 《위대한 독일 미술전》을 열었다. 이런 배치는 두 전시를 비교해 보여주기 위한 것이었다.

《위대한 독일 미술전》은 철도역부터 입구까지 수많은 휘장과 깃발로 장식되어 있었다. 많은 관람객이 미술관의 위용에 압도당하고 위축되었다. 반면 맞은편 《퇴폐미술전》의 전시장은 일

에드바르 뭉크, 〈자화상〉, 1940~1943, 캔버스에
유채, 57.5×78.5cm, 뭉크 미술관

단 규모 면에서 매우 초라했고 작품들도 두서없이 나열되어 있었
다. 나치는 작품들을 비뚤비뚤하게 걸어놓거나 볼품없이 진열해
퇴폐미술은 쓰레기라는 인상을 주려 했다. 1933년 뭉크는 퇴폐
미술가로 낙인찍혔고 그의 작품들도 1937년 《퇴폐미술전》에 전
시되었다.

 나치 정부가 퇴폐미술로 낙인찍은 작품 가운데 무려 4천여
점이 소각되었으며 더 많은 수의 작품들이 오늘날까지 행방이 묘
연하다. 전통과 단절하고 새로운 방향을 제시한 뭉크의 미술 역

시 퇴폐미술로 낙인찍혀 82점을 압수당했다.

퇴폐미술가로 낙인찍힌 화가들의 삶은 끔찍했다. 나치에 의해 낙인찍힌 순간부터 작품의 제작, 전시, 판매가 일절 금지되었으며 전시 중인 작품도 즉시 철거해야 했다. 예술가들은 창작을 금지당하자 다른 일을 알아보거나 망명길에 오르거나 자살로 생을 마감했다. 나치의 횡포 아래 예술은 잠시 숨을 멈췄다.

나치의 횡포는 점점 더 심해졌다. 1940년에는 독일 군대가 노르웨이를 침공하고 아예 나라를 통제하기 시작했다.《퇴폐미술전》보다 더 심각한 상황이 닥친 것이다. 뭉크는 코앞에 닥친 위험을 감지하고 어떻게든 자식들, 즉 작품들을 보호해야 했다. 뭉크가 예상한 것보다 상황은 더 심각하게 돌아갔다. 금방 물러설 것 같던 나치 정권이 해가 바뀌어도 여전히 자리를 차지하고 있었기 때문이다. 무자비한 독일군 앞에서 70대 노인인 뭉크가 할 수 있는 일은 없었다. 뭉크는 자기의 자식들이 남의 손에 넘어가게 할 수는 없었고, 그래서 작품 전체를 오슬로 시에 기증했다.

이 무렵 뭉크는 머리카락도 다 빠지고 얼굴에 주름이 가득한 자신의 노쇠한 모습을 〈자화상〉으로 그렸다. 뭉크 뒤에 있는 죽음의 그림자는 어느덧 그 흐릿한 실체를 드러냈다. 〈사춘기〉와 〈뱀파이어〉 속 검은 그림자는 실체를 드러내지 않았다. 초기 작품들 속 그림자는 늘 어둡고 부정적인 기운을 나타냈다. 두려움의 실체를 알 수 없던 뭉크는 그래서 더 두려웠다.

여든을 바라보는 뭉크는 이제야 불안의 실체를 마주할 용

에드바르 뭉크, 〈시계와 침대 사이의 자화상〉,
1940~1943, 캔버스에 유채, 149.5×120.5cm,
뭉크 미술관

기가 생겼다. 이제 그는 불안이 더 이상 두렵지 않았다. 뒤에 자리
잡은 남자의 옆모습은 그동안 뭉크의 뒤를 따라다닌 불안의 모습
이다. 옆모습의 그림자는 〈별이 빛나는 밤〉에도 등장하는데, 그것
은 여전히 어둡고 불안한 모습이다. 그러나 뭉크는 〈자화상〉에 자
신과 그림자를 모두 그림으로써 불안과 헤어질 결심을 드러냈다.
〈자화상〉은 뭉크가 그동안 자신을 괴롭혔던 불안과 공포의 근원
을 극복했음을 보여준다.

이제 뭉크는 그토록 두려워했던 죽음을 마주볼 수 있었다.
다섯 살에 닥친 엄마의 죽음, 사춘기에 경험한 누나의 죽음, 준비
하지 못했던 아버지의 죽음과 남동생의 죽음 등으로 인해 뭉크는
평생 죽음이 두려웠다. 그러나 말년에 이른 뭉크는 "나는 갑작스
럽게 죽고 싶지 않아. 나는 마지막을 경험하고 싶어."라며 죽음을
마주할 용기가 생겼음을 이야기했다. 뭉크는 죽음이 끝이 아니라
시작이라고 생각했다.

〈시계와 침대 사이의 자화상〉은 삶과 죽음이라는 두 세계에
대한 적극적인 대면 의지가 잘 반영된 작품이다. 사실 뭉크는 이
무렵 두 발로 똑바로 서 있기 힘들 정도로 보행에 어려움을 겪었
다. 이 작품은 뭉크가 이제 정말 편하게 죽음을 받아들일 준비가
되어 있음을 보여준다. 오른쪽 뒤에는 할아버지의 유품인 괘종시
계가 서 있다. 이 시계는 할아버지를, 흐르는 시간을, 관과 비슷한
형태에서 죽음을 떠올리게 한다. 또한 왼쪽에 놓인 침대는 휴식
과 잠을, 그리고 죽음을 떠올리게 한다.

이제 뭉크는 할아버지와 아버지가 그랬듯이, 세상 모든 사람들이 그랬듯이 시간의 흐름에 따라 자연스럽게 영원히 잠들 준비가 되었다. 이제 더 이상 검은 그림자나 환영이 나타나 그의 마음을 어지럽히지 못할 것이다. 괘종시계 안에 시곗바늘이 없다는 사실은 뭉크가 언제든 떠날 준비가 되어 있음을 말해준다.

이즈음 뭉크의 편안해진 마음 상태를 알려주는 일화가 있다. 인쇄기를 손보기 위해 인쇄공 다비드 베르겐달이 뭉크를 찾아온 일이 있었다. 그는 약속한 날 15분가량 늦었다. 뭉크는 자신을 기다리게 했다고 불편한 심기를 드러내며 불같이 화를 냈다. 베르겐달은 바로 사과하고 인쇄기를 손보고 이어서 인쇄 작업에 돌입했다. 다행히도 둘은 석판화 작업을 제시간에 끝마쳤다. 뭉크는 수고했다며 그에게 판화본 한 점을 주기로 약속했다.

베르겐달은 그 약속이 지켜지리라고 기대하지 않았다. 뭉크가 워낙 고령인 데다 서 있기 힘들 만큼 몸이 많이 쇠약했기 때문이다. 그는 오히려 어쩌면 이 순간이 뭉크를 보는 마지막 순간일 수도 있다고 여겼다. 그런데 그는 다음날 뭉크의 전화를 받았다. 베르겐달을 오라고 한 뭉크는 약속한 작품 한 점을 선물로 주었다. 약속시간을 어긴 젊은이에게 이유를 묻지도 않고 버럭 화를 내버린 자신에 대한 속죄의 의미였다. 뭉크는 이렇게 삶을 정리하고 있었다.

뭉크는 생의 마지막 시기에 여러 점의 자화상을 동시에 작업했다. 그래서 어느 것이 마지막 자화상인지는 확인하기가 어렵

에드바르 뭉크, 〈크레용을 든 자화상〉, 1943,
캔버스에 초크, 80×60cm, 뭉크 미술관

다. 이 시기 작품들을 1940~1943년으로 작품 제작연도를 넓게
설정하는 이유가 바로 이것이다. 다만 학자들은 〈크레용을 든 자
화상〉을 마지막 자화상으로 보고 있다.

연극배우는 무대에서 생을 마감하는 것을, 산악인은 산에서
죽음을 맞는 것을 최고의 죽음이라고 생각한다. 그렇다면 예술가
였던 뭉크는 작품을 창조하는 순간 죽음을 맞이하고 싶지 않았을
까?

에켈리 스튜디오에 있는 뭉크의 모습, 1933년

뭉크는 에켈리에서 1944년 1월 23일 사망했다. 그는 조용히 떠나고 싶었다. 잉게르는 오빠 뭉크의 장례식을 평소 그의 신념대로 조용히 치르길 바랐다. 그러나 독일 점령군은 뭉크의 장례식을 선전도구로 활용했다. 뭉크의 장례식은 뭉크의 의지와 상관없이 국장으로 치러졌으며 뭉크의 관은 독수리와 철십자 모양의 문양으로 장식되었다. 뭉크는 살아생전 노르웨이 정부가 마련한 환갑 생일도, 칠순 생일도 마다한 터였다. 그는 요란한 것을 끔찍이도 싫어한 사람이었다.

게다가 뭉크가 바란 단 하나의 마지막 소원마저 이뤄지지 못했다. 뭉크는 어머니, 아버지, 누나 옆에서 영원히 잠들고 싶었

에켈리 스튜디오의 현재 모습

다. 다섯 살에 헤어진 어머니, 사랑한다는 말을 건네지 못한 아버지, 그리고 뭉크의 슬픔의 근원인 누나 옆에서 쉬고 싶었다. 그러나 나치 정부는 뭉크의 마지막 바람을 무시해 버렸다.

뭉크는 자신이 가진 모든 것을 오슬로 시에 기증했다. 그러나 이후 오슬로 시의 행보는 도저히 이해할 수 없는 것이었다. 잉게르 사후 오슬로 시는 뭉크가 소장하고 있던 다른 작가들의 컬렉션을 마구 처분했다. 또 1만 3,000평에 이르는 뭉크의 저택과 스튜디오가 딸린 에켈리 부지마저 오슬로 주택난을 해소한다는 미명 아래 마구 개발했다. 그 결과 에켈리에 있던 뭉크의 집까지 헐려버렸다. 현재 에켈리에는 건축가 아른스테인 아넨버그가 건

우리 구세주 공동묘지의 뭉크 묘비석.
크로그 부부의 무덤이 20여 미터 거리에 있으며, 헨리크 입센의 무덤은 50미터 떨어진 곳에 있다.

축한 뭉크의 겨울 아틀리에와 그 앞의 작은 정원만이 남아 있다.

오슬로 시의 이해할 수 없는 처사는 이뿐만이 아니었다. 뭉크의 유골함 관리가 너무도 허술했다. 이에 대해 뭉크 미술관 사람들에게 물어보았으나 누구 하나 그에 관해 알고 있는 것이 없었다. 그러다 베르겐 미술관 관람 중 만난 뭉크 전문가인 후버 교수에게서 이에 대한 이야기를 들을 수 있었다. 후버 교수에 따르면 오슬로 시가 1959년 뭉크의 유골함이 관리되지 않았다는 사실을 확인하여 유골함을 수소문했고, 마침내 방치되고 있던 녹색 단지에 담긴 뭉크의 유골함을 찾았다는 것이다. 뭉크가 이 사실을 알았다면 굉장히 서운하고 속상할 일이다.

위대한 유산

뭉크가 사망하고 그의 작품을 정리하던 중 확인한 작품들의 상태는 충격 그 자체였다. 많은 작품들이 아무렇게나 널려 있었고 눈 속에 파묻혀 있었다. 눈이 녹자 작품들의 상태는 더 심각해 보였다. 사람 발자국과 눈과 비에 젖은 얼룩 자국은 복원하기 어려울 정도였다.

뭉크가 살아 있을 때 작품의 훼손을 안타까워한 친구들이 실내로 들일 것을 권하면 그는 작품들을 강하게 키우는데 이만한 것이 없다며 거절했다. 뭉크는 자식이라 칭한 작품들을 뜨거운

햇볕이나 세찬 비, 혹독한 눈보라 속에서 강하게 키웠다. 그의 작품에는 눈이 쌓이고 녹은 시간이 배어 있다.

뭉크가 기증한 작품들은 뭉크 탄생 100주년을 맞아 개관한 토옌의 뭉크 미술관에 소장되어 있다. 그러나 토옌의 뭉크 미술관은 잦은 도난 사고로 그의 작품을 전시하기에 부적합하다는 평가를 받았다. 그래서 2021년 비요르비카에 새로운 뭉크 미술관을 개관했다. 새로 개관한 뭉크 미술관은 뭉크의 작품뿐 아니라 사진, 일기, 메모, 편지와 같은 기록물까지 전시함으로써 뭉크 예술의 아카이빙을 구축하고 있다. 이 자료들은 뭉크 예술을 입체적으로 살펴볼 수 있는 귀한 자료들이다.

〈절규〉로 19세기를 데카당스 사회라 규정한 뭉크는 20세기를 맞아 빛나는 〈태양〉으로 희망과 강한 기대감을 선사했다. 뭉크는 새로운 시대에 대한 기대감으로 태양 모티브를 선택했다. 20세기 새롭게 떠오른 태양은 긍정의 에너지를 세상 모든 이에게 전달한다. 뭉크 예술의 힘은 바로 강한 긍정의 에너지로 치유와 위로, 희망을 전달하는 데 있다.

에필로그

『뭉크의 별이 빛나는 밤』은 서울신문 「으른들의 미술사」에서 시작되었다. 「으른들의 미술사」는 2024년 3월부터 독자들에게 뭉크의 작품 이야기를 일주일에 한 편씩 제공하여 작품의 이해를 돕고자 한 칼럼이다. 사실 뭉크의 작품은 일단 그 개수가 매우 많고 복잡하게 얽혀 있어 이해하기가 여간 까다로운 게 아니다. 60년에 달하는 뭉크의 화업을 일일이 나열하기도 벅찰 뿐 아니라 뭉크가 보통 사람이라면 평생에 한두 번쯤 겪게 되는 비극적인 일들을 어린 시절부터 여러 차례 겪어왔기 때문이다.

뭉크는 그 많은 일을 겪은 후 그림의 방향을 외부를 표현하는 데서 점차 내면의 감정과 정신적 깊이를 드러내는 쪽으로 전환했다. 그는 "미켈란젤로가 신체를 해부했듯이 나는 영혼을 해

부하고자 했다."고 말했다. 그의 작품은 뭉크가 '그림으로 쓴 일기'이자 '영혼의 일기'라고 할 수 있다. 그래서 뭉크 작품들은 색이 숨을 쉬고 선이 움직인다.

　기록광이었던 뭉크 덕분에 그의 일기, 메모, 스케치, 편지 등은 지금도 보존되어 있다. 현재 뭉크 미술관은 아카이빙을 마련해 뭉크 작품의 이해를 돕고 있다. 뭉크에 관한 자료를 읽고 작품을 보면서 한 인간이 인내할 수 있는 외로움의 무게는 얼마나 될까 하는 의문이 생겼다. 뭉크가 겪은 모든 일들이 참는다고 참을 수 있는 것일까. 뭉크의 작품들은 극도의 슬픔과 외로움을 인내하고 견딘 한 인간의 인생 보고서다.

　뭉크에 관한 글을 준비하며 뭉크가 살던 19세기 오슬로로 가고 싶었다. 다행히 변화가 많지 않은 오슬로는 100년 전 시설을 거의 그대로 보존하고 있었다. 뭉크가 살던 집들, 스튜디오가 있던 건물, 자주 다닌 카페들, 절규의 무대인 에케베르크 언덕, 말년에 은둔하며 지낸 에켈리, 그리고 그의 영원한 안식처까지 한 걸음 한 걸음 내딛으며 뭉크의 삶의 궤적을 따라가 보았다. 그리고 또 그의 자식들을 품은 뭉크 미술관과 노르웨이 국립미술관, 베르겐 미술관을 찾아가 그의 작품들을 만나보았다. 그러면서 뭉크는 대체 불가한 뭉크라는 장르를 개척했다는 사실을 깨달았다.

　뭉크를 만나러 가는 길에 행운이 찾아왔다. 베르겐 미술관에서 아주 귀한 인연을 만난 것이다. 필자는 루드비크 카슈튼의

작품을 보면서 카슈튼을 정확히 어떻게 발음해야 할까 고민하고 있었다. 옆에서 작품을 관람 중이던 신사에게 물었더니 친절하게 가르쳐주었다. 신사와 얘기를 나누던 중 알게 된 것은 그가 뭉크 전문가이자 독일 미술사학자인 한스 디터 후버 교수라는 사실이었다. 그는 뭉크뿐 아니라 키르히너, 보이스를 연구하는 저명한 학자다.

마치 동화처럼 후버 교수가 호박 마차를 타고 내게 도움을 주러 온 듯했다. 그는 2026년 베를린에서 뭉크와 마리아 라스니그 전시를 기획 중이라고 했다. 뭉크에 관한 일을 간절히 알고 싶어하던 내게 일어난 동화 같은 만남이었다.

책을 출판하는 일에는 행운만 작동하지 않으며 한 사람의 의지만으로는 진행되지 않는다. 출판 분야의 전문가들이 이 책의 출판을 도왔다. 먼저 뭉크 책 출판을 처음 제의해 주신 더블북 김현종 대표님께 깊이 감사드린다. 바쁜 일정을 모두 이해해 주셔서 글 쓰는 데 많은 배려를 받았다. 또한 글을 다듬고 더 좋은 자료를 찾아주시고 미처 알지 못한 사실까지 알려주신 옥귀희 편집자에게도 개인적으로 감사드린다.

《에드바르 뭉크: 비욘드 더 스크림》 전시도 『뭉크의 별이 빛나는 밤』 출판과 무관하지 않다. 이 전시가 이뤄질 수 있도록 가장 큰 힘을 쓴 큐레이터 디터 부흐하르트 박사에게 감사를 전

한다. 부흐하르트 박사는 2023년 9월 한국을 방문했을 때 전시장 방문을 도운 계기로 알게 되었다. 그러나 사실 그와의 인연은 2022년 여름 비엔나로 거슬러 올라간다. 당시 알베르티나 모던 미술관에서 열린 《아이웨이웨이》는 그 전시 방식이 유난히 돋보여 기억에 남는 전시였는데, 알고 보니 바로 부흐하르트 박사가 기획한 전시였다. 《에드바르 뭉크: 비욘드 더 스크림》을 도운 댄지거 아트컨설팅에도 감사를 전한다.

　《에드바르 뭉크: 비욘드 더 스크림》의 자문으로 인연을 맺은 서울신문 김성수 상무, 전성준 국장, 조현석 부장에게 감사 인사를 전한다. 특히 조현석 부장은 뭉크 관련 사진과 자료를 제공해 주었다. 그리고 김미경 부장은 뭉크 레이디스 데이를 마련해 뭉크 전시를 도운 여성들이 함께 즐길 수 있는 시간을 마련해 주었다. 덕분에 이유경 변호사, 윤수경 기자와 함께 21세기 뭉크 여인들의 날을 갖게 되었다. 또한 뭉크 전시의 홍보에 힘써준 예술의전당 홍보협력부 이재현 씨에게도 감사의 마음을 전한다.

　뭉크는 내게 또 다른 인연을 만들어주었다. KBS '이슈픽 쌤과 함께'의 윤성도 PD, 전혜란 PD, 김선영 작가, 김주연 작가, 이승현 아나운서 모두 방송에 처음 출연하는 내게 응원을 아끼지 않았다. 특히 전혜란 PD는 이 책의 추천사까지 써주어 따로 고마움을 전한다.

그리고 끝까지 응원하며 격려하고 용기를 준 우리 가족 모두에게 감사의 인사를 전한다. 응원해 준 가족들 덕분에 세상 최고의 사람이 될 수 있었다. 내세울 만한 것 없고 자랑할 것 없는 내가 부모님께 자랑거리 하나 만들어드릴 수 있어서 기쁘다. 사랑하는 나의 가족들에게 내가 받은 사랑을 전한다.

이 많은 사람들을 만날 수 있게 해준 뭉크와의 인연이 소중하고 고맙다.

2024년 7월
이미경

뭉크 연대기

노르웨이 뢰텐에서 출생
1863년 12월

어머니 라우라 폐결핵 사망
카렌 이모가 조카들을 돌보기 시작
1868년

1860

《추계전》참여
1883년

3주간 파리와 안트베르펜 견학
밀리 테율로브 만남
1885년

한스 예게르 등 크리스티아니아
보헤미안 그룹과 교류
1886년

첫 번째 장학금 수혜로 파리행
레옹 보나 화실 등록
《앙데팡당》전에서 빈센트 반 고흐,
툴르즈 로트레크 작품 관람
아버지 크리스티안 뇌졸중 사망
1889년

1890

다그니 총격 사망
1901년

《생의 프리즈》전시
툴라와의 권총 오발 사고
1902년

에바 무도치 만남
1903년

코펜하겐 야콥슨 정신병원 입원
성 올라브 훈장 수상
1908년

정신병원 퇴원
크라게뢰 정착
1909년

오슬로 대학 아울라 대강당
벽화 제작 및 설치
1909-1916년

1900

여동생 라우라
정신질환 사망
1926년

베를린에서 뭉크 회고전 개최
시청 벽화 의뢰
1927년

카렌 이모 폐결핵 사망
1931년

성 올라브 최고 기사 훈장 수상
퇴폐미술가 낙인
1933년

나치 《퇴폐미술전》개최
1937년

1930

1870

누나 소피에
폐결핵 사망
1877년

공업학교 입학 후 자퇴
1879-1880년

1880

왕립 미술 디자인 학교 입학
1881년

카를 요한 거리 스튜디오 임대
크리스티안 크로그 만남
1882년

노르웨이 산업 예술 전시 데뷔
1883-1884년

두 번째 장학금 수혜로 르아브르행
초기작 다섯 점 스튜디오 화재로 소실
생 클루 선언
1890년

세 번째 장학금
수혜로 파리행
1891년

베를린 전시 초청받음
뭉크 스캔들 발발
검은 새끼 돼지 그룹(스트린드베리,
프시비셰프스키, 다그니)과 교류
1892년

초기 형태의 《생의 프리즈》 전시
1893년

남동생 안드레아스 급성 폐렴 사망
1895년

파리 체류
1896년

오스고르스트란의
'어부의 집' 구입
툴라 라르센 만남
1898년

쾰른 《존더분트》 전시에서
반 고흐, 세잔, 피카소와 함께 전시
1912년

에켈리 부지 구입 및 정착
1916년

스페인 독감 회복
건축가 아른스테인 아넨버그가
에켈리 스튜디오 건축
1919년

1910

1920

프레이아 초콜릿 공장
벽화 제작
1922-1923년

1940

오슬로 시에 작품 기증 작성
1940년

에켈리에서 사망
1944년 1월

1960

뭉크 미술관 개관
(토옌)
1963년

2020

뭉크 미술관 재개관
(비요르비카)
2021년

❼ 에켈리의 집(1916-1944)

❼ 에켈리의 집
뭉크가 1916년부터 사망할 때까지 산 집이다.
현재 집은 사라졌고 스튜디오와 정원 일부만
남아 있다. 뭉크는 실내뿐 아니라 왼편 야외
공간에서 작품을 제작했디. 현재 이곳은 현대
작가들의 레지던시로 이용되고 있다.

❷ 필레스트레데트 30B
뭉크는 다섯 살에서 열두 살까지 산 필레스
트레데트 30A에서 어머니의 죽음을 맞았다.
1873년에 30B로 이사했다.

❶ 네드로 슬로츠게이트 9
뭉크가 한 살에서 다섯 살까지 산 곳이다.

뭉크의 발자취

우리 구세주 공동묘지 ●

공업학교 ●
❷
필레스트레데트 30A, 30B(1868-1875)

오슬로 대학교 ❶

칼 요한 거리 ●

그란 카페 ❷ ❸
뭉크의 최초 스튜디오

네드로 슬로츠게이트 9(1864-1868) ❶

● 노르웨이 국립미술관

엥게베르그 카페 ❹

토르발 마이어스 게이트 48(1875-1877)
③
④ 포스바이엔 7과 9(1877-1882)
⑤ 올라프 라이스 광장 4(1882-1883)
⑥
스카우스 광장 1(1885-1889)

③ **토르발 마이어스 게이트 48**
민트색 대문의 집이 뭉크가 열두 살에서 열네 살까지 산 곳이다.

⑤ **올라프 라이스 광장 4**
뭉크가 열아홉 살에서 스물한 살까지 살았던 곳으로, 왼편 초록색 대문의 집이다.

● 뭉크 미술관

⑥ **스카우스 광장 1**
뭉크가 스물두 살에서 스물여섯 살까지 산 집이다. 이곳에서 〈아픈 아이〉를 그렸다.

● 에케베르크 언덕(절규)

❶ 오슬로 대학교(아울라 대강당 건물)
내부에 〈태양〉을 비롯한 뭉크의 벽화 11점이 그려져 있다. 건물 오른쪽에는 뭉크의 숙부이자 노르웨이 역사학자 페테르 안드레아스 뭉크의 동상이 있다.

❷ 그란 카페(내부 모습)
헨리크 입센은 입구 창가 자리에 주로 앉았으며, 뭉크가 늘 앉던 자리는 따로 없다고 한다. 한스 예게르도 이곳의 단골 손님이었다.

❸ 뭉크의 최초 스튜디오
1882년 뭉크가 처음 임대한 스튜디오의 현재 모습. 이 건물에는 크리스티안 크로그와 프리츠 테울로브의 스튜디오도 있었으며, 당시에는 플토스텐(크림치즈)이라는 별칭으로 불렸다. 현재 이 건물 앞에는 크리스티안 크로그 동상이 자리하고 있다.

오슬로 대학교 ❶

그란 카페 ❷ ❸
뭉크의 최초 스튜디오

엥게베르그 카페 ❹

❹ 엥게베르그 카페
뭉크가 크리스티아니아 보헤미안 그룹 사람들과 자주 들렀던 카페다.

참고문헌

롤프 스터네센, 『뭉크』, 김윤혜 역, 눈빛, 2003

마티아스 아르놀트, 『뭉크』, 김재웅 역, 한길사, 1997

수 프리도, 『에드바르 뭉크 : 세기말 영혼의 초상』, 윤세진 역, 을유문화사, 2005

스테펜 크베넬란, 『뭉크』, 권세훈 역, 미메시스, 2014

에드바르 뭉크, 『뭉크』, 오광수, 박서보 감수, 재원, 2004

에드바르 뭉크, 『뭉크 뭉크』, 이충순 역, 다비치, 2000

요세프 파울 호딘, 『에드바르 뭉크 : 절망에서 피어난 매혹의 화가』, 이수연 역, 시공아
　　트, 2010

유봉자, 「에드바르드 뭉크의 그림에 나타난 자아 통합에 관한 연구」, 『유럽문화예술학
　　논집』 11 (2015): 141~164

유성혜, 『뭉크 : 노르웨이에서 만난 절규의 화가』, 아르테, 2019

울리히 비쇼프, 『에드바르 뭉크, 1863~1944 : 삶과 죽음의 이미지들』, 반이정 역, 마로
　　니에북스, 2020

이리스 뮐러 베스테르만, 『뭉크: 추방된 영혼의 기록』, 홍주연 역, 예경, 2013

이영재, 박일호, 「뭉크의 〈The Sun〉 연작에 드러난 자기 원형의 상징: 융의 분석심리학
　　관점에서」, 『문화와 융합』 44:5 (2022): 1175~1190

장소현, 『에드바르트 뭉크 : 생의 불안을 노래한 보헤미안』, 열화당, 1996

김소연, 「벽화 작업을 통해 본 에드바르트 뭉크의 사회의식」, 이화여자대학교 석사학
　　위논문, 2002

박제언, 「여성 이미지를 통해 본 에드바르트 뭉크의 여성관」, 이화여자대학교 석사학위
 논문, 2017

송남실, 「뭉크의 근대성과 세기말 정신」, 『현대미술사연구』 6 (1996): 41~60

이유진, 「뭉크의 회화에 나타난 여성 이미지」, 숙명여자대학교 석사학위논문, 1995

BØE, Hilde, "Edvard Munch's Painting: Counting and Classification at the
 Munch," *International Journal of Conservation Science*, 13 (2022):
 1435~1444,

Finger, Stanley, "The electrified artist: Edvard Munch's demons, treatments,
 and sketch of an electrotherapy session (1908-1909)," *Journal of the
 History of the Neurosciences*, 33:3 (2024): 241~274,

Grøntoft, Terje, "Estimation of the historical dry deposition of air pollution
 indoors to the monumental paintings by Edvard Munch in the
 University Aula, in Oslo, Norway," *Heritage Science*, 10;1 (2022): 1~16,

Guleng, Mai Britt, Brigitte Sauge, Jon-Ove Steihaug, ed, *Edvard Munch
 1863~1944*, Milano: Skira 2013,

Kolbe, Laura, "Land Lines: Reality Beyond Realism in the Paintings of Edvard
 Munch," *Virginia Quarterly Review*, 99:4 (Winter 2023): 163~167,

Kuuva, Sari, "A metabolism of Adam and Eve: Damien Hirst meets Edvard
 Munch," *Approaching Religion*, 6:2 (2016): 125~135

Mathias, Nikita, *Edvard Munch: Life Expression*, Brugge: die Keure, 2020

Mathias, Nikita, *Edvard Munch*, Gliksman Caloline trans, Livonia, Latvia:
 Munch Museum, 2018

Munch, Edvard, *Edvard Munch: A Selection*, Oslo: Munch, 2023

Myhre, Paul O, "Edvard Munch's embrace of loss and grief through painting
 and printmaking: 1885-1900," *ARTS*, 15:1 (2003): 16~21

Øveras, Tor Eystein ed, *Edvard Munch: Infinite*, Oslo: Munch, 2022

Pettersen, Petra, "Edvard Munch-The Scream," *International Journal of Conservation Science*, 13 (2022): 1405~1420

STEIN, Mille, "An Edvard Munch Sales Inventory from 1906: The Condition of the Paintings Related to Rolf Stenersen's Assertion About the "KILL-OR-CURE" Remedy," *International Journal of Conservation Science*, 13 (2022): 1421~1434

Stenersen, Rolf E, *Edvard Munch: Close Up of A Genious*, Oslo: SEM & STENERSEN, 1994

노르웨이 국립미술관 https://www,nasjonalmuseet,no/en/ (2024년 6월 23일 검색)

뭉크 미술관 https://www,munchmuseet,no (2024년 7월 14일 검색)

뭉크 디지털 아카이브 https://emunch,no/receivedLettersGrouped,xhtml (2024년 6월 30일 검색)

베르겐 코데 미술관 https://www,kodebergen,no/en/collections/edvard-munch (2024년 6월 30일 검색)

안트베르펜 드 리드 미술관 https://museum-dereede,com/kunstenaars/edvard-munch (2024년 7월 13일 검색)

오스고르스트란 집 https://www,youtube,com/watch?v=ZpvEE95we3w (2024년 7월 2일 검색)

오슬로 시내 뭉크의 집 https://www,youtube,com/watch?v=sieGLkQljm0 (2024년 7월 2일 검색)

뭉크의 별이 빛나는 밤

초판 1쇄 인쇄 2024년 7월 26일
초판 1쇄 발행 2024년 8월 8일

지은이 이미경
펴낸이 하인숙

기획총괄 김현종
책임편집 옥귀희
디자인 studio forb

펴낸곳 더블북
출판등록 2009년 4월 13일 제2022-000052호
주소 서울시 양천구 목동서로 77 현대월드타워 1713호
전화 02-2061-0765 **팩스** 02-2061-0766
블로그 https://blog.naver.com/doublebook
인스타그램 @doublebook_pub
포스트 post.naver.com/doublebook
페이스북 www.facebook.com/doublebook1
이메일 doublebook@naver.com

© 이미경, 2024
ISBN 979-11-93153-30-7 (03600)